漢寶德◎著

中國的建築與文化

序

如果要我選擇一行學術的專業，我會選建築文化。我始終認為建築是文化的產物，一個民族的文化最具體的表現就是建築。為什麼世界上不同的民族、不同的國家，就有面貌完全不同的建築呢？因為它們的文化有差異。因此不通過文化沒有辦法了解一個民族的建築，不通過建築也無法真正欣賞它的文化。

過去的四十年，我自世界建築史的學習與研究開始認識文化對建築的影響，進而對中國人的建築文化發生興趣。中國人建屋為什麼要建成那麼有別於其他國家的形式？屋頂什為什麼有曲線？為什麼那麼五顏六色？為什麼用木材而不用磚石？都是獨特的價值觀與行為模式所造成的。所以我是從思考中國建築的起源開始學著自文化去理解中國建築。我認為把民族的建築看做特定的形狀實在太膚淺了。

可惜的是，我自回國後，一直擔任行政工作，又從事建築創作，花在學問上的工夫太少。談建築文化，只能淺嚐，不敢深入。早期的一些討論，尤其是談到中國人的環境觀念，都收在《建築、社會與文化》的集子裡。

後來為救國團的暑期學生活動講台灣的傳統建築，涉及一些文化的觀念，聽眾的反應不錯。這個兩小時的演講講了多次，因怕散失，就寫成兩篇短稿，卻不敢發表。直到先室蕭中行女士去世，為紀念她，就以小冊子的形式出版，題為《認識中國建築》。出版後，反應差強人意，印得不多，幾年後就絕版了。

大約二十年前，東海大學建築系要我回去做一系列演講，我就藉機會把中國建築的文化主題分為五次，每週一次講完。這時候我對中國文

物已略有所知，就嘗試以藝術與文物為佐證討論建築的意義。由於公務繁忙，準備不足，也只能淺談。

事後該系列整理了紀錄，希望出版。可是我覺得不夠成熟，一改再改，仍不敢交印。

轉眼間，我已到了古稀之年，卻仍未能自行政工作脫身。聯經林總編輯載爵希望我整理舊稿，在我七十壽辰時出版，我不忍辜負他的好意，就把這五次演講稿再整理一次，交出來了。他決定把它與《認識中國建築》合為一書，題名為《中國的建築與文化》。此書的出版，標誌著我終於放棄了對建築文化深度研究的夢想，期望能引起年輕學者的興趣，使建築文化的研究能成為一個學術的專業。

在這本書裡，為了說明觀念，使用了一些照片與少許圖樣。照片除了少部分是我個人所拍攝之外，大多是我在讀書時為收集資料所翻拍的，所以畫面的品質不好。今天要引用它們，照說應該一一申明其出處，可是事隔二·二十年，實在有心無力。

這本書的出版除了要感謝林總編的鼓勵與編輯部方主任及美術翁先生的努力外，也要感謝蔡慧嘉小姐幫我整理文字與圖片的電腦轉檔作業。

漢　寶　德

民國九十三年九月於世界宗教博物館

目次 | Contents

第二編◎認識中國建築

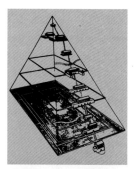

【第一編】
中國的建築與文化

第一講
建築文化的基礎

阮主任，各位同學：

　　我離開東海已經十五年了，由於公務忙碌，很少回來。這一次要我回來以講座的名義講幾堂課，我答應了；只是我並沒有什麼學術研究的成果要發表，回來，是想與各位見見面罷了。

　　過去十多年間，我幾乎離開了建築教學的崗位，只偶爾到台大城鄉所上門課。因此久已沒有嚴肅的研究學問。可是作為建築學者，回想起來，前輩們也很少做嚴肅的學問。我自己安慰自己，現代建築的兩位最具影響力的先驅，柯布與萊特，都寫了不少文章，但沒有一篇是嚴肅的學術論文；然而他們的觀念奠定了現代建築的基礎。到了1950年代，美國出現的路易士康更是喜歡發表文章，但以詩的形式呈現，完全看不起學術性的論著。1960年代的理論家，范裘利，寫了很有影響力的複雜與含糊論，也不是嚴格的學術研究成果。也許建築根本就不是一門學問，而是一個思想的範疇。

　　如果這樣的解釋是正確的，我也許可以把建築家定義為思想家。當然，思想要以學識為基礎。孔子說，「思而不學則殆。」成熟的思想家離不開知識，否則就是胡思亂想了。建築論述中確實有些胡思亂想的產物。

在過去十幾年間，我思索了不少問題；大多在建築與文化的關係上動腦筋。在這方面的思考，是基於我個人在建築業務上的一些實際經驗。我的事務所業務並不多，可是給了我面對社會人士的機會。我發現我自外國學來的，具有國際主義性格的建築觀念，沒有辦法與國人溝通；我發現理性並不能解決溝通的問題。對我而言，這是一個強力的震撼。我逐漸開竅了，知道建築不應該是理性的產物，建築是文化。此一觀念的轉變，在東海的時候已經開始了。所以我對風水下了一點功夫，又曾作過一個「中國人的環境觀念」的演講。近年來的思考只是接續著這個方向，做進一步的探索而已。

在此我要承認，我要向各位發表的，有些是比較成熟的想法，有些只是思想的開端。與各位談談，真有拋磚引玉的意思。

建築與文化的關係

首先讓我談談建築與文化的關係。

一般說來，大家都承認文化有精緻文化與民俗文化之分；精緻文化指的是藝術。如果我們同意西方人在十九世紀的看法，視建築為三大美術之一，那麼建築就是一種精緻文化；這是沒有疑義的。拿掉建築，西洋的藝術史就不完整了。只是這種傳統的界說，對於理解建築與文化間的關係，並沒有什麼幫助。

另一種說法是1960年代開始流行的，就是把文化視為民族文化學中的文化。在民族學中，文化的定義較接近民俗文化，把文化看做生活的方式。每個民族都有其獨特的生活方式，其中包括信仰、思想與行為模式。建築是生活中不可分割的一部分，是生活方式的具體呈現，因此視為民俗亦未嘗不可。這時候，建築界最著名的學者是拉普普，他是以研究地方性建築的文化背景成名的。

把建築視為一種高級藝術，探討建築與文化間的關係，或把建築視為一種民俗技藝，探討建築與文化的淵源，都不是我的動機。我思考此一問題的動機完全是基於前文所說的溝通不良。在我看來，不論建築是高級藝術或民俗技藝，不同的民族就有不同的價值觀。對於建築的認知，除了極少數醉心於創造性建築的贊助者外，這種價值觀是不分層次

的。今天的建築界與業主及社會大眾溝通不良，完全是學院派的教育，使建築工作者擁有專業的傲慢，不肯去了解民族的價值觀所致。

所以我主張建築界應進行一種文化的反省，先要探討我們中國人的基本文化特質是什麼，而這些特質所要求於建築的又是什麼？

舉例來說，台灣的城市景觀受到違章建築的破壞；屋頂上的違建幾乎是無法消滅的一種惡病。這是怎麼回事？而此現象在通都大邑與在鄉鎮中均同樣風行。有人說，這是因為國人窮，建築空間不足；這是說不過去的。我們都知道日本與韓國的國民住宅，面積也極為狹窄，但他們都會遵守規範，在有限的空間中經營自己的生活。只有中國人才會搭建屋頂違建，或把陽台加上窗子，改為室內，甚至在陽台之外再突出鐵柵，以佔領公共空間。這樣的行為不但台灣有，在香港、九龍，近期在大陸都是很普遍的，而其他國家卻什少見。

從這個觀點看，建築是一種行為。要了解中國人的建築觀不能只從建築著手，要自更廣闊的行為文化著手。搭違建是中國人行為的外顯，與窮、富無關。除非我們從事文化的反省，不然無法了解這些現象，也就無法想出適當的對策。

這個例子是當前的中國人的建築行為問題。如果回溯過去幾千年的歷史，也可以用同樣的研究態度，找出中國民族建築行為的獨特精神。我向來對中國建築史感到興趣，也教過建築史，實在是因為中國過去的建築有太多值得我們思考的問題了；而建築的前輩學者卻沒有接觸到這些問題。過去的建築史大都祇能說明事實而已，並沒有尋求發生此事實背後的文化力量。

到今天，我每翻閱中國建築史的著作，讀不了幾頁就不禁掩卷嘆息。我很希望自傳統的建築研究中，找到一些傳統建築所代表的文化價值，但是自己的能力實在太有限了。我曾經寫過幾篇小文章，討論斗拱的產生，探討明清建築的形式，但類似的問題實在太多，卻沒有學者在這方面下工夫。我有孤掌難鳴之感。

如果我們研究建築史，不止於探究其然，也努力探究其所以然，對於中國建築的了解就可更上層樓，接觸到文化的領域。探究建築的形式，不過是滿足我們的好奇心。發掘形式後面的文化特質，則是使我們

真正了解中國的建築文化，幫助我們掌握中國建築的主體價值。了解主體價值的所在，在現代化的浪潮中才不致失掉民族的特質。在接受現代化的過程中，我們也可知道何以有些西方的要素很容易被吸收，有些則被排斥。

我沒有意思把中國建築史的研究視為工具性的研究。可是眼看中國幾千年的建築傳統就此斷絕，卻不能無動於衷。我們也無法把古建築的實體留在我們的生活裡，但我們至少把它的文化精神繼續保留下來。

包裝的原始文化

自建築尋求文化基礎是一個方向，但它常常是不夠的。有時候，不得不從文化尋求建築的起源。兩者是缺一不可的。

要怎樣尋求呢？可惜的是學者們沒有為我們留下什麼可以參考的資料，我們要學，只有靠敏銳的觀察與縝密的思辯。

近幾年來，我觀察與思辯的結論，是覺得一個民族建築外顯的形式，可以一直回溯到文化的起源。這在中國古建築上特別看得清楚。我認為中國文化是一個經過包裝的原始文化。

何以言之？所謂原始文化就是人類在原始時代以本能為求生存所產生的文化。其基本的性格就是生存，一切價值以維持生命為主要目的，因此是唯物的。文明社會則是在生存之外，肯定精神的價值；甚至會因精神的價值而犧牲生命。那麼，難道中國文明沒有精神價值嗎？為什麼我認為中國文化只是一種文明的包裝呢？

人類進入文明社會，必須在基本的價值上有利他的精神，約束生物性的欲望，以完成大我；這是西洋文明發展的軌跡。比如說，人類對性的慾望是強大的力量，它是來自生物繁衍後代的需要。自生物性視之，男性希望與多數女性交配是很自然的；自然界不乏這種例子。而強者就是可以擁有大量雌性配偶的雄性。這常常是經過戰鬥而得到的成果，可是人類進入文明，首先要約束這種欲望。在西方世界，以愛情來使性欲精神化，將愛、欲相提並論。這是因為在性交與孕育後代的過程中，愛扮演了一定的角色。西方人誇張了愛的重要性，發明了一夫一妻制。其目的在於維持人類社會的和諧，以免因搶奪配偶而發生殺戮的非人行

為。自此，西方人把人與動物分開。

無可諱言的，為了保持社會的秩序，西方文明有禁欲的色彩；以後的宗教也循著同一路線。因此，這種壓制性欲的道德觀，使自然人的性格受到挫折，而產生複雜的心理變化，製造了人間無盡的悲劇。西洋文學與藝術的悲劇常常是如此發生的。

對比於西方文明，原始部落中性的自由，與酋長可以擁有任何女性，是明顯的屬於動物世界。他們一直停留在基本的求生存的階段，也是顯而易見的。

中國的文化當然不是原始文化，但也沒有發展出與原始文化精神相反的文明。我們的祖先為了保持人間之和諧，也產生了人文色彩濃厚的文化，但其基本精神卻是尊重生物天性的。對「性」而言，中國人視為當然。因此有聖人「食色性也」的話。中國古代並沒有禁欲的倫理，認為性欲是自然的，只是要考慮其他人也有性欲而已。基於此，中國人沒有發展出「愛」的觀念，也沒有一夫一妻制度，有錢有勢的人可以娶三妻四妾。

什麼是包裝呢？中國文化中保留了原始文明的自然需要，但加上了繁複的禮儀。性，強調孕育後代，稱之為傳宗接代。由於一個孝字的包裝，性成為家族責任，孕育後代就成為嚴肅的道德行為了。經過這樣的包裝，在中國社會裡，納妾也是為子嗣，性行為變得十分神聖，然而在骨子裡仍然是不免放縱性欲的。

包裝的原始文化在性方面最為突顯的，是中國本土宗教，道教對性的看法。他們以性為精，以為修養或服藥可以強化性能力，甚至有御女以養生的說法。民間神仙的流傳中，有與仙相交而長生不老的故事。這都是把原始的性欲神聖化的企圖。

中國文化並沒有發展出約制原始欲望的體系，卻努力把這些欲望美化與神聖化。我們並沒有把獸性改為人性，這是原始的人性觀。由於承認了欲望是人性，為了保持社會的和諧，我們在倫理的要求上，不信任內在的自我規範，發明了「男女授受不親」的觀念，以避免誘惑。

為說明「包裝的原始」，我畫了一個表，說明了中國文化特質為何推演出中國的建築。這個表並不成熟，如依學者的嚴格標準，也許不應

該發表出來。但是我希望把我思考的結果具體的表達出來,接受大家的批評指教。

我認為原始的信仰是最基本的文化要素,與本能主義的人性觀同樣居於重要的地位。好像生物性的欲望在物質生活中表現出來的,中國人在精神生活中也表現了原始性。宗教信仰就是如此。

原始宗教是一種神秘的信仰,包含了強烈的恐懼感,每一個民族的信仰在開始的時候都是如此。任何一個文化,如果繼續保持神秘的色彩,經由祭司或巫人來溝通神人關係,這個文化就很難發展為文明國家。馬雅文化已經自地球上消失,然而我們看到他們流傳下來的建築與遺物,就可體會到那種恐懼感與神秘感。在這種氣氛下,人的智慧是不可能發揮出來的。

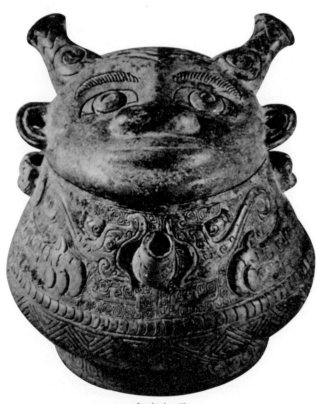

◆商銅器

我們中國的商文化也是很可怕的。商代後期的銅器,想像力非常豐富,但卻是屬於充滿恐懼感的想像力;鬼神的造型凶惡,可知尚停留在恐怖的精神世界中。很難想像那時候的人,用自己的造物來恐嚇自己。從今天的遺物看,商代雖有了較進步的技術,在精神上,是同一層級的。

而文明的開

始，我個人認為，就是從神秘恐怖的原始信仰，發展出神話的時候。神話是把超自然的信仰人性化的重要步驟。希臘的文明自神話開始，中國古代也自神話開始。人性中善良的部分，投射到神話中，軟化了凶惡的面貌，使神以人的化身出現。

今天讀《楚辭》中的〈天問〉，仍可以感到古代中國神秘信仰的力量。出現在文人筆下，已經是神話了。可是真正精采的神話世界是希臘文明。

希臘繪畫◆

古希臘是通過藝術來落實神話世界，發揚了人性的光輝。古希臘所留下來的一切雕刻，所有的繪畫，甚至工藝品上刻畫的圖樣，乃至精美絕倫的建築，都是神話世界的產物。對於神的信仰，在藝術家的手中，轉變為美的理想；美成為神人之間的媒介。希臘雕像中，那麼高貴、美麗的女孩子，那麼健壯、雄偉的男性，都在描述眾神，也都成為人間的典範。因而產生了藝術上寫實的理想主義的風格。

這些神因被賦以人的形象，神話才生動。我一直認為寫實的藝術品的出現，是文明的曙光。古希臘人要塑造理想的人體，才細心地觀察人

體的構造，才敏感的覺察人體的美感，因此創造了人文社會中兩大支柱：科學與藝術。沒有走上這一步，是很難逃開恐怖主義的支配，而進入文明的世紀。

古代的中國雖已有了神話，卻沒有這樣以神話為中心建立新的國度。周代開始，中國人建立了「天命」的觀念。天命來代替神秘又恐怖的神祇，是一大進步；因為天命是人的道德、行為的投射。中國人最早發明了道德這樣的東西，來約束人類的獸性，然後把它投射到天上。這其實是「天人合一」的哲學觀的開始。

因此古代的中國雖也有多種神話，卻沒有利用它改變社會，而是使用天意來催化文明。這使得中國在科學與藝術上落後了西方。自正面看，這種以道德為主體的天命論，卻有吸納其他信仰的彈性。而古希臘的神話，竟禁不起基督教的衝擊！

中國的神話就在天命觀承繼了原始宗教的大環境中，逐漸化解為片斷的故事，流傳在文人墨客、工匠藝師之間。雖然沒有成什麼大氣候，卻在古文學中隨處可以發現。在近年出土的文物中，更證實了神話在人民生活的層面，佔有重要的地位。神話在當時是實質的宗教。漢代馬王堆的出土帛畫，可以證明這一套神話是流行的，而且很虔誠的被信奉著。只是被天命論主導的儒家思想壓制了而已。

希臘神話被基督教所取代，後來被稱為異教，可是中國的神話就發展出仙話來了。仙話是什麼？就是人可以成仙，就是乾脆認定神、人是相通的；人經過修練可以成為不老的仙人。有了這種信仰，就很熱鬧好玩了。中國人不承認有天堂，卻認為有天國。仙人可以飛昇，可以羽化。這種想法雖然不切實際，也沒有建立起有系統的宗教，卻一直流傳著，對中國人的生活觀產生很大的影響。

「上天有好生之德」是一句很重要的文化宣示。它一方面使我們注意要愛惜萬物的生命，以仁慈對待生命，同時對於自己要注意生命的延長與延續。仙人的想像只是自生命的無限延長而夢想之轉化而已。

可是這種好生之德與神仙之說，帶來了「生生不息」的生命觀念，反應在多種文化現象上。中國的好生惡死，以「壽」為最重要的價值，充斥於通俗文化中。因此也產生了生命的建築觀。這幾乎是中國建築環

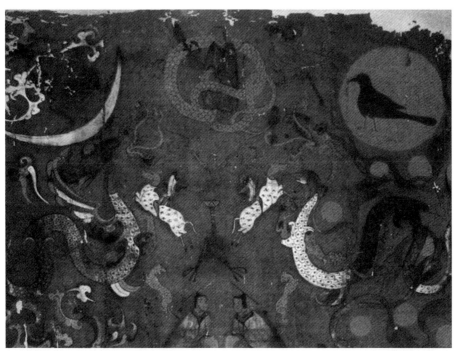

馬王堆帛畫◆

境觀念的唯一源頭，實在是輕忽不得的。

生命的建築

在中國文化裡，建築並沒有客觀存在的價值；它的存在，完全是為了完成主人的使命。除了居住的功能外，建築是一些符號，代表了生命的期望。

大家都知道，中國人很重視風水。風水的理論與實務都很複雜，但其作用就是求生的機制，其目的不過是接納生氣，排除煞氣而已；建築在此幾乎成為求生的工具。即使是基地的選擇，也是為活著的人之幸福而決定。這就是為什麼後世的子女為爭先人之餘骸而興訟。沒有建築，沒有先人餘骸，即使是第一等的風水福地也發揮不了作用的。

由於建築沒有客觀的存在，所以建築的造型不必求其獨特，也不必求其永恆。所以中國人沒有發展出石頭的建築。建築與人生一樣是有其壽的，它隨著主人的生命節拍而存在。因此使用可以腐朽的木材，要

比使用不會腐朽的石頭，更有生命的意義。

中國人並不是不會使用石材建屋，而是有意的選擇了木材。由於中國的木材是大型建材，所以需要山上的大樹，故每有建屋，就要耗費國家的財力。秦代建阿房宮，蜀山為之伐空，後代開發過甚，華北主要地區均無可用之材，甚至要自長江流域以南的地區伐木北運，耗費之大，每每引起經濟問題，故修宮室必為大臣所諫阻。慈禧太后修頤和園甚至挪用了海軍的經費而亡國。這些事實說明了中國人選擇木材不是為了省錢，不是因為技術上的落後，只是代表一種價值觀。

在過去從來沒有人討論這個問題，沒有人討論就是肯定。我們認為石材只是地面下或腳下的建材，因此墓室是用石材砌成，它暗示著死亡。而木材是向上生長的樹木，代表著生命。在漢代以後盛行的五行說中，木象徵生氣，以青龍為標誌，方位為東。

古建築技術中，即使砌牆也不用石或磚，而用夯土。所以古代稱建築為土木。在五行中，土也是吉象，居中央，主方正。它與木相配合，是相輔相成的。而石材，其質地近金，有肅殺之氣。事實上，木材的建築是親切近人的，手觸之有溫暖的感覺。而室內的柱子也暗示了樹林之象。

前文說，建築隨主人的生命節拍而存在。誠然，中國古建築除建於山上的大廟可以歷代相傳外，對一般的人民，建築的功用是蔽體，與衣服類似。它有興建、完成、傾塌的生命現象，大家不以為怪。新建築是因主人發跡而開始的，因主人事業飛黃騰達，而有富麗的景象，車水馬龍的活動，因主人的衰退或失敗而歸於沉寂，終因歲月之磨蝕，無人照料而破敗。所以中國人的紀念性是子孫的繁衍與發跡，而不在建築的永固上。如果後代爭氣，自然可以對建築善加照顧，按時修繕。如有子孫在功名上超過先代，則必再建為更大、更豪富之住宅，以「光大門楣」，而無須保存老宅。

中國自古以來，民間就沒有長子繼承的制度，而採遺產由兒子們均分的，合乎人性的辦法。可是這種制度對建築的保存最為不利。如長子繼承，則前代的事業與財富可以保存，建築就成為家族的象徵；英國人就是如此，他們的古堡可以代代相傳。由兒子們均分，則建屋的一代去

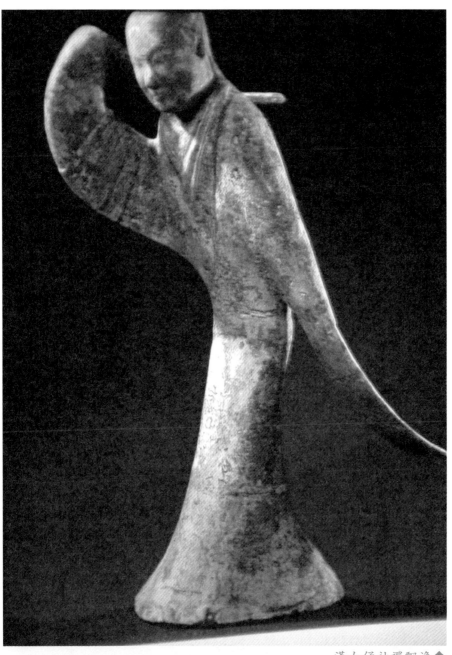

漢女俑袖褵飄逸◆

世，建築就必須瓜分，而失去其原有的功能。二、三代後如無人再度發跡，就成為大雜院了。台北板橋與台中霧峰的兩座林宅，就是這種情形。

生命的感覺對中國人而言，比起永恆還要重要。除了在環境上感受到生氣，在材料的使用上執著於木材之外，造形的生氣尤其重要。

在繪畫理論上，從六朝開始就有「氣韻生動」之說；後世尤其把氣韻生動視為最高準則。只是何謂氣韻？如何才能生動？是極不容易下定論的。在造形藝術的表現上，我認為就是飄逸的、流動的感覺。漢代留下來的壁畫，使用毛筆勾劃的輪廓，發揮了輕快、飄然的趣味。畫家的修為就是用毛筆迅速移動，表現出人物的仙風道骨；女孩子的衣物與飄帶，看上去像飛起來一樣。

近年來，大陸出土了很多漢代以前的器物。隨葬品中有女孩子的陶器雕刻，大多身材細長，衣袖與下擺飄然，身體的姿態輕盈可觀。漢代出土的馬非常多，大多腿與腳非常細，幾乎無法站立。其實他們相信最好的馬是飛馬，幾乎腳不著地的；有一個著名的銅雕就是飛馬踩在燕子

◆北齊石刻上的屋角起翹

上，可見其毫無重量。

　　這樣的造形文化觀必然反映在建築上。漢代不用石砌建築，實在因為石頭太厚重，沒有飄逸感。唯有木材，而且採用木柱支撐系統，才可能建造出當時的主流文化所需要的感覺。因此在我看來，在六朝時期，中國建築產生了翼角起翹，就是一種氣韻生動的表示。建築不及繪畫、雕刻來得容易自由表達，它必須使用結構的方法建造出某種感覺。因此地面用短柱支撐，屋頂以曲線起翹，可說是很聰明的，使建築的量感消失的手法。如果有一組大小、高低不等的建築，都有屋角起翹，確可予人生動的感受。

　　所以在過去，西方與中國的建築史家，以結構功能的觀點去解釋屋簷的曲線，基本上都是多餘的，因為它是氣韻文化的必然產物。因此我認為曲線是中國建築最基本的特色，並不是有些建築家認為的附屬的性質。現代中國建築師常常只重視傳統的結構與空間，忽視曲線的文化意義，他們新建的「中國」建築，雖然使用了傳統的語彙，只是無法使我們產生中國的感覺。

宋畫中的山石 ◆

氣韻文化在古代的中國是與神仙說相關聯的；羽化成仙的故事等於一種流行的信仰。神仙說一方面促生了道教，希望以丹藥修為羽昇，另方面則使大家相信，死後也是要升天的。神仙說在建築上的影響比較顯著的是園林藝術；我曾在另一本書中描述園林中的很多構想，其實是把仙景在地上實現。

中國的園林中，石是重要的材料，但不是厚重、堅實又自然的山石，而是合乎「瘦、漏、透、秀」原則的怪石。在今天看來，中國人喜愛的石景，是不健康的石頭，看上去沒有重量的偽石頭。在開始，這樣的石的造形是與仙山有淵源的。到後來，文人們對這種弱不禁風的怪石，產生了直接的感情。不但成為畫家筆下寵愛，一般文人的案頭也少不了它了。

人本的精神

前面說過，中國文化是包裝的原始。在殷周之間，逐漸產生的人文精神，以禮制為代表，是一種高級的包裝。這就是周公到孔子、儒家數千年的正統中國文化的標誌。

這種以禮為代表的人文思想，建立了中國文明的倫理秩序，而秩序的目的是和諧。儒家把人世用君臣、父子、夫婦、兄弟、朋友的關係設定了行為道德標準，就是有名的五倫。這種秩序反映在建築的空間上，形成中國所特有的空間觀。

第一個特色是均衡、對稱。這是就個體來說所表現的和諧。上天賦予人體的造形，基本上是對稱的；因此對稱的空間與人之環境感受是相配合的。也可以說，中國建築自始即應合自我的形象，建立了空間秩序。這一點在西洋，是到了文藝復興之後才發展出來的。

第二個特色是建築配置的井然有序。中國的個體建築都是極簡單的長方形匣子，因此凡建築皆成組。四合院幾乎是最起碼的組合；每一個組合都反映了天命的觀念，都是一個小的宇宙。在北方，建築都要坐北朝南，左右廂房圍護。如果是大型建築，則有數進、重覆合院的組合。在成組的建築中，從個體建築的高低大小，可以看出何者為主，何者為從。建築群因此可視為人間禮制的反映。在住宅建築中，按身份分配居

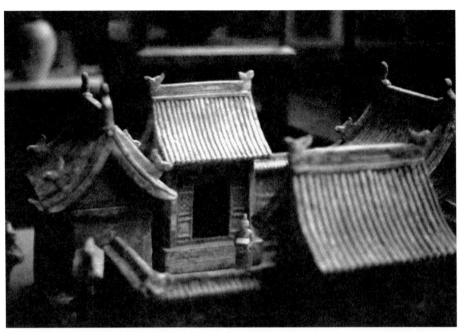

明四合院模型◆

住空間，有前後之分，左右之別，秩序井然。

人本的精神除了表現在空間秩序與人間和諧上之外，就是明確的感官主義精神。這是可以自建築的審美觀看得出來的。

感官主義就是以滿足感官的需要為原則。前文我們說過，古聖人承認食色性也，沒有要我們過分的約束自己，只是要我們在滿足自己時不要忘了別人而已。中國人在追求享受的時候，並沒有犯罪的感覺，因此也沒有基督教「富人進天國，比駱駝穿針眼還難」的觀念。由於我們視追求美感是本能的一部分，所以自古以來就沒有美學，也沒有抽象的理論。

就建築來說，西方在羅馬帝國時代，維楚威阿的《建築十論》，總結古典時期的建築觀。可是中國人即使到了漢朝，也沒有類似的著作，有之，只是文人們描述帝王宮室、苑囿的壯麗、華美而已。我們不能理解概念性的、理想型的美學，只有如何滿足聲、色之欲的美學。

在古代，也有少數人強調精神，那就是道家自然主義的美感。此一觀念雖有陶淵明等為之發揚，成為後世文人思想之宗師，但鮮有認真接受為生活美學之準則的人。他們嘴裡是陶淵明，生活卻仍然是感官主義的信徒。嘴裡讚揚竹籬茅舍，住的宅第仍然是精雕細鑿、雕樑畫棟的。

自漢代以來，中國建築就是極為華麗的，漢賦中描寫的宮殿，富麗堂皇，極盡雕鑿之能事。唐宋以來的建築，有出土的建築畫為證，樑、柱都畫了多彩的圖案。明、清建築現存的甚多，色彩的艷麗是大家都看到的。

在我國，只有貧窮地區的民間建築才顯出樸實無華之美。在大陸，專制時代建築的色彩是受嚴格限制的。民間只能用灰、白、黑色。但富庶的地區，尤其離開北京較遠的地區，民宅中也不乏雕樑畫棟；台灣的建築就是如此。

中國人喜歡幸福、喜歡亮麗、喜歡圓滿、喜歡長壽。因此建築上布滿了這些象徵。這與西洋的悲劇性格是大相逕庭的。在中國富有人家的建築裡，陳設的藝術品也充滿了幸福與圓滿。今天富裕的台北市民，很多人家在客廳裡掛了牡丹花、百壽屏；他們如果買裝飾性的器物，也喜歡色彩亮麗、主題圓滿。在古物市場上，最搶手的是清代外觀傖俗，但五彩繽紛的東西。後世的中國人對於宋代高雅的單彩瓷器完全沒有興趣。

對比之下，東瀛的日本人崇尚簡樸得多。日本的建築，尤其是住宅建築，使用木材按榻榻米的模組建造，完全是原木做成，不加任何色彩。他們不但用原木，而且喜歡原木的木紋。這一點，中國人除了在明末清初的黃花梨家具上面一度喜愛外，對我們是很陌生的。

人本主義的精神同時也呈現在宗教建築上。

由於前文說過，中國人的觀念是神人不分的，或可以說，神與人是很接近的；很多神是我們所尊敬的人，因此宗教建築是非常親切的。嚴格的說，中國並沒有宗教建築，自南朝以來，捨宅為寺的記載甚多，因此寺廟只是大型的住宅而已。

這個觀念與西方建築比較就明白了。

西方系統的宗教建築，自埃及的神廟到希臘的神廟，乃至基督教的

宋建築彩畫 ◆

教堂，建築都是簡單的長方形，都自短的一面進去，然後沿長軸前進，把神壇放在最後的位置。這樣的安排，形成一種空間的壓迫感。他們的建築是石頭砌成，早期十分黑暗，後期有陽光自高處照射，都是控制人的精神，強化神秘感的設計。神與人的距離在這裡非常遠。基督教的聖經裡每有神的力量呈現，總有光線照射；所以在黑暗的建築中，自縫隙中有光束出現是具有宗教意義的。

中國的廟宇完全相反，沒有神秘感。同樣是長方形的建築，我們是自長向進出；因此進到大殿立刻就看到老先生、老太太了。如果不是在老廟裡被長年煙薰得黑濛濛的，他們應是明亮可親的。我們在供台上放些水果、點心，與問候老祖母一樣。燒幾柱香，傳達我們的心意。我們奉祀的神，都有求必應，可以立刻兌現的。所以我們的宗教建築與住宅建築並無兩樣。

中國的信仰，即使是對於外來的佛教，也是仙話的延長。我們為觀世音創造了很多故事，好像她是一位救世救人的神仙，只要我們求她，她就會幫忙。西洋的基督教在中世紀末的時候，聖母馬利亞也被民間視同神仙，但是他們進行了宗教改革，又把神抽象化，令人感到遙不可及了。

務實的觀念

現世主義的中國人，對於宗教沒有真誠的信仰是不在話下的。在處理一切精神問題時，都予人以務實的感覺。對於不可企及的來生，除了極少數人，是大家所不在意的。中國人不是宗教民族，也不是內省的民族。所以內省性的精神生活不是中國人的專長。

把握禪宗的精神，日本人開拓了一套精神生活方式，包括茶道、花道，是中國人所不了解的。中國人飲茶是為解渴，插花是為美觀，並沒有進一步的精神價值。包裝的原始，只是美化生存的條件而已。中國的務實精神可以用繡花枕頭來表示。

以建築來說，在中國從來沒有「表裡如一」這回事。外表是為了外觀，裡面是為了結構。外表既不意在彰顯裡面的精神，裡面也不會為外觀多浪費一分材料。比如說，外國人的建築是石砌的，則內外均為石材，因此透出石建築的精神。材料與結構既砌成建築空間也表達了建築

的精神。同理，磚也是一樣的。這點，西洋原是很堅持的，可是到了盛行人文精神的羅馬與文藝復興，也有所改變。

西洋人雖然在文藝復興時代使建築表裡兩分，卻發展出一套外表的設計系統，傳達了一種結構的觀念。而中國的建築連一個偽的系統也沒有。外國的磚造建築，很在乎磚砌的技術。磚本身要燒得堅實，尺寸大小相等，而且不能有缺殘。砌工要實在，泥灰要滿縫，才能使磚牆堅固不倒。這樣的砌法，完工之後，表面的花樣自然工整可觀，只要勾縫就可以了。室內為了明亮可以塗白灰，但現代建築時代，常常也喜歡裸露的磚面。學院派的建築，為了有一個雄偉的外觀，常在磚建築的外皮，用灰泥或石塊，做出一個古典柱樑的架子。但基本上，裡面是不會馬虎的。

但是中國人砌磚情形就大不相同，沒有多少人注意磚的品質，也沒有人在乎砌磚的方法。在我們的心目中，牆壁站起來就好了。至於磚牆的外觀還是要外加上去的；或用瓷磚，或用面磚，或用石片，或用洗石子把磚面包起來，因為磚牆砌不平，磚質太差，不足以擋風避雨。台灣建築的磚牆不足承重就是這個原因。中國人自古以來，牆以土夯成，磚只是表面材料而已！

不但磚石結構是如此，木材也是如此。若干年前，台灣的大型檜木都高價賣到日本去，台灣本地的建築則可以使用較差的木材。實在是因為日本的建築大多以原木呈現，因此寺廟的大材都要好的木材，使用精準的技術建成，一點都馬虎不得。可是在台灣，寺廟的柱樑木材並不一定統一，因為木工之後，一定要上漆、加彩，木紋是看不到的。較差的木頭，上了麻布，也可以充數；加彩以後，就完全看不到了。由於這樣的觀念，後期的中國人在大木料不容易取得時，發明了合成木材。中國式的合成木材是用小木材以膠合的方式做成大柱子，上面「披麻捉灰」後，加了彩就看不到柱子的本身。在外觀上與大木材做成的柱子是沒有分別的。這是一種務實的精神所促成的發明。

這種對材料的務實主義，可以引伸到構造方法上。對材料的完整性太過認真，就會在構造上秉持道德主義。可是中國建築的大木連結部分的構造，以台灣建築為例，是完全務實的。為了搭建方便，柱樑之間的

接頭並不要求完全精準，而是採用先搭成架構，再用楔子去收緊的做法。由於上有彩畫，這些並不俐落的接榫，在外觀上並無所覺。遇到地震，還有消解彎力的作用。

其實這種精神，自唐代的佛像造像上已經看出來了。唐宋以來的木質雕像常常是用木材拼起來的，身體的各部分分別刻好，然後拼接在一起，上面施以彩色，把拼接的縫隙覆蓋。這樣做，比起勉強使用一塊大型木材要合理得多。因為可以選取最理想的部材雕出身體的各部分。

大家都知道，外國人的雕像常常要從材料上找創造的意匠。米開朗基羅要先看石材，才知道要雕成什麼作品。直到今天，西方的觀念還是自材料的精神開始思考。日本的原木雕刻也是同樣的自木材看出藝術的造形。近年來，台灣受日本的影響，常自奇木中雕出神像來，就是這種精神的產物。這種雕刻品的重點就是自木材的原形中找到神像的形體。這不是中國文化的產物，因為中國人不遷就自然，而視材料為材料，認為材料是為達到我們的目的而存在的，它的本身並沒有精神價值。

很有趣的是，中國的人性定義中的現實主義精神，在這裡與表面主義的物質條件相會合了。中國建築因為保護木材，因為覆蓋有缺點的木材，使用表面的裝飾，這本來是物質上的需要，可是因此使表面的裝飾成為制度，象徵了社會地位，維護了倫理制度。因此內、外兩分，符合了中國人務實的性格。

中國文化在建築與庭園的關係上也是如此。庭園藝術在中東與西方都是互相配合的；凡爾賽宮的幾何形花園是以建築的大廳為中心發展出來的。換言之，西式的庭園雖尚未有內外融為一體的觀念，至少已有花園是室內建築空間延長的觀念。只有中國人是把園與宅完全分開的。這種空間內外兩分的關係，呈現在蘇州拙政園上，也反映在板橋林家宅園上。

中國人在住宅內是道貌岸然，一切照倫理制度做事，但是在生活中的詩情畫意，則以宅後的園林為中心。這是兩個完全不同的天地，反映了中國人外儒內道的生命觀。儒家的道理是面子而已。

其實自空間到裝飾，這種務實的精神反映在各方面，甚至在裝飾的細節上。我在台灣的古建築中發現一個現象，廟宇的樑棟的裝飾雕飾在

供桌只雕鑿正面，反面沒有裝飾◆

大殿中有正反面之分。雕鑿之美大多呈現在神像所面對的空間中；面板
的裝飾，次間的一面雕鑿較少，甚至完全未加雕飾，似乎在表示，只要
神滿意就可以了。神看到的空間也就是人看到的空間。人站在殿堂中央
所能看到的，都裝點得十分完美，後面就不甚在意了。這是極端的面子
主義的做法。

我有一個古時的小供几，是山西的東西，有明代的風格。它是四支腿的小几，但因為是供几，前後不會交換使用，所以只看到正面，匠人即只雕鑿正面。今天看來，令人訝異，實際是代表了中國人的形式觀的。

結語

建築是文化的上部結構。建築的每一現象都有文化的根基，這是毫無疑問的。

在這一講裡，我試圖以文化的現象來解釋中國建築的現象，是我觀察中國人的行為近三十年的一點心得。我把信仰放在文化的最基層與原始物質的條件並列。至於中國人為什麼會有這樣的信仰及人生態度，我是沒有能力去追究的。我並不是古文化學者，我的看法是觀察今天的社會現象，讀中國歷史，向上推論，而逐漸形成的。所以不敢以學問家自居，雖然我相當有自信。

舉例來說，中國人沒有宗教信仰這件事，是很多文化觀察家的看法。中國社會靠禮制來維持秩序，是用外在的力量來形成人類社會。因此中國人沒有內在心靈的約束，社會上經常發生殘忍的殺戮事件。自這一點說，中國人是原始而野蠻的。這就是為什麼西洋人把「敬畏上帝」與文明社會等量齊觀。

中國人依賴的是外在的禮制與儒、道的人性定義。性善論是中國哲學的基礎。禮制與人性都是很薄弱的，因此禮制在紀元前就變成維護帝制的法制，形成外表是儒家、骨子裡是法家的局面。民國初年，蔡元培先生主張以美育代替宗教，是希望以美育來淨化中國人的原始性格。因為中國的原始宗教太過現世了，中國人太重視感官的滿足了。

從這些文化的觀察中，才可以了解中國傳統建築的價值觀。中國建築是在現世主義、生命主義、官能主義的人生態度下，受倫理制度的外在約制而產生的。要這樣去了解，才知道中國人的建築行為何以如此的動物性，何以缺乏精神素質。

下面所附的表，我知道是很有爭議性的；但這代表了我過去若干年思考的成果。我認為表上所列也許不甚精確，文字、用語也許需要斟酌。但是基本的推演關係是沒有什麼疑問的。

[附表] Culture History & Art
藝術文化史觀

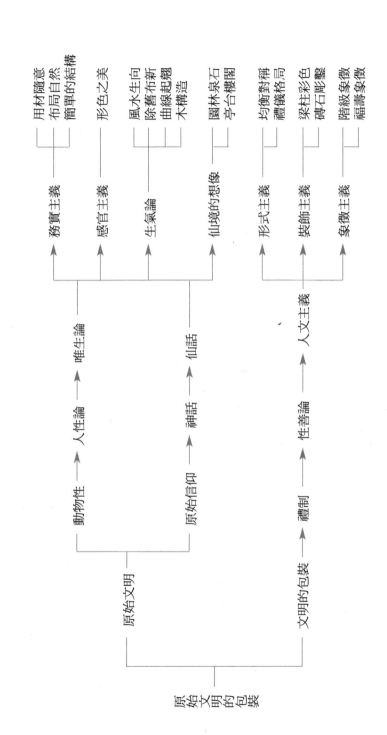

第二講
自文化看中國建築
的三個段落

各位同學：

　　上次我們談了一些中國建築文化相關的基本問題。今天要講的題目，是關於中國建築在數千年歷史中發展的段落問題。也就是建築史上常提到的分段。

　　我們平常提到的中國建築，好像是一個普通的名詞。但是稍微細心想想，就發現其意義很難了解。中國幅員廣大，在數千平方公里的範圍中，地理上有各種不同的區域，每一區域又因地區的不同出現不同的次文化。以語言來說，中國何下於數十種？然則中國建築在空間上是以何地為準？過去幾十年間，每當我決定要認為某一些特色是中國建築的共同特色時，時常會發現例外。比如說，一般認為合院是中國建築所有，似乎應該錯不了。然而最近我去西安，到附近參觀史蹟，發現沿途的民房，沒有一個三合院，全都是古怪的、偏邊的。可見合院不能用來概括的描述中國建築。同理，中國歷史悠久，數千年王朝更替，基本上是一脈相承的。然而時代推演，各代的文化特色不一。試看最近考古學者所復原的服裝，各代迥異，粗看之下幾乎為異族，可見時代在文化上都會有很大的差異。然而在時間上，我們要以哪一階段代表中國建築呢？

　　要了解中國建築，必須把空間與時間的因素考慮進去，當作一些變

數。其實空間的因素與時間的因素相乘，中國建築的面貌是幾乎無法確定的。我們只有放大視野，把建築放在文化的背景上觀察，才能找到共同的特質，模糊掉時、空的區隔，供我們研究討論。這是宏觀的研究法。

文化也是在不斷的演變之中，因此談中國建築幾乎無法避免的要以歷史演變為綱領。今所要談的，正是自文化史發展的角度著眼，來觀察所謂的中國建築。

在過去，研究中國建築缺乏了歷史的觀點。在民國廿年左右，先賢們研究中國建築是自眼前的北京故宮開始。先弄清楚清代的官式建築的構造，再到河北、山西去探索古老的建築，回溯到唐宋。經過測繪之後，他們自然地純從構造方法上下了結論：那就是中國建築的起源、成熟、衰退的三部曲。秦漢是建築的起源，唐宋是成熟期，明清則是衰退期。秦漢並沒有木結構保留下來，但是自石刻上的推論，構造是簡單的。這樣的三部曲歷史觀可以滿足建築的需要，且與一般人懷念漢唐盛世的心情相配合，解決了大部分觀念上的問題。這種看法流行至今，除了我之外，沒有人提出異議。我在廿年前寫《明清建築二論》的時候，就指出這種說法太簡單了；單純的結構發展論不能代表全面的價值觀。很可惜這麼多年來，連一個與我吵架的人都沒有。

問題是，在建築界視為當然的事情，在一般歷史上並不能認可。自疆域與國力上看，漢唐的中國不如清的中國，更不用說元代了。清朝乾嘉之前的中國，在各方面都是中國史上最富強康樂的時代，只是統治者為滿族人而已！唐王朝難道不是外族的統治者嗎？

因此把斗拱自壯碩到纖細的發展，是純技術的發展，並指為「衰退」，是一偏之見。我在《明清建築二論》一書中只提出了形態演變的觀點。到今天，我接觸了一些大陸出版的金元建築的資料後，覺得文化的背景可以有更寬廣的解釋。我認為明清建築上斗拱佔的比例較少，可能是北方民族在傳統上不用斗拱，入關後，以無斗拱的木架構與漢民族的有斗拱的架構相混，而產生的新形式。這種情形有點類似義大利的文藝復興過阿爾卑斯山之後，出現巴洛克建築一樣。也許正統派的建築史家看不起北方的巴洛克建築，但德國的歷史家的自我肯定，已經得到普

遍的承認。巴洛克建築不是末流，是新種。這是對文化獨特性的承認。

因此把中國建築自漢代到清代畫一個正弦曲線的簡單的發展史觀，雖然明瞭易懂，但卻不能代表事實真相。要認真了解中國建築，還它一個真實面貌，必須認真的在文化的大背景中尋找。

我雖然知道正弦曲線是一種誤導，但以我的學力，以我的才能，無法找到那些事實真相，為各位提供明確有力的新見解、新模式。因此我自最單純的歷史分段尋找。如果我不承認漢代是青年，唐代是中年，明清為老年的看法，就不能不認定這是三個不同的階段，各階段自有其青年、中年、老年。這使我覺得中國歷史的分段實在與西洋史有異曲同工之妙，是可以互相參考的。

中國的古史，在商代之前的，尚在混沌之中。雖然考古學者逐漸肯定了夏代的文化，可是夏代及其更早的新石器時代是否受西亞文化的影響，尚有見仁見智之論。又是自原始進入文明的商代，逐漸發展為一專制的帝國，又崇尚鬼神，發明了文字及青銅的技術與藝術，是相當成熟的尚鬼的文明。所以夏商的文化可以稱為前古典的文化。

我發現西洋人確實是這樣看中國歷史的。因為西洋史可大分為古代、中古與近代，他們也把中國史這樣分。初看上去覺得不倫不類，可是仔細想想也滿有理的。希臘羅馬約略與中國的春秋戰國和漢代相近。五世紀後的基督教帶來中世文化，與中國唐宋盛世實無法相比，但自宗教信仰看，卻可與中世文化相比類。而宗教俗世化產生的文藝復興，恰恰與中國的元代與早明同時，明代亦有人稱為文藝復興，而明清文化之一貫性，大家都沒有什麼懷疑。

西洋與中國史最大的不同，就是中國王朝連續不斷的事實。這就是中國建築大體上因襲同一形式的原因。而西洋的每一段落都是死掉以後再生的。中西歷史上約略相同的就是漢到六朝這一段混亂期，相當於西洋的蠻族入侵。中西此時都是大帝國瓦解，宗教力量興起的時代。隋唐帝國確實是自瓦礫中再生的。中國的中世紀因唐帝國之故而與西洋迥異。因此至少漢代以前的中國同於西洋古典時代是不應該有疑議的；它們有很多共同性。

中國的古典時代

　　中國文化創發於七千年前的新石器時代，古典時代應分兩個階段，前段為自殷商與西周到春秋，類似西洋自中東的影響到發展成熟之希臘時代，奠定了中國古典文化基礎。戰國到漢代則近似羅馬帝國，是中國古典文化之後段。中西之間有很多相類之處，比如兩者都沒有主導性的宗教，因此為神話統領的文化。又因沒有強勢的宗教統治，均產生了人文的觀念、哲學思潮，兼重視藝術。漢帝國把中原文化以武力帶到全中國境內，與羅馬帝國的情形大同小異。

　　到今天，我們對漢代的生活與建築已有相當的了解，這是拜大陸考古挖掘之賜。我們知道，那時候的中國人以神話為信仰，同時相信死後的世界是神仙世界。在考古挖掘中，出現不少伏羲女媧的象徵，那是兩足蛇纏在一起，蛇身人頭，一男一女，手執矩尺與圓規，創造了天地，產生了人類，頭上並頂著日月。神話是人類想像的產物，因此神話豐富的時代，也是詩意的時代。

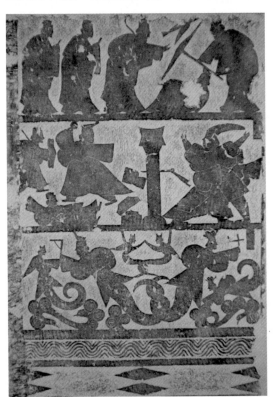

◆漢武梁祠石刻（下段為伏羲女媧）

屈原的〈九歌〉與〈天問〉以美麗的文字述說神話故事，把神話提升到文學的境界，與希臘的荷馬史詩有異曲同工之妙。《莊子》裡的故事，富於詩情，在今天看來是很玄的描述，應該都是當時流行的神話故事。這些神話故事，給予古人一股非常龐大的精神力量。所有的造物，包括一切工藝品與藝術品，都是從神話故事中衍生出來的。

　　生存在這樣一個神話時代的中國人，一切都是神話

的道具，包括建築在內，都反映了神話的涵義。這一些，與西洋古典建築及藝術基本上是神話的具體化，是一樣的。所不同的是，中國人不為神建廟，也不為神塑像。中國人比古希臘要人性得多，只是希望生前、死後進入神的世界而已。我個人有一藏品，為漢代的金銀錯銅片，上面簡單的描述了漢朝天門的形象，且有「天門」兩字為證，可能是世上存在最直接的資料。

如果我們以日常器物來描述中國古典時代的特質，可以說中國古典時代就是，代表中國文化特色的銅器、漆器、玉器由發展、興旺到衰退的時代。

世界的文化史學者，對於中國的古銅器無不讚賞有加。大家都知道古銅器有兩個高潮，第一個高潮是殷商，第二個高潮是戰國。可是整體說來，銅器的發展是自殷商逐漸衰微的。

殷商的銅器，體型厚重、龐大，造形有立體感，有浮雕的性質，所雕的形象兇猛如鬼神。在那個物質條件甚差的時代，只有在專制帝王的強制下才可能產生那麼壯觀、偉大的器物。其精神雖比不上埃及，卻具體而微，呈現出對死亡及生命消失的恐懼。這是中國歷史上僅有的一段紀念性藝術的時期。

到了西周，中國文化趨向於人性化，銅器不論在體型上與雕刻上大為減弱，逐漸轉變為禮器。對生命消失的恐懼感消失了，代之而來是其歷史紀錄性。這是一種與死亡無關的紀念物，是人文主義的碑碣；因此在銅器上加文字成為一種制度。它為中國文字的演化提供了豐富的證物。到了春秋時代，青銅就衰微了；紀念性的意義幾乎完全消失。

戰國時代，中國器物的技藝達到高峰，但靈活化與現世化的力量開始發展。銅器成為生活器物，表達了生活藝術的品味。表面的裝飾華麗可觀，造形優美，裝飾玲瓏可愛，開始與漆器、玉器相會合。這種發展一直延續到東漢末期，才逐漸消失，幾乎有五百年之久。

中國人發明漆器與玉器，為各文化所獨有；因為漆與玉說明了中國文化的人文本質。玉器就不必多說了。自古以來，中國對玉質的描述就是相當於君子的特質。那種半透明的、質堅而韌、溫而潤的感覺，具有高度的象徵性。漆器實與玉同樣有溫潤的特點。日用器物最接近人體，

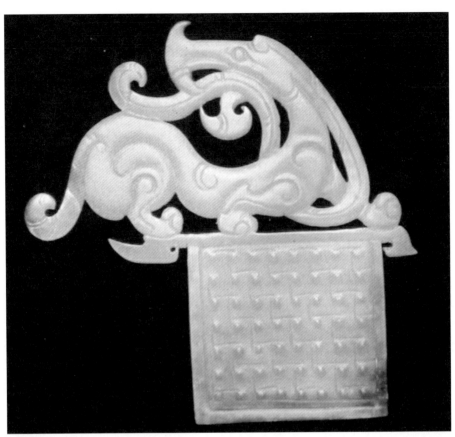

◆戰國玉器

手感最重要，漆器光滑不傳熱，最能達到目的。照考古發掘的種類看，戰國到漢代的有身分的人家，一切日用器物，自飲食器皿、筷子到桌子、几子，無非漆器。

　　從考古器物看，古代的漆器是以紅、黑二色為主的。為什麼紅、黑二色？今天很難回答，根據色彩學家的研究，紅色是生命之色，也是紀念之色、神聖之色，文明初期以發現紅色最具深意。中國墓葬中多以朱色顏料染玉，可知其象徵意義。黑色是人類最早發現的顏色，因此紅黑兩色最凝重、深古。在戰國時代，漆色之運用十分廣泛，色樣極多，黃色、褐色、綠色均已使用，然而紅黑仍為主調，在精緻器物上嵌以金、銀片。日本人自漢代學了漆器，一直保存發展至今，仍以平塗的的紅黑調漆器為用具，完全承襲了中國的古典傳統。唐宋之遺物甚少，但因受

金屬器影響，螺鈿嵌鑲的漆器較為流行。至南宋較恢復古典漆器，元明之後又重新發展，然已非古典遺物，是以雕漆為主要產品了。

中國古典時代的主要藝術形式是音樂。這個時期也有了簡單的繪畫與雕刻，但都不很發達，登大雅之堂的只有音樂。孔子與春秋戰國的哲學家們，談到藝術就是指音樂。古人以禮樂並稱，可知是貴族生活的一部分。在禮教的時代，禮是一切行為規範，像演戲一樣；樂，一方面使這些禮儀更加井然有序，同時使禮有舞蹈的節奏感，進而產生美感。樂是和諧的聲音，禮是和諧的動作。禮樂合起來，是古典士人的理想生活。音樂在這時代的發展佔有重要的地位，所以建築的空間要為音樂與演奏而設計。音樂不像今天，只是生活的點綴，在當時，音樂就是生活。所以在考古資料中，可以看到先秦的貴族家庭裡，鐘鼓是必備的設備。人人家裡都像今天在孔廟裡看到的格局一樣，在廳堂裡擺滿了樂器。

當時的樂器是比較原始的，編鐘與編磬可以為代表。古時的鐘是我們所熟悉的，上面有柄，下面有二尖角，體上有刻字與乳狀的裝飾；這是編鐘，並不單獨存在。這樣大一件樂器（有時一件高數尺），只發兩個音，今天看來是小題大作。它要奏出有韻律、有抑揚頓挫的音樂，需要大小一系列的鐘，少則十幾個，多則數十個，像曾侯乙墓中的發掘。

紅黑二色漆器◆

而編鐘系列的大小、長短，又與身分地位有關。可知編鐘並不單純是樂器，也是一種禮器，是以樂音呈現的禮器。同樣的道理，磬也是一系列的發聲器；磬原為石製，其聲音更加樸拙。我們今天推斷，它只能配音，佔有那麼大的空間，只能發出簡單的敲擊聲，可見其禮儀性超過音樂性。

要知道古典時代是擺架子的時代。封建制度下，有頭有臉的都是貴族，因為是貴族，生活建立在勞動大眾的身上，才有工夫去擺架子。為了使生活文雅和諧，降低貴族祖先們以流血的方式取得權位時的野蠻做法，才有這些禮儀制度。因此才有結合武功與文治的政治理想。我們推想當時可能有些日本德川幕府初期的味道。

古典時代藝術的精緻性與建築空間的寬廣壯麗是一體的兩面。我們自發掘物中看到的實物，如戰國的古箏與其他樂器，由漆器做成，其精美、細緻實非今天所能想像出來的。貴族身上的飾玉，在今天看來，其精緻性幾乎是很難再現的。到了宋朝，科學家沈括看了戰國的古玉飾，據以駁斥當時流行的看法，認為古代粗陋今人細巧是很不正確的。這就因為唐宋以後，中國人不了解古典時代中國的極盛文化，也不了解這個已經逝去，不為後人所知的時代。

這種貴族文化到了古典時代的後期，也就是秦漢帝國的時代開始沒落了。如同希臘文化被羅馬帝國所沖淡一樣，秦漢帝國也沖淡春秋戰國數百年的文化。貴族沒落，生活方式開始世俗化，中產階級商人開始興起。到了西漢末年，王莽感到離古太遠，才想利用帝權來復古。他失敗後，東漢時期一路下滑，貴族的影響力一再降低，生活方式都世俗化了。在東漢墓葬中發現的特點，是數量多但品質差。廉價的綠釉器或灰陶器成為陪葬的主流，顯示中產階級大量增加。在磚畫中我們看到地主階級的生活，禮樂上鬆懈了，宴客上出現討人歡心的雜耍與丑角。編鐘等貴族樂器消失了，代之而起的是女性的樂隊，載歌載舞，一副世紀末的景象。他們仍然席地而坐，然而古典中國已近尾聲了。

這一時期的建築雖然沒有遺物留下，但間接的資料卻極為豐富，尤其是漢代的陪葬器物中的建築形象。

這是中國本土建築形成到發展成熟的時期。自商周的遺址看，當時

的中國，並沒有固定的建築配置形式，制度上是比較自由的。至今發現的遺跡，自商城到安陽，到東周的建築群，可以看出一些共同的原則，但在配置上有點古希臘雅典衛城的感覺，是原始又自由的。當時的準則是什麼，已經無可考了。我相信當時的大型銅器是放在戶外的，主要活動也可能在院落裡。

但是可以看出來的共同點，諸如高高的夯土台，以柱列為基礎的空間架構，以大型空間象徵權位等，以漸明顯化了。高大方正，迴廊圍成院落，主要建築南向等基本性質已經確定了。同時，可能有離開地面的地板的設備，產生了以坐式為室內生活主要的姿態。

周代以來，禮制慢慢建立，建築也開始制度化。多進的合院出現，一般民間，高牆圍成院落，坐北朝南的開放式廳堂，升堂落座，逐漸成為制度。可是帝王之家，建築充滿想像力，與神仙的信仰相結合，並沒有固定的制度；如秦之阿房宮就是很好的例子。在考古發掘中，雖不能完全與文學的描寫驗證，但其規模是可以推斷的。漢代的明器所展現之

漢銅器熊腳◆

建築，尚沒有曲線，但亭台樓閣都齊備了。斗拱已有制度，但做法尚無法明白，如一斗五升究為何種結構，尚待進一步研究。高層建築的三段式大體已經定型。離開地面的開放形建築應是主流。這時候重要建築的接榫使用青銅件。在今天看來，那時候的宮室有大力士建築的特色。尺寸，大構件剛固，沒有曲線，屋頂用瓦已有仰瓦、桶瓦之分。自今天發現的瓦當尺寸看來，建築物的規模是很驚人的。到東漢，建築的規模可能降低到平民的尺寸度了，然而樓房依然比今天多而普遍。

這時候的建築，如以動物代表，可稱為熊的建築。建築的外表有力士或熊撐持上層結構的造形。熊是漢人裝飾藝術中常用來承重的動物，是腿、腳的化身，代表力量。事實上，當時的龍也俯臥地下，有承托建築重量的作用。

中世紀，佛教支配的時代

大家都知道佛教是自東漢時慢慢進入中國的。這是很奇怪的現象，似乎並不完全是胡人入侵時帶進來的。一種與中國文化格格不入的宗教，產生於一個遙遠的國度，語言與經文極難相通，居然來到已有成熟文化的中國，且為統治者所崇信，確實是很難令人相信的。而古羅馬的基督教，是在羅馬的領土內產生，藉羅馬的統治力量傳播的。

也許中國本位的以人為中心的文化比較容易順暢的過日子，比較難處逆境。英雄式膨脹的人格，努力追求神仙的空幻世界，是不容易安身立命的。兩晉之後，知識分子要靠隱逸與煉丹之術來尋求生命的意義。對於一般大眾，在動亂中求生存，心靈上是毫無依賴的；神仙對他們而言太遙遠了。佛教雖然是很玄奧的宗教，但僧侶輾轉傳來的，只是對來生的期盼。這一招正中當時文化的要害，填滿了中國人的心靈空虛。

台灣近年來，佛教有復興的跡象，可見宗教的需要在富庶的時期，心靈無所安頓的時候，不下於顛沛流離、朝不保夕的時候。也許這是南朝帝王，如梁武帝竟捨帝位出家的原因。這股力量太大了，雖然本位的文化，儒、道的學說仍然存在，道家的理論轉為清談，為知識分子所喜愛，佛教實際上普及而相當於國教。到今天，我們可以看到那麼多石窟寺，雕鑿出帝王貴族的崇信之念。同時有無數的小型的鑄金佛像流傳於

世，有無數的小型的石刻佛像為收藏家所珍藏。這些東西目前都被視為藝術的珍寶，然而都是六、七世紀時誠篤信仰的證物。在石窟寺中，在大大小小的佛像上，刻畫了紀念性的文字，述說奉獻者的願望。這些文字是另一種珍寶，留下了有名的「魏碑」字體，為清代大書法家焚香膜拜。自北魏到隋唐，帶有外國血統的帝王大力支持佛教是理所當然的。其最高的成就，就是大唐的燦爛文化；直到今天仍為中國人所懷念。

唐代的佛教建築幾乎已經完全消失了；但長安、洛陽的佛寺的規模可以自日本奈良的古寺中體會一些出來。在那個時代，佛寺是文化的核心，可以與宮廷分庭抗禮；這就是三次滅佛的原因。中國知識分子沒有忘記孔、孟，仍然要立德、立功、立言，但遇到心靈問題的時候，他們覺得佛寺教育有吸引力。鐘聲、梵唱有滌除塵慮的作用。

可是中國的讀書人一直對佛教過度發展耿耿於懷。他們一方面反對佛教，同時利用中國傳統的力量來改造佛教，使佛教成為中國化的宗教。這個過程，加上三次滅佛的打擊力量，使佛教到宋朝影響力就衰退了。南宋之後，佛教已徹底中國化。

這個階段長達一千年。它一方面經歷了佛教的盛衰，同時也是中國本土化蛻變與發展的時期。這時候，封建制度的餘緒慢慢被斬絕，貴族世家的影響力緩慢的減弱，帝王的權力逐漸提高。人才的選拔制度逐漸平民化，對孔子的尊崇逐漸提高。這是漢朝以來，文化蛻變的大方向。

同時道家的觀念與隱逸的思想合流，使衰微的神仙思想蛻變而為文人的出世觀，產生了中國特有的文學與藝術。南北朝是奠基的時代，到唐宋，大文豪代代相承，形成了中國心靈的特色，至今不衰。

六朝的藝術與建築，在中國的歷史上是具有承先啟後的作用的。它一方面把中國古典時代的文化慢慢沖淡，接受北方蠻族帶來的價值觀，一方面把新的價值內化，形成中國後世的文化主流。

其一，是自東晉以來，由隱逸的思想所推演出的士大夫所有的文學與藝術。首要的就是山水詩；完全放棄了詩經、楚辭乃至古樂詩的形式。經魏晉的表達個人感性的作品，產生了陶淵明以後的寫景兼言志的田園詩。因而成為中國人內省型的文學典範。

同樣的，古典中國的繪畫以人物畫為主，山水不過是背景而已，這

◆奈良法隆寺

一點與西洋古典文明是一樣的。經過魏晉隱逸文學的影響，對山川的描寫開始脫離人物背景成為士人述志的工具，形成中國後世主流的藝術形式。

其三，陶瓷器開始成為主要的生活用具。古典中國在生活用器上是以銅器與漆器為主的。魏晉之後，國力日衰，戰爭頻仍，具有貴族色彩的銅器，具有裝飾性的漆器，漸為原始青瓷所取代。且逐漸發展出黑、白的器物，開唐宋瓷器之先河。

此時期的建築同樣有承先啟後的作用。如同西洋的早期基督教建築，把古典時期的建築形式，轉化為後世的宗教建築，六朝的建築也是如此。這時期完成了中國建築的幾項主要特色。

也許因為經濟情況困窘之故吧！六朝是中國在大型建築上，正是將結構規律化、簡單化的時代。同時，漢代重要建築上以雕塑造形負重的裝飾也跟著消失。民間建築也強化了漢代以來的開間制度。中國的木結

構正式成形。

在外觀上，六朝幾百年間，終於自裝飾品做成起翹的感覺，發展為結構性的優美曲線，深遠的出跳；這是與六朝文化的飄逸精神的發揚完全符合的。色彩因此而簡化了。灰色的瓦頂，紅色的結構，白色的牆壁與木構填充，形成了中世建築一千多年的基調。

斗拱系統自一斗三升出發，排除了漢代的多樣性，發展出合理而有機的外檐體系。自此開始了中國建築以一斗三升為基礎，後世近千年的斗拱演化史。如同西洋中世紀發展出多層建築的附壁系統一樣，越到後期，越為纖細繁複。

然而在那一階段，藝術形式以雕刻為主流。我們知道佛教是帶了雕塑藝術進來的。在此之前，中國人只有俑的觀念，沒有像的觀念。中國正統文化是平面的，如今接受並發展了立體的藝術。在今天看來，吸收外來的文化變成本土的藝術，經歷數百年才會成熟。照藝術史上的發展，雕刻到北齊面容才中國化、生動化，到唐朝而大盛。唐朝的雕塑藝術是不輸西洋人的，可惜後代的中國人太不在乎了。各位知道，佛教到宋代即衰微，但仍然留下不少的雕刻，遼金仍然是一股宗教力量，但宋本土文化已經平面化了。這時候的佛像恢復了平面性，增加了安詳的感覺，宗教的意味也降低了。

實際上東漢以來，中國的陪葬俑大有創意。可惜他們不是生活中的一部分，把創意埋葬了。這種情形持續到明代，但以唐代的三彩或陶胎加彩俑最為可觀。這些不見天日的雕刻實在太生動

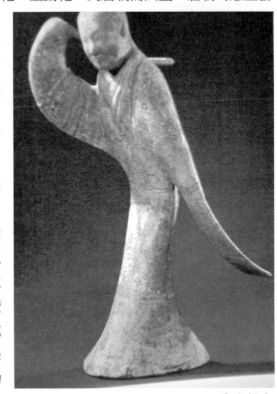

漢陶俑 ◆

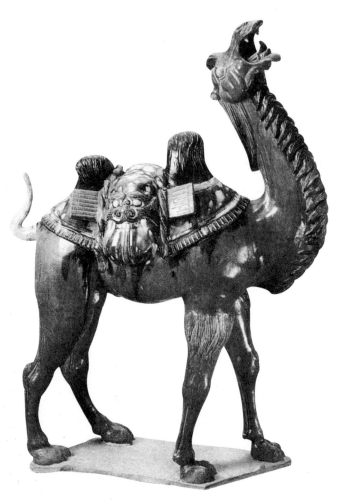

◆唐三彩風格

　了。唐代的陶馬在寫實藝術的價值上超過當時的繪畫。這樣偉大的成就
居然沒有站上當時知識分子的書案，是中國文化的大遺憾。這些成就竟
被埋葬上千年，等外國人來發掘。

　　在生活工藝方面，古代的漆器、玉器的地位顯著的降低，為金屬器
所取代。這段時期，紀念性的銅器完全消失了，但自外國傳來的金屬器
皿則大為盛行。唐代的貴族使用的金銀器，不論在製作技術上，在美觀
上，都是最高級的藝術，為收藏家爭相搜購。這時候的生活用陶器，在
造型上是模仿銅器的。這種現象直到北宋都是如此。到南宋，瓷器才逐
漸代替了金屬器。

大唐盛世的外國味太重了。外國人的駱駝與貿易商充斥長安，使當時的生活文化大受影響。金屬做為飲食用具實在不宜，缺乏溫潤感。可是漆器玉器對於唐代的貴族而言太過平和，缺乏金銀的光彩、富麗的氣氛。所以即使用漆器，也要加以鑲嵌。

唐代的文化個性最恰當的表現就是三彩陶器。流行的風格是完全開放的，自由奔放的，不但華麗、美觀，而且豐滿充實，是健康的有信心的文化的象徵。即使是民間的日用器，北方的黑陶，有瀟灑的灰白色斑，也代表了豪放的民風。這如同李白詩歌中的長江萬里的胸懷，為後世追憶懷念不已。

到了宋朝，中國潛在的文化力量，因佛教力量的衰微而重新抬頭。北宋是轉變期，一切仍然沿襲唐制，但宋代帝王開始從古籍中找回古典文化。他們編了官書，重建三代宮廷制度、古代儀典，但是事隔千年，古書語焉不詳，要恢復傳統是很困難的，不免錯誤百出，犯了以今釋古的毛病。像有名的「三禮圖」，就是一個很好的例子。北宋努力了一百多年，直到末年才逐漸脫離唐代的陰影，建立自己的內省的文化。他們詮釋的古器物幾乎全是錯的，但是所新創的瓷器，汝、官、鈞、定，確實是中國精神的再現。它與漆器、玉器的形式有異，在精神上是一脈相承的。這是最成功的傳統承續。值得我們再三研究。

一個汝窯的碗為什麼使我們感動？因為它的質地溫潤如玉，成色也近玉。古玉的顏色極少純白，多是青灰色，即今人所說的 Celadon。這個字恰恰就是西人對青瓷的稱呼。宋人的官窯，以青灰為上，近綠為次，事實上與對玉的評價是相通的；而瓷的表面不求光澤，要溫潤。宋代瓷器中有很多良質的青白瓷產於景德鎮，質白壁薄、半透明、

宋青瓷◆

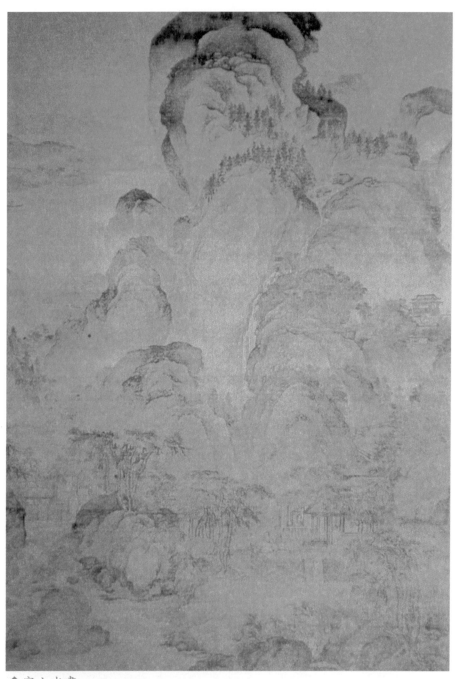

◆宋山水畫

上有浮雕，但不為國人所喜，國人寧喜質地較粗不透明的青瓷，釉面多氣泡，而散去光澤，平易近人。自此後，瓷器成為主要的工藝形式。

這時候，主要藝術的形式轉到繪畫。繪畫自古就有了，但以壁畫為主，內容為人物或故事。山水畫產生於六朝，其成熟則為宋代，雖然有人以唐代為高點，但無物可徵。北宋可能是山水畫的形成期，南宋是轉化期。在宋代，繪畫的各種形式都已完成，但尚只限於宮廷之內，民間的活動甚少。畫幅大，功夫細，少簽名，是其特色。南宋漸普及，畫幅有減少的趨向。這是中國的貴族文化終於接近尾聲，通俗文化於焉形成。宋之南遷可能是最後一次把地方家族的勢力徹底毀滅。自此之後，封建色彩完全沒有了，要做官可經過考試取得。不分階級，不辨身分的大一統文化就要開始了。

我國中世的文化，自六朝發軔，至唐而大盛，到宋已成強弩之末。精緻而高雅的氣質，敵不住北方的強敵，終於使恢復了中國文化傳統的宋王朝因而傾覆。

近世的中國文化，其動力是北方民族，也一直以北疆為政治之重心。這些民族，尤其是遼金兩代，幾百年來與中國衝突或共處，吸收了很多漢族的文化。在中原強盛的時代，他們接受漢化，保存了北方原野民族的強悍的生活方式；所以他們事實上是仰慕中國文化的。一但有機會統治了中

元青花瓷◆

國，他們很快就把自己的簡單的文化基礎融合在中國文化之中，並接受中國文人的輔弼。

這些豪邁、粗礦的域外民族，帶來的文化雖然簡單，卻強而有力。首先，他們漸把單色的優雅的宋文化，改變為具有裝飾性的、彩色的文化。遼、金、元可以說是近世文化的發軔期。

域外民族一直是喜歡彩色的，何況他們一直是西域文化的傳遞者，也是唐文化保存者。金代所發展的彩色陶瓷，可以說是自民間的俗文化中再生出來的彩色器物，描述了民間的故事與信仰，有濃厚的民俗味。這成為後世文化重要的傳統。可是元人是一度掌握歐亞大陸的民族，他們的氣魄就不會完全屈服於漢文化之下，而是以大漠帶來的文化為主體。這時候中亞的技術與價值觀也帶進來了。回教的藍色裝飾技術與在地面放置食器並以手進食的習慣，改變了中國瓷器的面目。其結果就是大型的青花瓷器的產生，同樣的支配了中國器物的面貌數百年。

真正的通俗文化是自北方開始的，因為北方沒有王朝所不得不尊重的傳統制度。金代磁州窯的瓷器，其彩瓷的裝飾，已經是後世風格的基礎了。到元代的青瓷才真正發展為上下一致的全國性工藝文化。

一般說來，貴族時代，事有專精，工人多為世襲，技藝多甚精湛。帝國建立，專精之工藝集於帝王之家，出現王家與民間之差距，而民間工藝則走上商業化、通俗化，傳承的精神就消失了。後世的單色瓷器不及有花的瓷器值錢就是這個道理。

中世階段的建築就是我們所認識的建築了。一方面日本留下一些同時代的複製品供我們參考，另方面我們也有些資料可以查究，雖沒有多少真正的建築留下來，卻已有了明確的概念。

整個說來，這個時期的建築，宮殿與廟宇，規模都是宏大的。但因佛像成為殿堂中的主角，建築空間就單純化了，正殿的紀念性強化了。建築的結構，在斗拱體系上，似乎也系統化了。承接了六朝時期開拓的新方向，唐代的建築發展出成熟的結構體系，斗拱因殿堂的規模加大而複雜化，逐漸形成一種構造性裝飾。橡承重系統已經完全發展為檁承重系統了。因此斗拱也立體化了。

建築的造形也出現了明顯的曲線，結構系統的成熟使唐代的工匠掌

奈良唐招提寺◆

握了曲線與深遠出跳的技術。屋頂正脊的曲線是比較容易的，但翼角就
比較困難了。曲線加上翼角起翹，就是唐代以前的中國人所追求卻未曾
達到的，使古典時代發展成熟的中國人的輕靈飄逸的美感，具體化在屋
頂出檐的曲線上，奠立了一千多年的特色。因此我常稱六朝唐宋的建築
為鳳的建築。

　　熊的感覺是負重的感覺，鳳則是飛揚與失重的感覺。在漢代，建築
的輕靈感是大出簷與脊簷的收頭。鳳是正脊上的裝飾。到了中世紀的唐
宋，整個屋頂都成為一只大翅膀了；因此這時期的建築是以屋頂為主體
的。宋人的畫裡表現了各式各樣組合的屋頂，為求呈現其飄逸的感覺，
總是誇張的畫出簷下的椽條。敦煌壁畫中呈現的建築也是一樣。

　　不但建築的本體是飛揚的，予人以乘風飛去的感覺，唐代的殿堂組
合，喜歡一殿兩閣的格局，殿、閣、間以曲廊相連。閣通常在殿之兩
翼，而居於高聳之台，使起翹之屋頂特別有翅膀的感覺。曲廊隨著台基

◆日本京都附近的鳳凰堂，是唐代佛殿的縮影。

的高低起伏，形成明顯的波線，愈增飛躍的動感。唐代的建築留下的單棟佛殿尚可看到，可是整體的格局只好參考敦煌壁畫中的建築景觀了。具體而微者，可見於日本京都附近的鳳凰堂。

　　唐代的建築風貌到北宋就開始收斂了。在建築的規模與出挑上都減縮了。這是國力趨弱的象徵，也是心靈趨向內省的結果。制度化、象徵化反而較受重視了。在外觀上，遼宋建築都開始平直化，首先自正脊的改曲為直開始。鴟尾自唐代的牛角式的起翹，改變為 S 形收尾。振翅欲飛的感覺逐漸消失了。

近世期，俗世文化支配的時代

　　金、元是我國近世文化的開端，也是上承中世文化的轉折點。他們

的統治者雖然吸收了中原文化，但也在壓制中原文化，尤其是中國的士大夫階級，受到的精神壓力特別大，形成近世中國文化的特色。

金、元的外族統治階級，因無文化背景，在物質文化上就傾向於通俗。中國的瓷器到元代的發展為青花與釉裡紅，放棄了以青瓷為主的淡雅與高貴，把中國瓷器推進表面裝飾的時代。元代的裝飾承金代彩色磁州窯之後，把錦繡的花紋用在瓷器裝飾上。到明代，瓷器自青花重新出發，明早期是青花時代，明中期開始發展出鬥彩，就是青花加色的設計，尚稱雅致，晚期嘉靖、萬曆則發展為非常具裝飾性的五彩。十六、十七世紀的中國，一種重外觀不重品質的平民文化已經形成，而且可以影響到朝廷。中國文化的通俗化與民間化可說是普遍而徹底的。此可能導使明代的淪亡。

清代是另一個外族王朝。他們沒有自己的文化，而承繼了明朝的俗文化。但是一個新興民族的認真的性格，使清廷以嚴謹的態度接受了明代的漢文化，因此產生了如同康、雍的彩瓷那樣既精緻又通俗的產品，甚至超過了歐洲的洛可可（ROCOCO）風格。

可是真正的文化背景，是南宋以來，南方所發展出的初期商業文化。也許是因為時勢所迫，南宋以來，工商業與貿易就受到重視。東南沿海的瓷器大量外銷，泉州外商雲集的情形可為一證。

就全國來說，瓷器開始集中在景德鎮。這是因為景德鎮的瓷土優良非他地可及之故。顯示生產之品質與效率成為重要的考慮因素。自此而後，地方性生產式微，北宋時遍及各地的著名窯廠就逐漸消失。

江南地區因農業發達而產

清代彩瓷◆

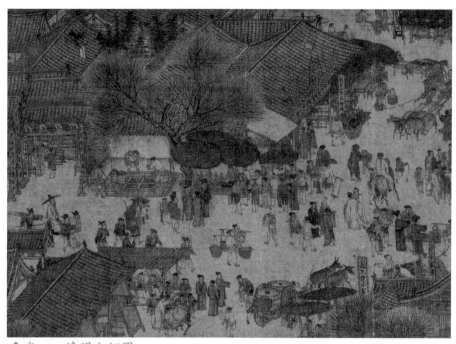

◆宋──清明上河圖

生製造業，成為全國的經濟重心，到了明代，就產生了商民的中產階級所主導的文化，也就是財富代替了家世與功名，成為最重要的爭取目標。開始了以財富買官，商人結交權貴的現象。社會商業化，就是俗文化的發展良機。

所謂俗文化，就是流行於民間未受教育的階層的品味為基礎的文化。在精神上，傾向於迷信與俚俗的信仰與傳統，喜歡華麗與熱鬧。這是與北宋的冷靜、安詳的藝術觀完全不同的。這種文化的力量非常大，在不久後就貫穿上層階級，直上皇室，形成上下一體的，以民間趣味為基礎的新文化風貌。

如果為金元以後找一個主要的藝術形式，那麼該是文人畫，主要的工藝形式則是瓷器。這都是自南宋就開始發展，到元代才正式成形的。文人畫與瓷器代表了近世中國人的雙面性格，前者是出世的、隱逸的，後者是入世的、通俗的。這種文化性格反映在宗教觀念的混亂上。近世的中國是儒、道、佛混為一體的宗教文化。當他提筆作畫時，是道家的

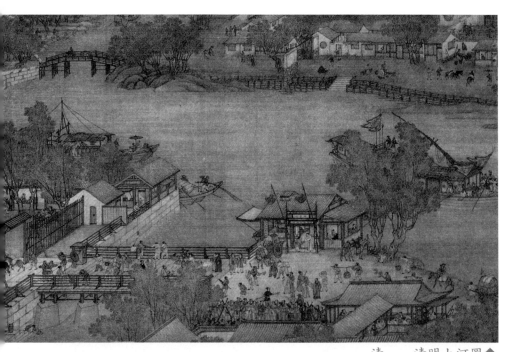

清──清明上河圖◆

信徒，當他欣賞彩瓷時，是儒家的信徒，當他靜坐時，是佛家的信徒。今天我們所熟悉的中國人的性格此時才完全成熟。

這時的建築為何？在基本性格上，這時的建築是承襲上代的，但文化性格轉變了。唐代那種飛躍的屋頂，經過宋代的制度化與金、元的修正，到明代，翅膀就收斂了。這時候建築的主要造形因素是牆壁，裝飾的主要因素是屋脊。

宋代以前，民間建築大多是木架上頂著一個歇山屋頂，此時卻改為山牆上頂著硬山屋頂。建築環境的氣氛只要比較宋代張擇端的清明上河圖與清代宮廷的清明上河圖就一目瞭然了。開放的中國建築終於加了一個硬殼，我們成為造牆的民族了。

這時候，龍成為最受歡迎的裝飾母題。龍雖為遠古中國的造物，戰國兩漢時又極受歡迎，但卻一直是神話中的動物，沒有出現在現世生活中。我收藏的一只陶製博山爐，龍是地下的動物，它代表一種潛在的力量。在裝飾中出現，要遲至宋代，到元代才大盛。到明，龍就十分普

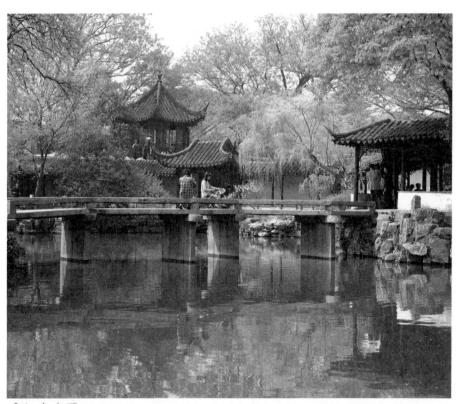

◆江南庭園

遍，中國人居然被稱為龍族了。建築的正脊，在唐宋為鴟尾，金元以降，則成為龍吻。明清宮式建築多的是龍紋，即使長江流域的民間建築，正脊也以龍為飾，有時正脊就是龍的化身。所以明清建築可以稱為龍的建築。

從地域上看，中國文化的重心自北方向南移。自廣大的乾燥的黃河流域移到山明水秀的長江流域；宏大的氣魄為纖巧的心思所取代了。建築的規模在縮小中。小型的建築是新興的中產階級的建築；他們完全取代了世族大家，成為社會的中堅。商人與士人逐漸混為一體。到了後期，商人可以買官，地位逐漸在唸書人之上。江南景色，小橋流水，白壁青瓦，前庭後院，是近世中國的環境特色。文人畫的情操呈現在士人的小院子裡，為中國人的心靈天地。這樣的中國情趣是漢、唐的中國所無法想像的。

總結說來，中國建築文化的發展，有些特色如隱逸的理念與飄逸的形式自古代以至近世不曾改變過的。衣帶飄揚之美在古代為舞姬，在中古為飛天，在近世為菩薩。這是表上的水平線。但其他特色歷代均有改變，其演變的方式有下降的直線，有上升的直線，也有升降、降升的曲線。

　　比如代表中國造形趣味最濃厚的漆器與玉器，就是古典中國盛行，中世紀為低潮，元明清以不同方式復興的例子。而石刻與金銀器為外來文化，漢代以前並不興盛，至唐為極盛，元之後又歸於低潮。這些例子是以時代的代表性而言的，並沒有滅絕的情形。

　　有些形式反映中國貴族與世家勢力的逐漸瓦解，因此產生一代不如一代的感覺。如人物畫，古代是廟堂藝術，所以是高貴的，後世是民俗藝術，就有沒落之感了。反過來說，以通俗性，雅俗共賞的觀點來看，也許古不如今，是自古至今，愈到後代愈為發達的。帝王權力的高張，即使在專制時代，也要訴諸民間支持，以抵抗統治階層的可能挑戰。所以帝王或許是發自內心的，或者是勉強自己「與民同樂」，把價值觀與民間放在同一層次。後期中國的民間大多盲目支持帝王，與價值觀的一致化是相關的。帝王宮殿的外觀與裝飾必然對民間有傳達訊息的作用。

　　總之，中國的建築文化雖一脈相承，因朝代之改變而有起伏，但仍可因文化之大勢分為三個階段。在每一階段中都有其不相同的文化力量，產生不同的建築景觀。在每一階段也都有興起、壯大、到衰落的現象。以中世紀為例，起於北朝，但北朝中仍有北魏之高峰，盛於隋唐，但隋唐仍以唐盛期為高峰，北宋末到南宋為衰落期。這個時期以斗拱為木架構的精神所在。遼金元則為近世建築之發源期，盛於明代，衰於清代，而各代均自有其高峰期，這個時期的斗拱恢復了純裝飾的地位，建築則已彩色化。三個時代雖屬於同類木架構，在本質上卻是三種不同的建築。

第三講
中國人的空間觀

　　一般說來，喜歡採用「空間觀念」一詞的理論家，多半相信一件事情，就是每一個民族大都有一種對空間的獨特看法。這是文化的產物，是一個民族的文化長期累積下來的產物。有時候這個看法會受時代的影響而有所改變。因此空間的觀念是民族性的，不同的民族有不同的空間觀念；同時它也是時代性的，不同的時代有不同的空間觀念。所以在現代建築開始鬧革命的時候，有現代建築的空間觀念之產生。我們中國人的空間觀念，當然是從中國民族談起。中國人本身做為一個文化的群體，他對於空間具有怎樣的觀念。這是我嘗試了解中國傳統建築的一個角度。今天我要跟各位談的，大多是我個人的一些看法。

　　空間觀念的內容包含得很廣，在我看來，其中至少有兩個主要的內容。一個就是一個民族長期發展起來的一種思想的、抽象的價值觀念所形成的獨特看法。另外一個就是這個民族獨特的人與自然的關係。此二者並非一定相關，可以把它們分開來談，如果時間夠的話，我兩個都談，如果時間不夠，我就只講前面一個。

　　首先談到，中國人腦筋裡長期形成的一種空間模式。在第一講中，我談到中國文化的特質。我們中國的文化中，有一個相當重要的特質是「生命的特質」。我曾說中國人的人生觀很單純，中國的文化也是非常單

純而率真的文化。就好像我們的文字，是最容易了解的文字，都是由簡單的圖畫演變來的。中國整個文化沒有很強的革命性，而是演變出來的。這個具有單純生命觀的文化，反映在很多方面。在生活上面，就是非常簡單（Simplicity）。思想也非常簡單，這個可以說和現代建築中密斯・范德羅（Mies van der Rohe）的觀念相當符合。我們知道密斯的作品在現代建築革命中，就是一個簡單的六面體。在那一段時間，很多中國的現代建築師非常喜歡密斯，貝聿銘如此，王大閎也是如此。其中原因在於中國文化的傳統有一種要求簡單的本質。我們的思想非常單純。有人以為我這樣說是輕視中國文化，其實不是的。「簡單」的意思是說我們的生活觀念、思想方式都是直來直往的。

我們基本上不是重視科學的民族；因為科學需要具有複雜分析能力的文化來產生。中國人最不喜歡複雜的東西，不喜歡規劃；規劃不是中國人的觀念。我們的規劃是從外國學來的。為什麼到國外學都市計畫的先生們回到國內來，總感覺很難把學到的東西用出來，就是因為我們整個社會沒有規劃的觀念。把規劃等同開路；台灣的規劃，只是在這塊土地上畫幾條道路。跟美國、英國都市計畫所考慮的複雜性（complexity），簡直差太遠了。任何事說得稍微繁一點，大家就沒有耐性聽下去；繁者煩也。不但如此，我發現我演講也是這樣。我演講的時候如果要大家睡覺，非常簡單；我只要把我講的東西，很有系統的，一條、一條分析得很清楚的那樣說出來，聽眾八成會睡覺。如果講一個非常簡單的觀念給你聽，你才會說：哦！原來是這樣子，因此而感到興趣。這是我們民族文化的特色。我們的都市計畫自古就是畫條道路，計畫的觀念雖有，可是從前的觀念只是畫些橫直相交的道路而已。

單純的文化

我想在座幾位教授都曾做過很多規劃案，可是相信沒有一個實現。因為我們推理推了一大堆，推到最後畫出非常複雜的圖樣，到最後都是被認為是莫名其妙，無法了解，更不用說實現了。我們自古以來，都是期望簡單，不喜歡複雜。簡單並不是壞，簡單切近生活。繁複並不一定好。美國人凡事複雜，我很同情他們。我很擔心我們中國人正一步一步

走上美國人的老路。做任何一件事情，先要打電話問問律師。今後我要做任何事情，得先加以策劃，因為每一樣東西都和法律有關。美國人大部分的錢，都被律師拿去了。因為你每走一步，就牽涉到很多複雜的問題。反過來說，中國文化實在是非常高級的文化，是一個懂得如何生活的文化。只有現實生活單純化才有精神生活的空間。很不幸，在西方的文明衝擊之後，竟被視為一個低級的文化。我們想要學步西洋也非常困難，因為民族性不合，推行很困難。這是中西文化交流的一個問題所在。

今天，我跟各位講，中國人的空間觀念是簡單的。中國文化是以人為中心的文化。這方面的例子非常多。我們的任何東西，都是以人為中心設想出來的。因為從古以來中國人就不信神，沒有宗教信仰，很多事物都很落實。我們以人為本，視人為性靈的整體，不像西方人，把人當機器一樣地研究、分析。我們反而以五行、八卦這樣非常簡單、抽象的觀念來看人。看人的臉從陰陽五行來看；看人的身體，也是一樣。中醫的理論系統很簡單，我們現代人常認為它是迷信，有時候治不好病，但有時候也能治好病，中國人的觀念把人視為一個概念上的人的形象，而不是一個可做科學分析的人。我們很不喜歡科學分析，分析出來的結果缺乏人性，到今天還是如此。並不因為我們各方面進步到一個程度，就可以接受繁複的觀念了，大部分的中國人還是不能接受。

棒棒文化

大家知道，中國人的空間觀念是從人體開始的。我現在先講兩件事情。第一：手指，手指是非常人性的東西。原始人不懂怎麼算數，最早就是拿手指算。一、二、三、四、五，五個指頭；一手不夠，算兩手；手指不夠，算腳趾頭；算完了手指、腳趾，就不知道怎麼辦了。這是原始人最早的算法。上次我跟各位講過，中國的文化是經過包裝的原始文化，這是什麼意思？我們常說，你逃不出我的手掌心，這就是把整個宇宙看做一隻手。中國古代的神話，正是把宇宙當做一隻手，幾個指頭撐著天。為什麼水會從西北向東南流呢？因為西北那個方向的指頭長一點，東南方向的指頭短一點。中國人把一隻手看成空間的基本架構。

指頭在我們眼前，是我們最熟悉、最人性的身體的一部分。其他古老文明的國家，從原始圖畫中跳脫出來以後，就放棄指頭。他們以很複雜的圖畫來代替指頭算數。可是中國人沒放棄。因為我們不會放棄，反而把數指頭的技術進一步地發展。西方人算數，用12345阿拉伯數字。中國人基本上認為，一就是一根指頭｜，二就是兩根指頭‖，三就是三根指頭‖｜，這跟小孩子一樣。你問四該怎麼辦？事實上，古人的四的寫法就是四根指頭‖‖，同理五就是‖‖｜，計算時可以棒棒代替指頭，可以直寫也可以橫過來寫。但是再多了以後，六怎麼辦？六為什麼要寫成⊥，一直一橫這個樣子呢？因為其中的一根代表整隻手的指頭，同理，七是一直二橫或一橫二直。西洋人也許用指頭嫌亂了，乾脆換用個符號，我們卻不換。我們不會抽象。

中國的東西都非常簡單，用不著學。太複雜的，太麻煩了，並不合中國人性格。任何事情都是從一開始。不發明其他東西，凡事以手指來代表。手指可以把所有東西包容在內。我覺得中國人是一個手指的或者說是一個棒棒文化。我們發明用筷子吃飯，在第一次談話裡我也跟各位談到，筷子的文化是中國的重要特質。原始人吃東西用手，外國人吃東西用刀叉，但我們卻用筷子。筷子，原來是一種蠻原始的觀念。其實這基本上都是由單一直線發展出來的。其他很多東西也是如此想像出來。我們很喜歡筷子，筷子是我們手指的延伸；因為我們生活裡手拿筷子的時候最多，其次就是拿筆桿。拿筷子可以吃東西，我們這個以食為天的民族，不用手指頭去碰食物，卻用筷子，是因為筷子是比較文明的手指；每家都有一大堆筷子。我們常常請人到家吃飯，假如你客氣，我就會說，沒什麼關係，加一雙筷子嘛！只要有筷子，天大的問題也都可以解決。筷子不僅是古人日常生活很重要的東西，而且與思想也有關。古人有一句話「借箸代籌」，箸就是筷子。為人籌謀事情，也要手裡拿一支筷子，這時候筷子就是一支筆了。漢朝的時候，有一種遊戲稱為六博。我不知道怎麼玩法，漢朝的古物當中有兩人對奕，台上擺了不少小棒棒。那時候古人沒有象棋、圍棋，他們玩那種自筷子發展出來的東西。在古代，唐宋以前，中國人是離不開棒棒的。唐宋的官員在身上掛著一魚袋，有金質、銀質之別，你們回去看中國的封號，有所謂金袋或

銀袋這種東西。這個袋是什麼意思？袋裡裝什麼呢？一大堆棒棒在裡面。這些棒棒是用來籌算、計算數字的，相當於後來的算盤。准許掛金袋或銀袋的是階級不同的很重要的官員，要皇帝特許的。每個袋子很重，裡面還有取火的用具。

　　剛才很粗略地跟各位說了一下。中國文化的特色之一：簡單、直接反映在手指的運用上。怎麼反映到建築上面呢？我的感覺是，中國棒棒的文化，正決定了我們中國人在建築上最早的結構系統。大家都知道，中國建築結構系統是樑柱。當然，很多人認為柱樑沒有什麼特別。許多文明的建築都是柱樑結構；比如說，希臘式的建築就是柱樑結構。可是中國建築不採用石頭，我們的建築是用木造的。世界上很多文化發展出木造建築，這與自然環境有關係。森林多的地方，房子都是用木造的。可是中國建築的柱樑結構系統，是其他木造建築文化中看不到的。像北歐也採用木材，可是他們用木頭，柱樑只是間雜著使用，做為補強材，並不成系統。今天我們看柱樑好像是木構造所必要的，其實並不是如此。實際上木構造系統在結構上比較容易用小的木頭疊成承重壁。各位知道，美國人在墾荒時期做的木造建築就是疊木為牆，到牆角把木頭交叉起來與日本的正倉院相似；這是最自然的木造結構。像我們立幾根大柱子，上面架樑，可以說是自己找麻煩。世界上沒有任何一個民族認真地發展這種麻煩的系統，雖然偶爾他們會用木柱，但是很少能弄出一個系統，這個系統是用柱以及有一定比例的樑搭起來的。這樣增加了許多構造上的困難，可是我們中國從古以來就沒有第二種想法。這是因為，我們非常相信單一線條所組合起來的結構。我知道從文化的角度來解釋這種現象，很難說服大家。然而除此之外，沒有任何單一原因可以確證其來源。

　　我們採用這樣的架構，自然需要克服很多困難，所以產生中國建築後來很複雜的斗拱結構。因為採用直線架構的觀念，所以不會造成歐美木材砌牆的多種做法。而這種木造的柱樑系統，很顯然地創造了中國的基本空間單元；這一點非常重要。各位知道，西洋的希臘建築是石柱與石樑，可是那是騙人的，為什麼？柱與樑對他們而言只是象徵性的，外表有，可是實際上裡面不是。只有中國人很認真的，徹底地使用這種系

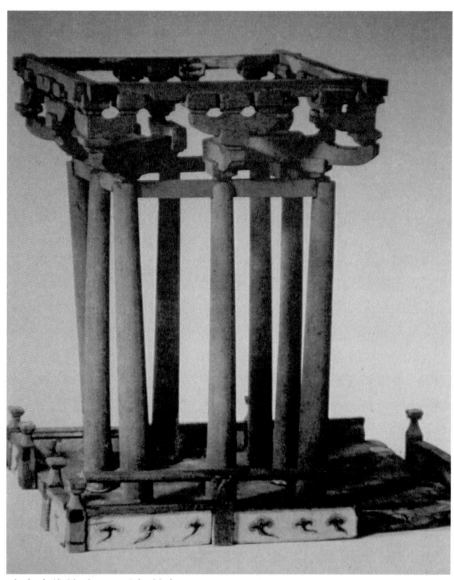

◆唐建築模型───間架制度

統。我們建築的大典是「上樑」，宋代還留下著名的上梁文。這確實是
自古以來中國人非常執著的一種想法。有了樑才產生中國的基本建築空
間與流通性的空間觀念。因為這種流通性的觀念，柱樑架好以後，各種
空間裡面對外面的關係，或部分與部分的關係，很自然地產生。

　　其實日本建築跟我們很近似，也是木造的；可是空間觀念很不同。

這一點不能看廟宇，因為廟宇受中國影響。中、日空間觀念的差別，看兩國的住宅就知道了。日本的住宅是先有房間後有結構的，是空間決定了結構，而中國則是柱樑結構產生了建築空間。因此日本住宅近似西洋住宅的複雜性，中國建築基本上是一個棚子。由於用幾根柱子撐起來，形成間架，加上一個屋頂以後，這底下就很像一個棚子。築基砌牆也很方便。這在空間上是一個很顯著的特色，其他文化中是沒有的。其他的國家，當他們懂得建築一個亭子的時候，已相當晚期了。文藝復興的時候才開始有遊樂性的建築出現。

軸線也是一個棒棒

更要緊的是，自線條轉換的觀念。這個棒子的形象，成為空間觀念的時候，出現一種特有的主軸觀。世界上沒有一個文化像中國一樣，配置（layout）上強調主軸。中國人這條線狀的主軸有時很可怕的；它被認為愈長愈好。什麼叫做都市計畫呢？中國古代的都市計畫就是決定這一條線的位置，畫完了計畫就大體完成了。這條線畫在哪裡，畫多長，就是都市計畫；真的很簡單。你看北京城的布局，就是如此。當然你可以說它是有城牆包閉的，但是這條中軸最重要。在重要的城市裡，可能有幾條次要的中軸線，決定了軸線，其他部分，唐代的格子也罷，宋代以後的巷弄也罷，也都是些小的線條，就自然就序。這些線，有時候並不一定要有關係。線長一點或短一點，看它的重要性。某些建築在城市中的重要性愈高，它所支配的那條線愈長。定一條線，就是定一條主軸線。各種空間可以說就依附在這一條線上。那麼從現代建築功能主義的觀點來看，中國建築配置的這條線，實在沒有功能的意義，只是要定位。不要說皇宮，一般的住宅——合院也是這樣，一層，後面又一層的蓋房子，這裡頭並沒有特別的功能關係。當然有一個中心；看那一個房子最重要，就是中心建築。但是這條線可以無限地延長下去。可是古人定這條線的位置卻是很慎重的。自民宅，到城市，到紀念建築無不如此。這是我們的計畫觀。

在這條線上的建築物之間有沒有功能關係呢？除了部分的關係外，是沒有具體功能關係的。台灣有些主軸上的房子後面開門。但如果你到

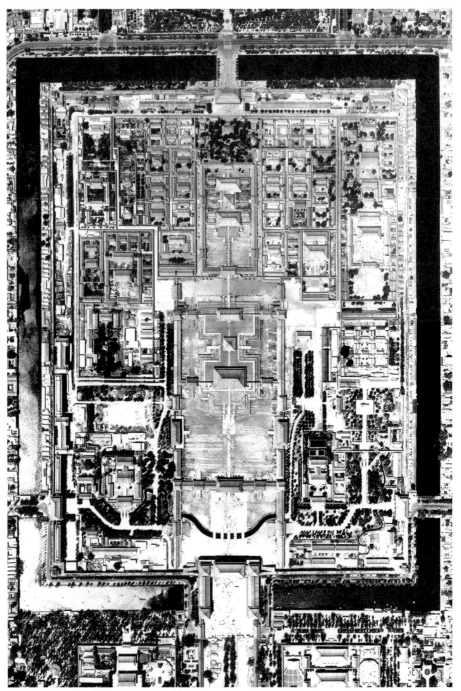

◆北京紫禁城的建築配置

大陸看，主軸上的大廳堂不見得開後門。你從前面進去以後，並不能從房子的後面出去，這條線並不是動線。各位知道，當你了解了這種空間觀念，你就會了解良渚文化中所產生的琮的造形。琮的造形非常奇怪，它是一個外方內圓形。可以是一層，同樣的東西可以有兩層；甚至有十三層，一直疊上去，好像有個基本單位，可以一再重疊、拉長，與我們中國建築一樣。愈高級的，層數愈多。四、五千年前，我們製造玉琮，為了崇拜，空間觀念反應在這種線形的崇高性上面。把這個線條愈拉愈長，愈像個棒棒，好像愈高級。很妙的是，今天稱建築進深的單位為進，古人稱之為層。

當然這裡面還有一個重要的外帶因素——對稱。在中國人的基本觀念裡，對稱這個觀

玉琮 ◆

念，反映了對人體形態的看法。因為我們把世界上的一切，返回到人體去解釋，這是中國文化裡的重要觀念。由於人體是對稱的，以人為本的建築總是對稱的。西洋有這種觀念，是從文藝復興開始，在以前，並沒有對稱的建築。雖然希臘、羅馬的建築是對稱的，實際上並不對稱。比如帕特農（Pathenon）神廟，在圖面上看上去是對稱的，正面對稱沒有錯，可是它沒有一條中線。這個對稱觀念跟中軸，剛才我講的棒棒的觀念，兩件事情一定要連起來才行。如果沒有並列起來，就是不對稱。為什麼我說希臘建築沒有對稱的觀念呢？因為對稱是指人立的位置做標準的。沒有中軸的觀念，人無法感受到它的對稱之美。希臘神廟看上去是長方形，長方形看上去絕對兩邊對稱，但實質對稱，不表示反映了對稱的觀念。有些羅馬的房子有一軸線，所以說羅馬建築比希臘的建築來，更接近人文建築。羅馬希臘的建築，到了文藝復興以後，才真正有對稱觀念。當然希臘的對稱現象，從古典希臘發展到後期希臘，就有這種東西。但是要到文藝復興的時候，才把這兩個結合成一個觀念，所以才被稱為人文主義的建築。這種對稱在中國建築中，一開始就掌握住了。我一再強調，「對稱」和「中軸線」實際上是一件事情。當你去掉中軸線時，對稱就沒有意義。這個中軸線加對稱才是人體。雙軸線的話，就不是一個棒棒了。

　　我給各位看兩套玉器，說明我們中國人主軸跟對稱性的觀念。這件是戰國比較早期的玉器，我拿它來說明主軸的觀念。因為它的組織觀念仍然是一個棒棒，這整個是一套玉珮。自周初以來，中國人就習慣聯結各種玉飾，繫成整套玉珮。這個時候，一個人身上掛了全套的東西，並不是掛著好玩的，可能是地位的象徵。今天我們常見的珩、璜、繫璧以及小雕片都是玉珮裡的東西。這些玉珮裡的組件可多可少，可長可短。有錢人，掛得長，沒錢人掛的短。一般人也許掛一個圈就算了。有趣的是，雖然每一個時代都有一些形式特色，但珮裡懸掛些什麼卻沒有一定的樣式。基本上這些都是一條線串連下來的。最後的一片通常是最大的，玉器所表達的中國人所特有的空間觀念，與後來中國建築的配置是一致的。

　　接下來我再以天壇的配置給各位看，比較一下玉珮的觀念。實際

希臘神廟◆

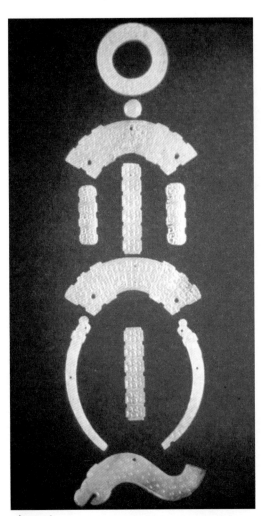

◆玉珮

上，天壇只是個臺子而已；由三個系統所構成，一個是祈年殿，一個是皇穹宇，一個是圜丘。從典禮的觀點來看，三個系統各有一套儀式，連成一線，但不一定是必要的。軸線非常長，從頭走到尾，有幾公里，每一部分就像一個單獨的構件，各有其相配的零件，其實是互不相干的。圜丘是一套，外方的圓，層層石階，它自己有雙重門，雙軸線，是完全獨立的。站在圜丘上，可以看到後面的皇穹宇與祈年殿，但下了圜丘，向前進時，你所看到的是一組大門。皇穹宇是另一段構件，外呈圓形，自有門禁，並不能自由穿過，因為它只有前門，沒有後門。皇穹宇的建築簡單大方，有古典美，它有獨立性格，並不是祈年殿的前殿。拜訪過皇穹宇，要到祈年殿，是要繞過去的，兩者之間有相當長的一條直路。要進祈年殿，又是一套關卡。

是什麼緣故把這三個不同的東西放在一條線上的呢？只能說，這是中國人特有的空間觀，一條無形的線繫著三個獨立體。

一個人實際上也是個棒棒，你看我們發掘出來的漢朝墳墓的陪葬品，漢俑的特徵是什麼？它的造型是個棒棒。在脖子的位置刻兩圈，然後在手腳的位置刻兩下子人形就出來了。漢朝人的陪葬品以造型簡單為特色。有些墳墓出現非常罕見的大型塑像；當它製作的時候，也從棒棒

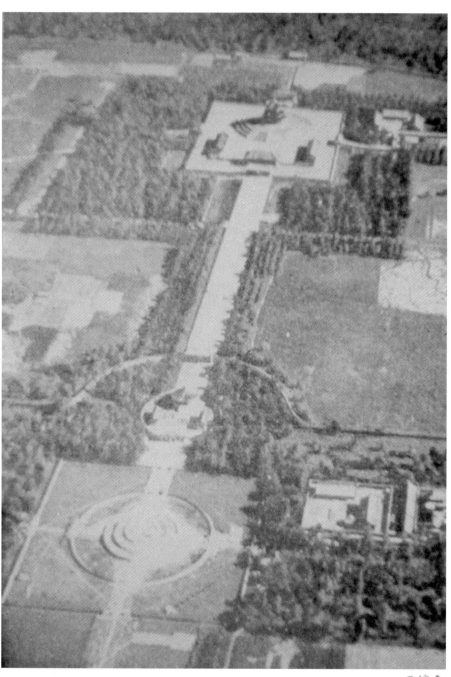

天壇◆

開始。古代中國人看立體是從一個圓柱體開始。先把它變成幾個面，四個面湊起來就產生出立體的感覺。這也是為什麼中國的文化裡，沒有產生雕刻藝術。也就是為什麼古希臘建築一開始就附帶非常好的雕刻的原因。因為他們有一個三度空間的文化，他們一開始就構想三度空間。我們到今天，雕刻家才

◆秦俑

學著以三向度構思立體空間。因為中國人的腦筋不習慣做整體的構想，談到更高向度的空間，那更困難。我們不必說這是幼稚，這只是一個文化特質而已。過去的看法，認為中國沒雕刻，等大陸一發現秦代的兵馬俑，有人就說我們中國人怎麼不懂雕刻，你看！秦朝人的雕刻，一個個就站在那裡。可是你看它站在那裡的姿勢，每一個俑都是一樣的，這哪裡是雕塑（sculpture）？匠人腦筋裡沒有什麼立體的觀念。這些秦俑是好不容易用幾個面湊起來的。不是中國人生來就沒有這種天才。我們實在是世界上最聰明的民族之一，可是在古代，中國人把精神都花在平面上了。缺乏立體觀念，所以產生這樣子的東西，這是與古埃及及西亞文明相近似的。關於第一點，我想我談到這裡。

平面文化

　　中國的空間觀念，前文說明，是在一個棒棒式的空間觀念支配之下。我剛才講，我們的手很重要，手指頭很重要。手掌也有很重要的一點，就是它有觸感。上次我們提到，在中國的文化裡，產生出玉的文化，是因為手的觸感。世界上沒有任何其他的民族產生玉的文化。其他的民族，有雕刻的玉留下來，但是沒有觸感。我們中國文化有觸感，中國人自古以來喜歡玉的溫潤的感覺。在孔子的時代，玉的理論就被激發出來，產生溫潤這個觀念。所以玉跟道德的行為關聯在一起。老實講，你不懂玉文化的話，簡直就不懂中國文化，因為很多東西都牽連到這些觀念。當然，這是因為我幾年來接觸古玉得來的經驗。在過去，我非常恨這類東西，因為這是陳腐的讀書人的玩物。後來年紀大了，開始接觸古玉器，經過一段時間的了解，我體會到裡面有深刻的道理。當然大部分中國人在玩弄玉器時，只是迷信。從古代開始，在整個中國人的生活裡，從生到死離不開玉。活著的時候，叮叮噹噹全身掛滿，死了還要陪葬；沒有玉根本不行。所以玉是中國文化中很重要的器物。玉雕是非常特別的中國藝術。在古典時候的中國（我說的「古典」是指漢朝以前），玉器體積很小，可是花在它上面的工夫卻最大、最細緻；治玉者可以把生命放上去，所以中國古代有很多有關玉的故事，像和氏璧與藺相如這種動人的故事，才能流傳下來。刻意拿一塊璧來換一個城，真想不出來這個璧竟有那麼偉大。

　　玉器本身，如何與空間觀念有關係呢？因為中國人基本的空間觀念，是在棒棒的支配之下，如果以水平延展的時候，就是建築平面的原則，這是中國文化的另一個向度。手指是線，手掌是面。接觸手掌，面需要質感，需要細膩感、精緻感，還需要溫潤感。在空間上所考慮到的是面的圖案，這是二向度（two-dimension）的造物。中國人二度空間的觀念是從玉的雕刻，玉器來形成的；這是我近年來的看法。

　　我先講一些重要的觀點，來說明玉與二度空間的關係。第一就是玉非常珍貴，尤其在古代。我上次跟各位講，殷商的時候已經有「和闐玉」。各位知道和闐在哪裡？在那個時代從新疆弄一塊玉，拿到中原來

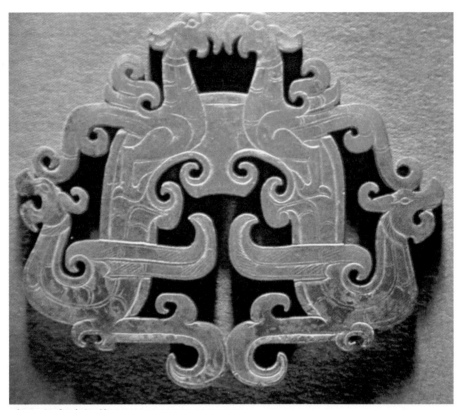

◆二向度的設計

做雕刻，真不容易。事實上中國本土的一些玉也不太容易得到。而且玉之質地非常地硬，在玉器產生的那個時代尚沒有銅器，而銅器很軟，可是玉有琢磨的亮光，琢磨出光是要把生命擺進去才做得到的，雖然它的體積不大。這個事實有什麼意義呢？背後的觀念在於因為這個材料被認為非常的珍貴。為珍惜材料，使得我們古時候的玉器製造有兩個非常重要的特點：第一玉要盡量的切割；大部分的玉器都是薄片，因為貴重，當你拿到一塊石頭的時候，盡量得想辦法經濟使用。一塊礦石切成薄片後，可以得到很多塊，以增加數量。自薄片產生出二向度的設計與靈感，也形成中國人一直比較傾向於二向度設計的傳統。中國的藝術家，一流的工藝家，從西元前幾千年，一直到漢朝，設計構思的時候都要從薄片開始。立體的造型非常稀有，有之也很小。因為玉要切成很多片，然後才能開始構思。這是第一點。

把礦石切成一片一片後，還要把它變成一個個玉器粗胚。這個過程裡頭還有什麼學問呢？這是我要講的第二點。因為玉這種東西非常貴重，有時候不見得能用金錢買得到。何況當時有了玉材去切割也是很難的。並不像今天有機器用，我們今天拿鋸子，以鑽為刀的電鋸去切割。那個時候則是用很原始的工具與方法，用解玉砂磨擦來切割的，經切割的玉片就已經很貴重了。那些玉是撿來的，當時沒辦法開採。玉的形狀可能是任何一個樣子。我認為這個事實大致決定了中國設計裡的「輪廓為主體」的觀念。

各位了解我的意思嗎？先有界限（boundry）然後再做設計（design），由外向內。現代的建築理論最討厭這個原則。先有造型，然後有內部功能。可是中國人向來就是先有造型，然後才做內部，先有輪廓的形狀，然後再做設計。這個基本原則很早就在中國出現了。如果有這麼一塊頑石，就直接把它一片一片地切開來，每一塊都不一樣。治玉的匠人捨不得把它切成四方形；不得已非切成四方形不可時，剩下的邊料也不能丟。每一片跟另一片都不一樣，每片各做一個設計；所以沒有任何兩片有相同的設計。切割過後它是二向度的，而且有一個輪廓做為設計的決定性因素。這方面中國人的頭腦非常活潑，非常有創意。我們常常看到漢墓發掘出來的東西。剛開始我看到這些文物，不太了解其本末；在書上和圖片上呈現的一些博物館收藏的文物，覺得古代的工匠怎麼能想出這麼多奇怪的造形。這些年來，對玉器略有了解，才發現這不是他想出來的。玉的輪廓向來不是匠人想出來的；這是天生的，是自然生成的。

中國的建築，包括台灣的傳統建築，複雜的屋頂常常出現一些古怪造型。怎麼會是這樣呢？事實上，只是普通的屋頂自然相交而成。橫的過去，直的過來，高一個矮一個碰在一起，未經刻意的設計就可以產生自然率性的造形，都是天生的（故宮屋頂）。不是中國人的巧思想出這個造形。當你愈想得少的時候，所產生的造形愈有變化。這是不要多想，「船到橋頭自然直」這種人生觀所產生的結果。到時候上帝自然會告訴你，其結果為何。這是中國人的人生哲學。我發現很多古怪的設計，尤其是戰國、漢代的玉器，像這樣的造形是怎麼出來的？實在是匠

人切到這裡玉就斷掉了，變成這樣一塊玉。這個造形很有意思，這裡面是一個圓，一個弧線，這邊卻是自然曲線，初看之下，猜不透怎麼會這樣設計：一邊做一個圓，另一邊做有變化的曲線？怎麼會想出這麼有趣的東西呢？各位！它本來就是一塊舊料，切完圓的，剩下的那些邊角，捨不得丟，把一邊裁一裁，就變成這樣特別的造型。這樣生動的造型簡直不可能是想像出來的！好像我們在做建築模型的時候，自大塊紙版上割切需要的形狀，模型做完了，剩下的紙板是天生的造型，就把它掛在牆上。但是，玉非常珍貴，它不像那塊紙板，不喜歡就丟掉了。工人有義務想辦法再花幾個月，甚至一二年，把剩下的材料善加利用，所以得有個恰當的設計。所以玉器是由它的輪廓，來決定它整個的造形。從它的輪廓中間，按當時流行的主題從事二向度的設計，產生一個非常美的新生命。這是中國人獨有的能力。其原因我個人的看法，在於中國人把溫潤之玉看成像生命一樣的重要。

玉器的二向度設計的概念，到後來，當玉文化漸漸沒落，也就是古典中國之後，就自然的流傳到民間，變成剪紙。中國的剪紙藝術非常有趣。把玉的藝術跟剪紙的藝術這兩件事連在一起，當然是我個人的看法。我小的時候在大陸，剪紙這種玩意可以說非常流行。同樣用一張顏色紙摺疊施剪變成一個美麗的圖案。全中國沒有一個地方沒有剪紙藝術，非常普遍。最近幾年來，我研究玉器，想知道這種二向度設計的藝術，後來有沒有隨著玉器工藝的消失而消失。全面檢視中國美術的領域，我發現剪紙藝術可以說是傳統玉器的設計概念的延續，而且可說是

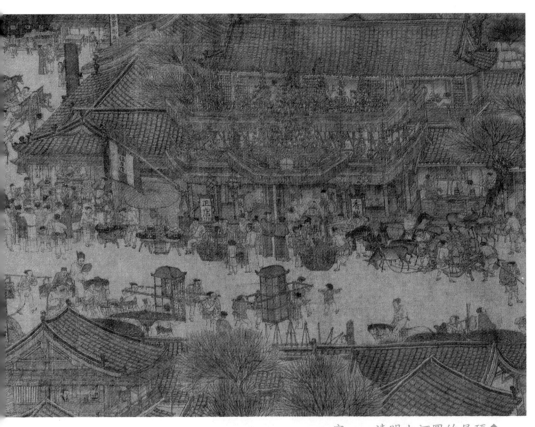

全民化的一種設計觀念。中國的剪紙藝術大約出現在南北朝時代。當然剪紙不太容易有遺物留存下來。在新疆乾燥的地方留存了少數剪紙。後期的剪紙就非常多了。剪掉之後出現的圖案，一些吉祥的形象，如孔雀、老虎。老虎頭被剪成可愛的樣子，非常自由地運用虛實。這種運用的方式，在玉器和剪紙上是一致的。到後來，鄉下人做鞋子，先剪個紙花樣貼在鞋面，之後再繡。鞋子上的繡花，也是從剪紙來的；各種各樣的花樣非常浪漫、豐富。中國古代的女孩子，從小就得學會繡鞋子，不然嫁到婆家去，連鞋子都不會做，被人家笑話。一般的剪紙，就成為圖案設計的一種方法，非常普遍的流行著。民間過年，常用紅紙剪一些吉利的文字或圖案，製造熱鬧的氣氛。

　　所以中國人非常有設計的能力。中國人的腦筋非常好，到國外念建

◆剪紙

築一定念的比同班的外國學生要好。其實有這點關係；因為設計是我們的傳統。為什麼會這樣子呢？再用切玉為例。它被切成薄片，用輪廓來雕刻。其中有兩個很重要的設計原則。第一，去掉廢料愈少愈好；因為他認為玉很珍貴。第二，切割的愈少愈好，因為切割很困難。因為這兩個因素，使得早期琢玉的人，很早就研究並掌握到正負的觀念。這一點非常重要。換句話說，這麼一塊玉，你要刻它，如果說就這個形狀，你想刻一條龍，這時候最簡單的辦法就是依輪廓構思，也許是一條彎曲的龍，可以不裁掉任何剩餘。這個龍的眼睛擺在這裡，然後嘴巴這樣，然後這邊切掉一點，一條生動活潑的龍就成形了（戰國龍）。匠人知道切掉最少的東西，使得正（positive）跟負（negative）更容易掌握，一種很特別的構思方法。他知道哪裡挖一個洞，就出現另外一邊的造型。這樣考驗匠人的腦筋，訓練出來的匠人自然非常聰明。古中國的匠人用玉，與米開朗基羅用大理石差可比擬。

正負的空間觀

　　下面以玉器說明正負觀念的產生。離現在五千年，新石器時代紅山文化的時候，有一種玉器，其用途沒有人清楚，就稱它為雲形器。這種

東西的意義與功能顯然是大家不太熟悉的。可是，在五千年前沒有工具的時候，要做這種東西已很困難。像這種雲形器，出土的數量很多，而每一件都不大一樣。這個樣子的造形相當抽象，應該具有某種象徵性，我們並不十分了解，但是造形非常流暢自然。輪廓的凸凹進出，就要問當時這塊玉原來的形狀是怎樣。匠人是就玉原來的形狀，切成一薄片，然後用工具辛苦地把它挖了兩個洞。很自然的，出現一個很大的Ｓ形。我認為，或者是兩個契合在一起的簡單曲線，一個這樣彎過去，一個這樣彎過來，是最早呈現中國陰陽正負觀念的玉器。中國人陰陽的觀念，在那個時代好像已經很流行。看上去很自然、瀟灑的造型，可是設計的功夫並不隨便，到現在還沒有人能夠突破。二千年後，有類似的玉器是西周時代的玉器，做法跟紅山時代的雲形器一模一樣，觀念也相同。在原始時代，形象的表達力不夠，可是西周的玉器已經有形狀了。可以很清楚的看到，挖這個洞的時候，匠人已心裡有意要把它做成某個樣子了。可是你很難看出有什麼意思，那邊挖個洞，這裡挖個洞，西周的雕刻，有一點跟紅山文化的玉近似，是切割的斜面、凹下去的圓孔，以及一些勾邊。這些特色在很早以前就結合在一起。

我自己的感覺是：這就是中國人在整個思想上很早創發的正負觀念。大家都習慣上說，老子講中國空間如何如何，莊子又如何如何說。

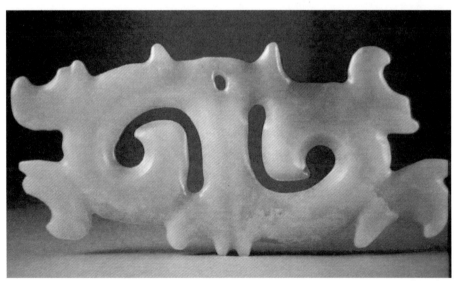

紅山文化玉飾◆

實際上，在他們的生活當中，這些東西是經常看到的。空間的正負關係，換了個角度來看就是陰陽的觀念。如果陰陽缺了一邊，就不是完整的東西。這種觀念外國人沒有，他們不懂得把正反兩個的東西一起看。我認為，中國人這樣想，因為必需用很少的工，完成一個設計，必須很聰明的在空跟實之間，創造出一個奇特的關係。所以我個人的看法，一個文化會不會做三向度的設計沒關係，我們習慣平面上想，從正負空間想，就有特殊的創意。在平面上，西方人搞不過我們。剛才我講棒棒這個觀念，你可能覺得這個太簡單了。可是外國人去參觀故宮，他們很感動。為什麼這個中軸線會感動他們？他們愈走愈累，愈看房子愈高的時候，自然非感動不行。這種基本的道理西洋也懂。中世紀的教堂正是這樣子。為什麼中世紀的神龕、講壇與座席拉得那麼長？就是希望你們進門以後，離神像很遠；走得愈遠，兩邊柱子愈長、愈多，宗教的氣氛愈濃厚；走到壇前面，才真有誠心。這種單純的觀念好像是沒有太多深刻的意義；但是反過來說，這種簡單的軸線方法與正負空間相結合，就產生了非常有意思的空間感受，非常需要技巧的靈活運用。這就是「靈巧」。中國文化正是兩者結合而成的。中國的建築文化的精髓毫無問題也是這樣子的。那麼這兩樣特性怎麼反映在建築上呢？

　　反映在園林設計中。中國園林的設計基本上跟切玉的道理一模一樣。我們中國江南的園林是先有院子，後有園林。先砌牆；一定是先砌牆。絕不會是先看環境及地勢高低，然後經過設計，再砌牆。那樣的話，我們就不會做園林設計了。這是因為中國民間的園林是在城裡住宅的一隅，自然受到地產界線的限制。而且一定要把牆砌起來。就好像治一塊玉，你一定要先給我一塊玉才行。給我一個邊界才行，有那個邊界，我再想辦法。邊界的輪廓愈怪的愈好，愈怪我就愈有辦法，越可以有創意。如果你給我一個方方正正的院子，就很難設計了：這與西洋人的看法完全不同。在這個古怪的形狀裡頭，中國人利用挖空的觀念，來創造實體。這種觀念，正是中國園林的一種發明。中國園林的觀念，可以說和一片小小的玉的雕刻精神有很多共通之處。比如說，借景這種觀念。你聽我這樣講，可能又覺得我講到哪裡去了。其實在西周的時候，玉的雕刻，即使很小，有時候它有很多很多的功能，而且互相因借。

試以西周的龍紋玉器為例，仔細看看，當時的設計，距離今天有三千年的設計，確實有很多條不同的龍在裡面。直著看看，像一個人；橫著看看，像幾條龍。再換一個角度看看，像別的什麼東西。簡直不知道匠人花多少腦筋在這一點點東西上。組合起來以後，感覺是沒有一條紋路是為單一個目的而刻畫的，每一條線都有兩三個目的，在這個圖像上它是一個膀子，在那個圖像上，是一個翅膀。這種設計就是經濟。中國人

西周龍、人型 ◆

很早就有這種互相因借的觀念，玉器明確地顯示出因借的這種觀念，以達到少中見多的目的。

還有另一個觀念，也要稍微講一下。雖然說，這麼多變化裡有正跟負的關係，有許多形態互相因借的關係。但是，很重要的一點，任何一個高級藝術品必須合乎一個原則，就是整體看來，它必須非常「勻稱」。「勻稱」的觀念，跟溫潤同樣的重要。不管做怎麼樣的變化，一個設計整體感覺上要很勻稱。這個很不容易。當一個設計有很多變化的時候，同時要保持勻稱的感覺，需要成熟的藝術手法。要達到一種目的，就是該在哪裡就在哪裡，該怎樣就怎樣。這是我個人在過去的一段

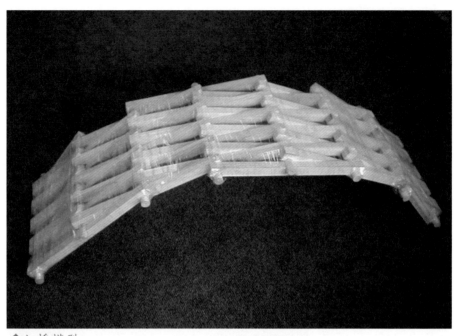

◆虹橋模型

時間裡，單純從中國人的空間裡，想到的一些東西，請大家指教。

　　下面我跟各位講棒棒的觀念如何使用在日常生活中。各位都知道，宋代清明上河圖的虹橋，全世界沒有別的民族會發明這種橋樑的結構。這個橋跨過一條幾十米的河，是用棒棒一條條接起來組成的。一根一根桿子接成一座橋，而這座橋面有那麼多人站在上面，跟大街上的活動沒什麼兩樣。中國人實在聰明，用最簡單的辦法，解決複雜的問題。因為我們玩棒棒玩得太多了。這跟丐幫那根打狗棒一樣。這種橋的結構是不是可能呢？它的確非常可行。自然科學博物館想複製這麼一座橋，的確已經用很多根棒棒建成了一座橋。我們複製的那個模型像這個樣子，像用一些筷子編成籃子一樣，互相搭接，就可以站住了，不需要什麼麻煩。連繩子都不大需要，它就能很穩地站在那裡。這真的是很奇妙。在開始的時候，博物館要求日本人做復原，日本人簡直不敢嘗試，建議下加鋼樑。我卻把它復原了。明明日本人用的筷子也是中國人用的筷子，同樣是棒棒，我們卻真的把它發揮到極致。我們有很多遊戲，包括民間

的工藝，大人或小孩玩的，都是一些棒棒。不一定是筷子，有時候用小麥桿，或者高粱桿，拿來剪成一大堆，然後橫插豎插，這實在是非常巧妙的民族藝術。

中國人喜歡棒棒，你看明清的家具，它基本上就是一堆棒棒組合起來的。這還是一種直線、棒棒的觀念。從唐宋到明清，中國家具的主體觀念非常簡單：底下四根腳，上面一個板，然後怕它倒了，用橫候把它連起來，與建築的柱樑幾乎完全一樣。要花稍（fancy）一點，就雕一雕，基本上，它就是一些棒棒組成的，而且它還是圓棒棒。中國人喜歡圓，圓本來不易製作的。像現在各位看到的是早期的條桌等生活器物，做得也很巧，可以一段一段拆開，中國人家裡都有類似的東西。你要搬家，就把它拆開來，裝在袋子裡帶走；到了新地方，再把它組合起來。每一樣家具基本上都是由一些棒棒組合起來的。造形看上去非常靈巧。另外有一種很好的設計，你可以看到，碰到一個大的斷面的時候，還是會想辦法用較細緻的方法，小的框框，小的線條來暗示線型的組合。它要你從這些東西了解，這不是一大塊東西，或一大塊木板湊起來的，而是由很多線條所組合起來的。我們喜歡線條，我們喜歡圓圓的線條。

清條桌◆

第四講
古典中國的空間課題

　　今天我想跟各位談一下，我這幾年來所想到，關於中國建築空間上的幾個問題。這些問題，過去並沒有什麼人做深入的討論，甚至也沒有人談過。我覺得，中國建築史的研究，到現在為止，仍相當原始。大陸的研究，大概都在考古上面，資料性比較強，歷史的解釋比較少。資料性強對於歷史的研究當然有些幫助，可是沒有辦法解決很多歷史上的問題。我覺得中國建築史上有很多問題，牽連到一些基本文化的現象，需要思考。我覺得這類研究工作做得很少。我喜歡鑽牛角尖，很多年前我寫過一本關於斗拱起源問題的書。到現在也沒看到什麼人再去討論那個問題，或者對我的討論有什麼不同的意見。

　　建築史方面的研究非常少，幾乎可以說沒有。這是很不好的現象。大陸有些學者，到美國去教建築史，拿的本子還是梁思成、劉敦楨著作的延引。實際上就是大陸上考古發掘的資料，按照馬克思的歷史分段法表現出來，是一種集體創作。大量的資料都集中在明清的建築上面，因為明清的建築資料多嘛！大陸研究中國建築史，問題基本上在於他們持的是唯物論，所以不能發揮想像，討論一些歷史的問題。有一常常喜歡想像的是他們考古所的一位楊鴻勛教授。他喜歡復原一些建築物，很多重要的古代建築物造形都是他復原的。但是他在考古所仍不受歡迎，因

為被認為想像太多。像這種想像力的發揮，或是歷史的問題的解釋等等，都不是他們所重視的歷史家的研究取向。在台灣我們根本沒有第一手的資料，然而我們現在倒可以慢慢地從這些不同的角度思考幾個問題。

單與雙

今天跟各位簡單地談一下三個問題。題目很生澀，是不是成熟，是不是正確，仍值得考慮。但我是第一次講出來，所以不見得靠得住，希望引起同好們一點興趣，最好你們能夠有自己的意見。

第一個問題，開間數的單與雙是有關於中國人對中軸的觀念。我相信這是在今天研究或注意中國建築史的同事、或是同學們，應該已注意到的問題。中國建築，基本上很重視的一條線就是中軸線。在上次已經詳細分析過了。可是真正蓋個房子，或是蓋整個城市，順一條線蓋過去，是不可能的事情。所以這個中軸只是一個觀念的架構，就是一條抽象的線。這牽涉到一個非常基本的問題：對中軸這條線，我們所持的態度是什麼？我們是怎麼看這條線的？

要知道，在巴洛克時代以後的歐洲，軸線也受到很大的尊重。可是他們的軸線常常是一條大路，或者是一個長條的空間。用今天的話說，就是動線。而在中國是沒有動線這個觀念的。

很單純地說，看這條線的一個方式，就是我們今天所持的對中國建築的看法。它就像個「中」字，我們是在一個簡單的長方形（rectangle）的中間畫一條線；或畫一個建築物在這主軸上面，讓主軸兩邊對稱。中國從古到今的主要宮殿建築差不多都是一個系列，這樣的長方形串起來。這就是我們中國建築的基本配置。

當你談一個中字，畫這條線的時候，對空間的處理來說，一個根本的問題是，開間是雙數還是單數。寫一個中，用一條直線把長方形分成兩個空間，是雙數。可是對稱的雙數是不是我們中國人的空間觀念？我們知道中國後期的建築空間是以三間房間為主的，如果寫個中字在這裡，實際上這是一個虛線的軸；中間是一個空間，不是分割線，是不是？但看這個中字，空間就分配在主軸的兩面。這個問題，要怎麼樣結

合中國的文化去解釋，就變得非常重要。這是沒有被討論過的問題；我們之所以要討論這個問題，是因為我們今天所看到的一些文獻上或實物上的證據，中國人中字這個軸線的問題老早就存在。

　　【圖一】是宋朝時候，一本《三禮圖》上，描述王城的一張圖。這是宋朝人對〈考工記〉中記載的理想的王城的解釋。這是中國人的都市計畫。建城很簡單，在任何一個地方，畫個方塊，開九個門，直三行、橫三行就完了。最重要的是王宮要擺在中間。但這跟我講的不一樣。我講的事實上是有一個主軸的，有一個棒棒的。我認為宋人對於〈考工記〉的這個解釋是不正確的。因為這四個門是主要的門，每一個主要的門進來，有三條大街，都衝到中間的王宮，這通不過去嘛！中間是個空間，或是個實體，兩者有很大的分別。這個圖根本沒有規劃的觀念，它把實體擺在正中間，這是個王宮啊！所以從這裡可以說明〈考工記〉或《禮記》上對宮殿王宮和王城的說法，都是不正確的，都是後期的一種有點道家觀念的解釋，而不是真正中國人過去的做法。

　　記得我最早發現這個問題的時候，對大陸中國建築史的考古資料知道得很少，也沒有機會認真去看什麼東西。很多年前，我第一次到日本去看奈良的法隆寺，發現它的中門的開間是雙數的，也就是在中軸線上是一根柱子。當時這是對我非常嚴重的衝擊，因為我們所了解的中國建築，從中間走進去是個正堂。可是這中門中間卻是一根柱子；從中間走的話，鼻子豈不碰到柱子去了！當時

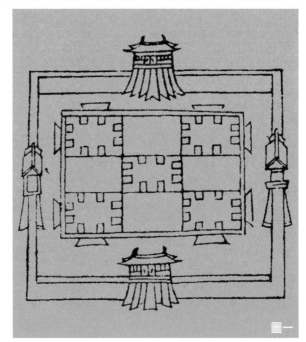

圖一

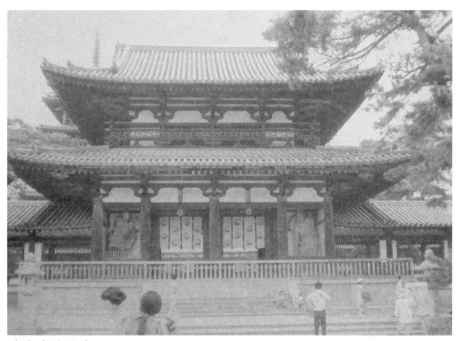

◆奈良法隆寺

我覺得非常奇怪，怎麼去解釋這樣一種空間的安排？這是一個簡單的，單數、雙數的問題。它似乎是很小的一件事情，可是愈小、愈簡單不被注意的事情，有時候代表的意義愈重要。像這一件小事就有很重要的文化演化的意義。法隆寺的中門，我當時覺得可能是一個變體，是日本人把我們中國東西拿去之後，加上本身傳統所形成的日本式的中國建築。可是等到後來，慢慢就發現中國古代的建築物實際上具備有這種雙數的基本觀念。在相當數量的考古基址挖出來以後，就發現至少在周朝以前中國建築是雙數開間（bay）。我這才知道法隆寺的中門，實際上是中國建築古老的傳統。

從雙數的間數，轉變到單數的間數，應該是中國建築史上非常重大的改變。這件事情我想是發生在漢朝，完全轉變過來可能是在東漢。這種轉變是漸進的，有很多主要的建築慢慢有兩種不同的型態出現：一種是單數的開間，另一種是雙數的開間。在西漢以前，主要的建築，就是禮制的建築等等，很可能都是雙數開間的建築。

從發掘基址裡頭，發現早期的建築確實是雙數的開間。在我個人覺

雙台階◆

得,這是一個很重要但被忽視的問題。各位知道我們中國是一個禮制的
國家。在《儀禮》中依周公孔子的文化傳統,在空間上有很多的行為的
制度。所以在漢朝以前的文獻上,你可以發現一些很簡單的居家的活動
規範,規定客從什麼地方來,從什麼地方上去,從什麼地方下來;主從
什麼地方上去,坐在哪裡。這對中國人來說是非常重要的。因為這些空
間具有相當象徵性的意義,與早期的建築雙開間緊密相連。一個人從哪
裡上去,在哪裡坐下來,就可以看出這個人的地位,或者他有沒有傲
慢,他有沒有失禮、不客氣,或者他有沒有做錯事情。每一點都規定得
非常清楚。所以從《儀禮》上簡單的圖解,可知中國人的早期建築是兩
個台階的。我們的禮制建築物,包括每家的正廳,一定是建造在一個長
方形的台子上。今天是從台子的中間上去。而古代的台階有兩個,一邊
是主人上的,一邊是客人上的。主人坐下來朝西向,客人坐下來朝東
向。這在當時是一個普通的禮貌。

　　到了後期,我們沒有這種制度了!我們把行動簡單化,大家都從中
間一直上去。等到我了解古代建築的主軸線上實際上是一根柱子的時

候，就覺得分兩個台階是很自然的安排。你登堂的時候，從中間走進去，會碰到中間那根柱子，需要躲開才能上去，是很彆扭的一件事情。這種從兩個階梯上去而且有雙數開間的建築的時代，應該是在西周，不過也是逐漸建立起來的。究竟是先有雙數開間建築，還是先有兩個台階的禮儀，是值得研究的問題。西周一直到漢朝的這段時間的建築基本上是屬於中國古典的禮制時代。這種兩個階梯的做法，後來逐漸轉變成中央的開間。可是雙台階是慢慢地消失的。後來唐朝的大明宮含元殿的那個基址，還是有兩個很長的階梯上去。但這個時候，並不一定完全照古典的禮節來定它的位置。儀禮制度是慢慢放棄了。一直到今天，我們中國主要的殿堂，前面的階梯雖變成一個了，還是分成兩邊，中間還是有一個空間，稱為御路，刻個龍鳳等圖案；從兩邊上去，然後集中在前面的平台，再進到大殿；大殿中間則是個單數的開間。這是今天我們所知的情況。隨著時間的改變，中央開間成為定例，中國人的生活空間就產生了基本的改變。

　　這種生活禮儀直接反映在當時的建築設計上，在我的看法，跟結構的體系有直接的關係。這一點是一個很有趣的小問題，可是對整個中國建築史上空間觀念中中軸的處理上面，有很大的影響。以後期的廟宇來說，這一連串的建築，不管多少開間，都是單數的，實際上可以從中間直接穿過去。因為這個中間有個主軸，主軸中間實際上是空的，是個空間的軸。雖然有的時候你必須繞過去，可是理論上你可以穿過去的。在住宅建築上，就是這樣。在這個主軸上，空間是沒有用的。南方的住宅建築尤其如此。比如說台灣霧峰的林家花園的宮保第，你走進去看，沿主軸的房間都是沒有用的，直到最後那個房間才有用。這個軸變成一個虛的空間軸，實際上是沿著這個軸線穿過的一條動線。因此當年禮儀的觀念已經很淡了，只剩如此而已。可是在古代，情況就不同，建築物在主軸上的空間，不是一個動線。這是很顯然的兩種不同的觀念。我感覺到，雙數開間，代表了主客定位的關係，是人與人關係主導的表徵。等開間產生了一個正位，也就是高高在上的主軸的位置。中國的建築裡，就因正位的存在，有了超人間的象徵，是神佛、是祖先、或擁有權力的人。自左右變成上下，是中國文化的一大損失。

【圖二】是商朝
盤龍城的考古基址。
主要用來說明，中國
古代的長方形的堂，
不管怎麼用，開間是
雙數的。有中軸對稱
的觀念，可是房間數
是雙數的，在中軸上
面，有一個大柱子。
長方形的棚子的觀念

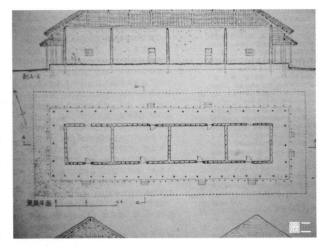

是有了，但卻還沒有建立中間是主軸式空間的觀念。這種例子很多。

　　【圖三】這個是早商二里頭的宮殿。也是由楊鴻勛先生復原的，這
種主軸是柱子的做法明顯地存在。想想看，這種廳堂可不可能有個皇帝
坐在中間？所以我曾經覺得，中國建築的開間之所以雙數變單數，與專
制的帝國發展有點關係。上古的制度，漢朝之後之所以慢慢地消失，主
要是因為以禮制為支配的主要文化精神的封建制度消失掉了。中國的古
典社會使用禮制做人們的行為準則，以控制封建國家與人民之間的關

係；它主要是封建社
會的產物。任何一個
封建社會對禮制都非
常尊重。日本是很好
的例子。日本在明治
天皇復權之前，一直
是封建制度。帝國建
立之後，威權的空間
象徵，使中軸產生特
殊的重要性。如果是
單數間的話，從中間
進去，中間柱間寬一

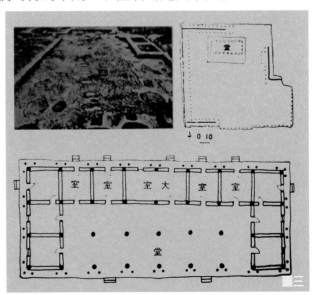

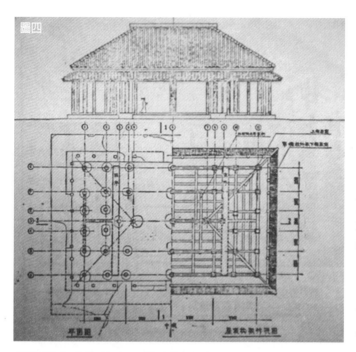
圖四

點，就是南面而王的架式。所以祖先的牌位擺在中間，廟裡的神也擺在中間。皇帝座位當然也設在中間，朝拜的人從這裡上來磕頭也方便。於是坐北朝南，便是中國的帝王之坐向。據說這是早商的帝王住的地方，那時候權威顯然沒有完全建立，從空間上就可以看得出來。

【圖四】這也是楊先生復原的，陝西省扶風發現的一些西周貴族的建築群（complex）。那時候，還沒有改變雙數開間的習慣，中間還是一根柱子。但比起剛才我們看到的商朝的東西，它的柱列間隔（column spacing），結構的規則性，很明顯增加了。可是中央的中軸線的處理，還是一樣。西周是封建社會的黃金時代。

【圖五】這是在鳳雛，非常有名的多重的四合院。它的堂本身還是有三個階梯，其中一個擺在中間，但是偏一點，以躲開中心線。賓階阼階完全是《禮記》上的名詞。客人走那邊，主人走這邊。看上去很輕鬆，有點像今天的林家花園三落大厝。但是仔細分析會發現有很多東西，不是跟今天完全一樣的。這個平面可以視為合院最早的實例，也可視為自雙數開間轉為單數開間的先兆。

所以我覺得這是一個很有趣的問題。因為在早期的中國器物上面可以看出對稱性，即相對於一條線的對稱，老早在我們中國文化中就被肯

圖五

定的。可是究竟主題是擺在中間還是擺在兩邊，就變成很重要的問題。拿一個很簡單的良渚的琮當例子。大家曉得琮，從上面看，內圓外方，四邊凸出來。中國人說它是禮器，琮禮地，璧禮天。事實上這個大有問題。究竟這四邊凸出來的東西代表著什麼意義？這在早期是不太清楚的。現在我們了解，這就是一個獸面夾著一個虛軸！為什麼不把獸面放在正中？請大家思考一下。另一個有趣的現象是漢畫中雙數的屋頂突出物所代表的意義。似乎可以說明古代的中國並不像後代那樣主張中央突出、左右對稱的山字造型，是耐人尋味的。

很多漢朝的建築物，有像【圖六】這種成對屋頂的情況。很多類似這種的形象。這種做法，使建築看上去非常正式。把這樣的建築認為倉庫，頂上解釋為幾個通風口。在我看來，這種解釋是成問題的。

圖六

圖七

【圖七】是一個拓片，屬於山東某一個墓。這個設計組合（composition）很明顯地可以看到，屋頂上面突出來兩個比較高的塔，是雙塔的造型，上面都是鳳啊鳥啊，都是當時吉祥的東西。這是當時的一個神像，從兩個主要建築物的外觀看來，底下是個很重要的建築，不是個庫房。這是主人，兩個僕人在旁伺候。主人腦袋特別大，顯示其地位。漢朝的圖像，其實有很多這種例子，都是一個主體建築的上面，突出兩個非常高的建築來。這種情形跟後期的山字構圖完全不一樣。到了唐朝以後發展出一殿二閣，這兩個附屬建築分得很遠，放在兩邊。

【圖八】也是一個拓片，跟剛才的例子差不多，底下幾個人比較不正經地在喝酒賭錢打牌。可是顯然這是一個重要的建築。跟圖六那個所謂倉庫一樣，上面有兩個屋頂，屋頂上有兩個氣窗一樣的東西。這種對稱的主要突出物的形狀，跟闕的建築，在空間組成上是頗有相關性的。

圖八

方與圓

第二個問題，是關於在中國圓形這個圖像的產生。這是個很早以來，就使我感到興趣的中國空間上的問題。中國的圓形建築是怎麼產生的？是什麼時候產生的？上次我跟各位提過了，中國建築是木造的建築，是一種棒棒組合起來的建築。這種系統最合乎邏輯的結果，就是一個簡單的柱和樑（post & lintel）搭成的方形的建築。它要兜合一個圓形建築不是那麼方便的。實際上，我們中國的圓形建築，現在看得到的數量非常少，只有像天壇這類紀念性的建築，或者有時建圓形的亭子，如此而已。像這種結構物，究竟是怎麼產生的？什麼時候產生的？這是一個很有趣的問題，值得探討。

很自然地我們想到，在中國文化中，圓形是代表天，因為從古以來，就有天圓地方的觀念。如果是這樣看的話，圓顯然是象徵天的圖像。今天我們所知道的明清的圓形天壇，是一個非常具有宗教意義的象徵性的禮制建築。因此我們就可以斷定說，圓形有這樣高貴的象徵意義。

可是中國人也很奇怪，有時候蓋亭子也呈圓形。亭子本身是生活中最輕鬆的建築，卻也蓋成圓的，就很難理解了。從西洋人的觀點來看，圓形具有非常高貴的象徵意義，而正方形也具有跟圓形幾乎相近的象徵性意義。對比到中國建築，會不會也有類似的情況？這，還是滿令人懷疑的。

吳訥孫先生談到中國故宮的建築時，他畫了一個圖解，常為學者所引用。把三大殿的中和殿擺在方錐圖解的最上面的尖端。為什麼他把中和殿擺在最上面呢？因為中和殿是正方形，好像一個金字塔的樣子。幾十年前，我看到這張圖的時候，感動得不得了。可是，等到你實際去思考這個問題時，會發現這其實是西方人的看法。因為中和殿不是個重要的建築。真正重要的建築是太和殿。怎麼會把不重要的建築從空間的觀念上擺在最重要的位置呢？這是不可能的。中和殿具有正方形的平面，如果依照西方文藝復興時期的觀念，這個房子應該是最重要的建築，它的機能也應該是最神聖的。事實上卻不是；它只是個次要的小房間而

已，等於是個太和殿的預備室。皇帝進入太和殿之前，先在這邊更衣。那麼樣一個房子，怎麼會有儀式性（ceremonial）的感覺呢？

至於圓形的象徵是怎麼來的？有那麼偉大嗎？我們中國建築除了圓形屋頂之外，還有一種圓形，就是藻井。坦白講，當我在研究鹿港龍山寺的時候，實在感到很困惑。我是受西方教育的人，看到全台灣最漂亮的一個藻井，是放在鹿港龍山寺的中門以後的戲台天花上，實在難以索

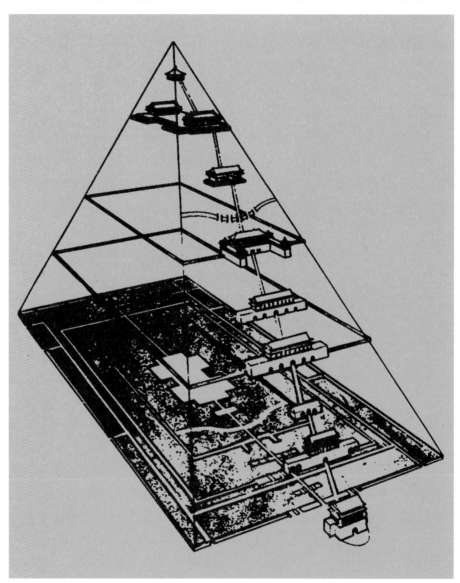

解！這是一個Dome（穹頂）！你想西洋建築的穹頂，是多偉大的東西，總是放在建築群最重要的地方。而我們蓋個穹頂，底下居然是唱戲用的！想像中，在穹頂的底下應該擺神像；然而卻不是。有時候在台灣鄉下的廟宇大殿裡，可看到那種由所謂斗拱組成的，很華麗的穹頂。你總是假想它會在神座的上面，其實不然。從西洋的觀點來看，這實在是很令人困惑的一件事。這麼華麗的東西，我們叫做穹窿，穹窿就是天的意思。這樣一個以天的形狀，所建造的華麗的結構，那麼多層斗拱裝飾在上面，它不在象徵性的位置，反而在一個不重要的位置。就連太和殿儀式性那麼強，它的藻井都不在寶座上面。所以，很顯然地，以天壇來講，這個圓形在中國古代，確實有它的象徵意義。但卻不完全如此。我們要從中國文化的觀點，不能像西洋人一樣，來看中國建築中的圓形。我們不能很單純地完全以這種純粹的天的象徵的意義去了解。

現在你們大概知道我認為圓形的運用是中國建築史上一個議題（issue）的原因了。中國建築怎麼產生這個圓形的結構？我曾經從中國古書上尋求圓形的結構出現的時期，可是一直沒有找到。古人重道輕王，對於建築很看不起；很喜歡建築的外形，很重視建築的制度，卻看不起建築。這是中國人的矛盾。其結果就是歷史上對建築的描述太少了！自然也很難看到圓形建築的描述。

目前我翻資料所看到的，最早是在漢朝，主要是對明堂建築的描述中提到的。中國古來就有一種建築叫明堂。究竟什麼是明堂？古代的明堂是怎麼回事？為了它古人的筆墨官司打了好幾千年。〈考工記〉對明堂有所描述，後來的學者不知道花了多少時間，去勾畫、想像明堂是什麼東西；每一代的說法都不一樣。到了宋朝，才放棄對於明堂的爭論。宋朝之前，幾乎大臣們一坐下來就是爭論明堂制度。這個爭論從漢朝就開始了。其實漢朝離有明堂的周朝應該很近的，但已搞不清楚明堂是怎麼回事了！開始胡猜亂猜了！這個時候皇帝以為沒有明堂就沒有完成禮制，好像皇帝癮沒有過足，所以總想蓋個明堂。可是明堂長什麼樣子已不曉得了

漢朝開始受天象觀察的影響，就有明堂天圓地方這種觀念：下面是一個方形的結構，上面是圓的屋頂。我認為這個形象含有後期的道家思

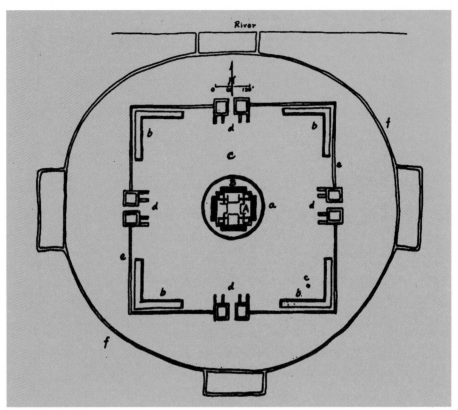

◆漢禮制建築

想在裡頭，大概不會是純粹的中國古典社會的正統的明堂建築觀念。明
堂，在我看應該很單純，好像就是很亮的堂。當然古人有各種說法，到
近代，清朝很多學者為文討論。到了台灣，盧毓駿先生還寫了一篇〈明
堂考〉。每個人有每個人的寫法，真是莫衷一是。自從漢朝，因道家思
想進入，開始有這種上圓下方的明堂的觀念以後，實際上實現這個觀念
的人，是五百年後的武則天。武則天真正在洛陽蓋個大明堂，非常清楚
地說明上邊是圓的，下邊是方的。這個房子比較晚期，花了很多錢，規
模很大非常華麗；但很快就燒掉了。

　　宋朝以後，大體上就不再談明堂，不吵了。後來就沒有明堂這樣的
建築。明堂的考據一直到明朝滅亡，清朝中葉，漢學興起，才又重新爭
論起來。但這次不是皇帝下命令蓋明堂所引起。清朝皇帝腦筋比較清
楚，不蓋這種玩意，所以就沒有明堂的爭執。可是從明朝開始就有天壇

祈年殿這種類似明堂的建築。天壇很早就有，祈年殿蓋成房子是明朝的事，在以前是沒有的。明朝的祈年殿蓋成圓形的時候，就沒有下面蓋成方的，上面蓋成圓的觀念。方跟圓的關係就分開了。一個天壇，一個地壇，分開了。把方的蓋在地壇那邊，圓的蓋在天壇那邊，方圓就分得很清楚。

以上是中國的禮制建築與圓形建築的一段簡短的回顧。可是究竟它在文化上所代表的是什麼意義呢？漢朝以前，圓形的觀念確實落實在方形上面。

漢朝及以前有很多圓形器物，如玉璧，就是很好的例子。漢朝的璧，量非常多，都是圓形的。此外，漢朝的銅鏡也很多，也許因為在漢朝，女孩子喜歡照鏡子，所以陪葬的鏡子非常多，都是圓形的。可是非常奇怪，漢朝人在構想圓形空間的時候，永遠不忘與方形的關係。如果看看漢朝的璧所刻畫的花紋，會發現它並不像後期的紋路這樣連續性的。而是由很清楚的四個邊組成，好像有虛線為界。在虛線的一邊，是花紋的主體，通常是個獸面。這四邊是個獸面，然後是以獸身連起來，形成圓形圖案。這代表什麼意思呢？就表示漢朝人看圓形，實際上看到的是方的。這話怎麼講呢？漢朝人的宇宙觀，可以簡化為外圓內方相疊的圖形上。那個時候，中國人已有四向的觀念。這個四向就是青龍、白虎、朱雀、玄武，也就是後來所謂的四神。青龍白虎的觀念，是一個十字形的觀念。如果說天是圓的，可是它還是有四個角。這個圓不是真正像我們想像的抽象的完整的圓，而是有四個不同位置的各代表不同意義的一個圓。

因此大概說起來，漢朝的空間的價值觀，是框在一個矩形的兩軸上面看這個圓形；這個圓不是連續的東西。甚至可以說，這個圓是不得不圓的，因為仰首觀天，天是圓的。事實上漢朝人腦筋想到的，可能是個方的東西，因為我們存在的世界有東西南北四個方向。漢人所看到的圓，不具備神意，而是一個參考的圖形。如同仰首看天，我們看到的是一些星星，天宇只是這些星星的背景而已。所以從文化的觀點看，在漢朝，圓形建築幾乎是不太可能存在，因為當時對四個方向是那麼地重視。甚至於在很多的象徵意義上，這四個方向到後期都落實到信仰上

面。這四個方向，東西南北，青龍、白虎、朱雀、玄武，成為他們精神生活的一部分。方，不僅代表地，也代表人的生活環境，把自然現象歸納為一個圖形，圓是觀念，方是實際。在感覺世界中，方才是真實的。兩者加起來就是錢的形狀。所以，以我的感覺，圓在漢朝人腦筋裡不大存在。圓形並不是一個非常具體存在的東西，只是一個參考框架。

【圖九】就是我剛才跟各位講的，良渚的玉琮。玉琮是個方形，是這樣的方柱，中間是個圓形孔。可是這個獸面是對斜角，而不是對中線的。有很強的四向的觀念，一直延續到漢朝。有人認為這是一個內圓外方的造型，我個人看這個琮，不這樣解釋。我覺得這中間基本上是一個圓，沒有方。這和我剛才跟各位解釋的璧的觀念是一樣的。當定義這個圓的時候，選出四個主要的方向，然後把四個方向凸出造形來；這些凸出的形狀事實上是圓形的四個角而已，目的是為圓定向。古典的中國，事實上沒有圓的觀念，圓一定要有一方向感。漢朝的璧事實上是放平的琮，而且四個角有四個幾乎相同的獸頭。所以對圓基本上是從一個方的觀念來理解的。

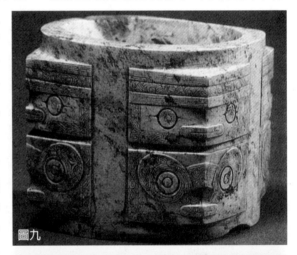

圖九

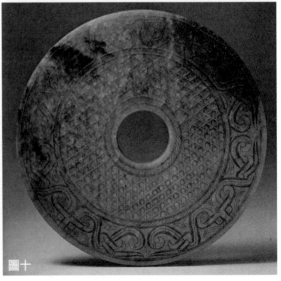

圖十

【圖十】是一個漢朝的玉璧。這種璧出土的數量很多，是漢代文物的代表性器物。它的用途是隨葬。自考古發掘知道，貴族的金縷玉衣上覆蓋數十枚璧，可知是與信仰有關的。上面是整齊的蒲紋，外圈有連續圖案。可是卻有四個獸頭，標示了四個方向。

【圖十一】我剛才提到，漢朝的器物上常看到圓形，可是它常常使用四瓣的裝飾。很多文物的例子可以看到這種設計，它是在圓形中安置的四方形的空間架構。由於這個四方形的圖案的存在，所以它有四個基準點，佔有四方或四角。這是漢朝人看圓的特殊方式。秦漢以來，銅錢之為「孔方兄」，可能是自此觀念產生的。而這正是一個實物證明。

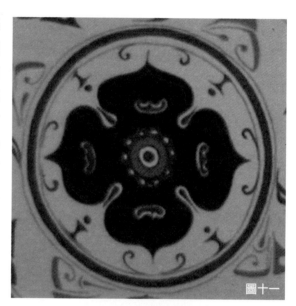

圖十一

【圖十二】漢代銅鏡，通常中間都有個方形，四邊伸出四個Ｔ，今天我們不了解是什麼玩意。圓形是以這些指示方向的符號為基礎而做的。外國人看不懂這此東西，就叫它ＴＬＶ鏡，反應ＴＬＶ形。我看到一個器

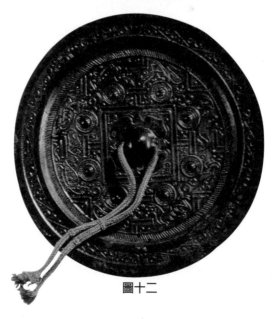

圖十二

物，是漢朝人下棋用的棋盤，它的中間，還是根據四個向位，青龍白虎安排起來的。這種LTV鏡子在所有圓形鏡子中是最多的，中國人叫做規矩鏡。中國開天闢地的故事中，伏羲、女媧兩人，一男一女，蛇身交在一起，他們手上拿的就是這個規矩，好像是創造天地最早的象徵。

那麼圓形究竟從什麼時候開始來臨呢？好像是從佛教的文明來到中國開始發展出來的。我感覺它是從佛教的象徵，就是荷花或蓮花這個圖像發展出來的。從六朝時期佛教進中國以來，中國人的裝飾性圖案，或是中國人看東西的時候，開始有了完整的圓的觀念。把漢朝時候凸顯的中國傳統的四向圓形放棄，就出現這種純粹連續性的圓形。蓮花就反應這個觀念的出現。蓮花的每一個花瓣都一樣，分不出哪個方向，在中央一個圓的花心，沒有符號，從哪邊看都分不出來，這就開始出現完整成圈的觀點。漢朝有些圓，比如說有些盒子，盒蓋上會有四個花瓣。四個花瓣跟五個花瓣的觀念是完全不一樣的。在空間觀念上，五個花瓣形成一個圓，四個花瓣就指四個方向。圓的完成乃出於六朝之後的佛教文化，而到唐朝完全成熟了。唐朝文化是很充實圓滿的，它每樣東西都是圓的。圓形的花朵，變成唐朝文化的代表，什麼東西都是用花來代表。這個情況一直持續到北宋的中期。

也就是說，大概七世紀到十一世紀這段時間，中國的文化成為一個花的鼎盛文化，而且都是喜歡圓滿的花。花有很多種，在裝飾上有各種花的圖案，如牡丹花、寶相花等，可是不太小心的話常常不能把它跟荷花、蓮花分辨得很清楚，因為彼此間差異微小。我們中國人把牡丹看成富貴花，是從唐朝開始。這個牡丹花的特色，就是花瓣很多，你如果從花心向外看，它是對稱的，一層一層，一圈一圈，非常豐滿，圓而且滿！這個圓的形象開始有文化的價值以及人生的期待、人文的意義在裡頭。所以「月圓」，開始代表圓滿。這個觀念並不是每一個文化都有的，在外國人看，月亮突然變圓，突然變為月牙，並不具任何意義。而中國人的悲歡離合的人生際遇，反應在月圓月缺上。只有我們中國人見到月圓，想到團圓，興起思鄉懷舊的感懷。因為月圓具有文化意義，代表圓滿。中國人做人「圓融」沒有稜角的觀念，也開始跟著這個圖像產生。當然做人圓融的觀念出現得稍微晚一點。不過整個說來，對我們中

國人空間的意象、圖形價值觀以及人文圖像的意義等等影響很大。但是這些文化上的圖像對當時的建築的影響有限，用在裝飾上較多，主要因為圓形並不適用於中國人的生活，而且構造比較困難。

所以我覺得圓形出現在空間上，出現得滿晚的；應該是在宋朝以後，才變成一個比較常見的空間形式。宋元以後的中國人，非常喜歡圓形，很多圖像及器物都採圓形，普及到日常生活中。因為方圓具有世俗化的人文價值，所以很多東西的造形均向它集中。這個方圓，並非如西洋認為有那種神聖的意義，而是非常人間性的。中國人到了元朝以後，戲曲喜歡圓滿的結局，更加不喜歡悲劇。方正圓滿是共同的夢想。對中國人來說，是一種對人生幸福期待的象徵。中國人對於圓這種幾何圖形的體認，一直到近世出現了圓桌，用餐時團圓而坐，人際關係含意一直在不斷地發展中。這種圓形圖像出現在建築上，尤其是元朝以後，我認為也應該做這樣的解釋。大家都知道，中國傳統建築中最美麗的建築就是天壇裡的皇穹宇與祈年殿。也是中國唯一的圓形紀念性建築，其重要性應超過古代的明堂。這組建築是明代建造的，可知圓形的使用在近世中國固然代表天，也就是超自然的力量。然而是在中國史上第一次出現純粹的圓形建築。這，可能是世俗的圓滿文化終於落實在完美的空間與造形之上。

【圖十三】是唐朝的圓形，它就沒有一個方形在裡頭了，沒有方位觀念了，它就讓人感覺到很圓，是一個連續的圖案所形成。日本人叫這種連續性的圖案為唐草，中國人叫纏枝。日本人叫唐草，就因為唐朝開始有這種設計。它基本上是圓形的連續圖案，不但外頭是圓，裡頭也是圓，旁邊還要

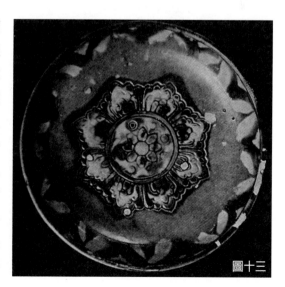

圖十三

再來一朵一朵的圓，然後用纏枝把它連起來。這個花裡頭還是圓，一個套一個，圓進去又是圓，這裡頭有多少圓圈，中國人喜歡圓，唐朝以後達到了高潮，對身體有喜歡胖胖的、圓圓的，臉孔圓圓的，真正喜歡圓。這個時候，圓的確變成一個充滿人文意味的象徵了。

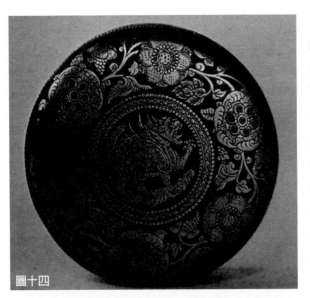

圖十四

圖十五

【圖十四】是唐宋的花朵變成的器物。當然，盤子沒有不圓的。可是當你把盤子變成一朵花時，它的圓的性質就特別顯現出來。在唐宋的時候，有很多器物，直接就是一朵展開。中國人真的很喜歡花，非常非常喜歡。當然，在後期牡丹花變成一種很通俗的東西。可是也含有中國人要求圓滿、富貴、吉祥的意念，圓形也慢慢代表這些意思。不圓的東西也喜歡變成圓的。

【圖十五】這是清代的團龍，是一隻昇龍蟠曲在圓形中，請注意，圓心完全沒有意義。我們會期望龍頭在正中，但它卻不是，這可看出中國人用圓形，

忽略了圓心，其神聖的意義並不十分強烈。

簡與繁

　　我再簡短地提一下第三個問題，是關於在第一講中討論的，中國建築的 simplicity 的性質。中國建築非常重要的特點，是「簡單」或「簡潔」。中國建築基本上是一個方塊，一個簡單的長方形，然後點幾根柱子。台灣各地的廟宇建築都是這樣，長方形，中間是四點金。這就是中國建築。最簡單，什麼功能都是這樣，頂多蓋長一點。所以學中國建築跟學中國文字一樣，最簡單了，我們中國字認不了幾個字就可以猜了。想想看，《康熙字典》十幾萬字，我們認識的不過一、兩千字而已！可是我們大體上都可以溝通。為什麼？望文生義，看它的字型就知道什麼意思！這是我們中國字的特色。中國的語言非常簡單，沒有過去式，也沒有進行式。中國的文字非常奇怪，是個方的。因為是方的，可以向左看、向右看，有的可以向下邊看，甚至向上面看。所以實在不用去傷腦筋。有的招牌，上一行是從左往右寫，下一行是從右往左寫，旁邊一行是上下寫，然而你都不會認不得。奇怪不奇怪？我們中國人的思路之多變性就在這裡。

　　樣樣以簡單為尚，其組合成的意義則千變萬化。而極簡單的時候，就變得極複雜。這是我們中國建築的精神。事實上我們中國建築是個棚子，是個最簡單的架構！沒有比這個再簡單的。我們中國人，根本就不去多用一分腦筋。拿結構來說，中國建築的結構是什麼？用不著想，不學也會。兩根柱子，中間當要架個樑。然後為了撐屋頂，先在樑上立兩根短柱子，再加個小樑；再於小樑上立兩根柱子，再加個短樑。最直接的做法，腦筋不需要轉彎，觀念就這麼簡單明瞭。可是這種極簡單的精神，是什麼時候才有？是最早就有呢？還是我們中國文化發展到成熟的明清時代才正式建立？這是很值得討論的問題，也是我今天跟各位談的第三個問題。

　　在第一講時我提過，中國這種簡單的理念很早就有，可是經過長時期的一些發展，事實上在明清以後才完全以成熟的形式呈現在我們面前。那麼早期的情況是怎樣呢？古代的中國建築是不是也這樣簡單？有

一派認為古代的中國建築也同樣的簡單。所以漢朝有學者講，堯舜時候的建築，茅茨土階，是非常簡樸的，就是草棚子而已。如此，則中國自古以來，建築就是簡單的，而原始時代的建築當然也是簡單的。根據歷史的發展、技術的進步，和社會的需要，建築一定愈來愈複雜。可是從考古的挖掘，我們看到不同的建築語言表現出來，有些是相當簡單，如周朝就有三合院，或三進四合院。但有些也是很複雜的。這並不表示說，後代的簡單的院落組織的建築，跟周朝時候完全一樣。因為，每一種文化在每一個階段，也都有簡單的建築。而每一個時代，每一個階段，每一個文化，每一個民族，又都有很複雜的建築。可是中國後期的建築的特點就在於沒有複雜的建築，全是簡單的建築。最了不起的建築是太和殿，也是一個大棚子，一眼看到底。進去看到的，不過是一根根塗了金的支柱而已；柱樑上是五顏六色的彩畫。西洋的建築可不是這樣。像克里特文化，老百姓住的房子非常簡單，方方塊塊，可是國王住的房子跟迷宮一樣，走進去出不來！又如古埃及時代，民間的房子非常簡單，也都是長形的立方體，可是廟宇也是在大柱廳之外，黑暗曲折，高低寬窄各種各樣的空間都有，非常複雜！所以差別是在非常特殊的建築上。唯獨在中國，自住宅到宮殿到廟宇，全部都一樣，都簡單。但是究竟這種簡單，貫徹到宮室及禮制建築，是不是在古代也是如此？我的問題就在這裡。

根據我現在的了解，在文獻的描寫裡，秦漢以前，這些特殊建築可能是非常複雜的。有些描述或圖畫秦朝的明堂，蠻複雜的。我們說的複雜是相對於長方形殿堂而言。明堂的建築，據前人的考證，有人說是中央有大廳，四角有小廳的形狀，有人說是十字形，都附會五行的說法。秦明堂居然有九個廳，其意義殊難了解。而考古的挖掘也發現一些複雜的遺址；比如漢代長安南部的禮制建築，也許是明堂，也許是辟雍，其遺址相對的說相當複雜。即使早此一千年的鳳雛的周代遺址，建築的規模不大，其柱列的不規則性顯示建築的複雜性。所以我個人的看法是，漢朝以前的建築，基本上已有中國的特質，其單元建築很簡單；但重要的建築，如禮制建築，則是一種簡單建築的組合而成外形複雜的建築。這種情形與外國是很接近的。中國的建築從春秋戰國以後，到後代的發

漢磚五行方位◆

展，我覺得，是從複雜趨向簡單，愈發展到後來愈簡單。反而把組合體解開，還原為單元體。這也許與簡單的柱樑系統不易構成複雜的空間有關。

以太廟的制度來說，就是一個公案。各位知道古代的皇帝，一登基就要立廟，就是立太廟。每次立廟，大臣就吵得一塌糊塗，因為每個大臣都要表示忠心，每個人都有一套複雜的理論。唐朝以前的太廟制度，為「天子九廟」的古制求解釋，這九字就把建築複雜化了。可是明清故宮的太廟，擺脫了九廟的陰影，卻非常簡單，就是一棟房子。其實，我根據文獻判斷，古代制度的複雜性（complexity），主要表現在建築物的組合上面，可能是簡單建築的組合體，也可能是一個很大的建築，旁邊有很多小的建築。這種複雜性主要在配合太廟制度，比如說，一個皇帝應該奉養幾代祖先，應該擺什麼位置等等。「天子九廟」，這九廟是指九座廟組合成的複雜建築，也就是簡單型建築的複雜組合。可是如何組合，多麼複雜，今天已無法知道了。這種組合愈到後來愈單純，至少到了南北朝，就把九廟視為九座廟了。討論之重點在配置，它們已經不是一個如明堂一樣的複合體。明清以後，乾脆就蓋成一條。就蓋一大棟房，把廟解釋為神主位，然後把牌位按次序，左昭右穆放在那裡就完了。如果皇帝真傳萬代的話，怎麼辦呢？沒關係，因為它有個規定，太祖在中間不動，除此之外要奉養幾代是一定的，超出的幾代就得離開太廟。這種方式使事情變得很簡單，蓋一棟房子就沒事了！

就考古的資料來看，古代的帝王的宮室也不簡單，不用說周代以前

的柱列不整齊的殿堂所可能代表的複雜性。即使是秦代的阿房宮遺址，甚至唐朝的麟德殿遺址，都顯示在一座建築中，包括了各種功能的空間，其複雜性不亞於中東古文化中的建築。這種複雜性到了宋代就確定消失了，為長條形的開間建築所取代。《營造法式》把宮殿制度化可能是一個原因，宋代帝王復古的儉樸精神可能是另一個原因。帝王的生活環境漸與臣民相近，居住在以長方形建築組成的合院中。

　　【圖十六】是中研院院士石璋如先生，把安南小屯的殷墟發掘的基址，復原為明堂。其實這個明堂的解釋，在我看來是不可能的。可是考古學者卻認為是很了不起的發現。石先生根據這個建築基址上發現的一些柱坑，把它復原成這個樣子，然後配合〈考工記〉上夏世室那一段話，用這個圖案來解釋夏世室的配置。他認為夏世室就是這個基址。我

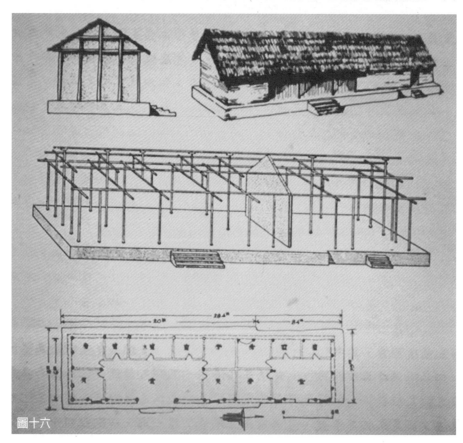

圖十六

覺得這是超乎常識之外的！不可能在周末戰國，甚至是漢朝時候所寫的〈考工記〉，上面的一段關於在當時算來是幾千年前的某一棟房子的平面的描述，可以跟遺址確認。不過給各位看這圖樣，不是要爭辯其復原正確與否，而是要說明這種平面的複雜性，在古代是有的。從它這個柱子的安排看，恐怕建築原貌還不像這個復原圖這般簡單，因為復原圖所呈現的與原址柱位對不起來。而這已是殷代的建築；殷代並不落後。不像原始時代的建築，沒有結構的秩序。殷代做的銅鼎，技術的準確性非常高，已經是一個非常高級的文化了。石璋如先生這個復原是絕對不可靠的。但它反映了古代建築確實有一種複雜性，是今天所不能夠理解的。

　　【圖十七】是大陸學者復原的秦朝咸陽宮殿的圖樣，在一個高台上面，是一個外型複雜的建築物。基本的樑柱結構沒有問題。從平面來看，它確實有深宮的複雜性，跟西洋差不了太多。一直到唐朝的建築，像大明宮的麟德殿，層層的柱列，不易推斷的空間組合，仍然會發現這種複雜性。宋朝以後才慢慢減少；到了明朝就都沒有了，慢慢剩下那個框框而已。而像這個情況，我認為都是一些簡單幾何形的堆積，一個房

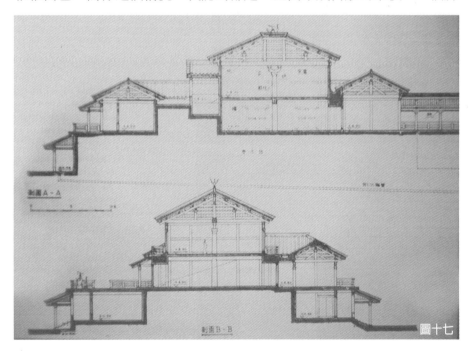

圖十七

間套一個，又套一個，然後由一些長方形屋頂結合為一體。但是它本身是非常複雜的。當時的帝王生活空間為什麼會這樣複雜？我認為這是一個很有趣的文化問題。我們對古人的空間文化懂得太少了。

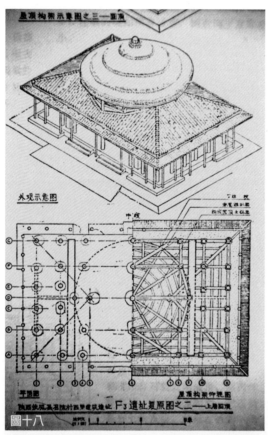

圖十八

【圖十八】是圓形建築，是在扶風發現的基址中的一個。復原這個基址的幾位先生，尤其是楊鴻勛，認為屋頂在當年是圓形的。這一點我很難接受。初看上去很亂，那些柱子的位置都不在一條線上，好像古人腦筋滿複雜的，不像後人，柱子成矩形排列。古人不是不會排得整齊，不能因為它其中三個柱點剛好在一個圓圈上面就如此判定，那其他不在圓圈上的柱點要怎樣解釋呢？因此，我想說明的，一方面，這是一個複雜的建築，在我個人認為，學者們的復原還是不太完滿，我認為這個時代不太可能出現圓形的建築。比較早期看到的禮制建築的圓形，如【圖十九】的東漢時期的禮制建築，它的圓形只是個壕溝而已！圓中有方，方中有圓。四個小洞是個court yard，不甚了解其功能。雖然是兩

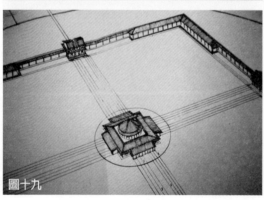

圖十九

軸對稱，但它仍然是一個滿複雜的建築；這個復原圖雖不見得可靠，不過看平面可以知道這個建築的複雜性。

當然，今天我們討論裝飾藝術也好，建築也好，一切中國的幾何美術，談到圓的時候，總是把祈年殿當作一個最高的代表。

【圖二十】到了明清的時候，中國在圖案的使用上，真正達到完全用圓來表現一個意義。這種象徵意義，確實與天的象徵有關。可是它不僅僅是天的象徵。因為從明朝開始，在建築配置上它並不如我們想像的擺在中央，它還是一條軸線的最後一個比較高的建築而已。所以圓形在中國建築中，它代表的意義遠超過神聖的意義，因此它同樣地也包含了一些我們剛才講過的人文的、社會的意義。

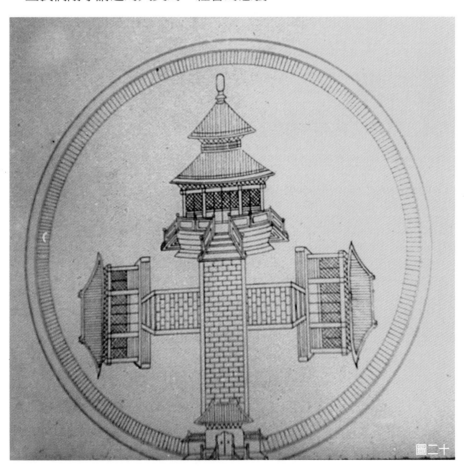

圖二十

第五講
文字、文學與建築

各位先生、各位同學：

　　今天是我最後一次與各位討論中國的建築文化。前幾次所講的都是
我個人在研究中國建築史的過程中所思考的一些基本問題。思考的面向
廣及生活與文化，但根本上仍局限於建築專業之內。今天是最後一次，
我決定逸出建築的專業，談談文字、文學與建築的關係。各位已經知
道，我所講的都是我所感受到，思考過的東西，並沒有經過深究，談不
上學術的結論。但是建築界的學術太靜止了，所以我就藉著這個機會，
把我思考的並不成熟的東西丟出來，希望造成一點漣漪。

　　文字與文學不是我的專長，但是在中國文化中，文字與文學是核
心，同時也是知識分子生活中的一部分。文化是從文字開始，是大家受
教育的第一頁。因此我們對於文字都不是專家，但都不陌生，我們每天
生活在其中，離開文字，一天都活不下去。因此我們對文字的理解能影
響到文化的各個層面是很自然的。當然，建築也不能例外。

　　我們怎麼開始連結文字與建築的關係呢？在一個文明社會裡，文字
構成民族的象徵世界，所以這個民族的思想觀念很難脫離與文字的關
係。這就是為什麼學習一國的文字非常困難的緣故。譬如我們學英文，
學了很多年，我們用來讀書，與外國朋友交談，似乎都已可應付，但是

除非你真正打進他們的社會，與他們一起生活相當的一段時間，你並不能真正懂得英文。因為在語言文字背後有很多複雜的、深奧的文化內涵，是不能只從表面的語意中體會得到的。

文字在文化中的核心地位是世界性的。可是中國的文字在中國的文化中佔有的地位更是非常特殊的。據說文字發展的過程是從象形開始，然後演變為形意的結合與形聲的拼湊。最後變成聲音的符號，成為拼音文字。西方人認為拼音文字是最進步的文字，完全以聲音的符號來代表意義，就把文字抽象化了，與物形徹底分開。由於拼音符號可以簡化為字母，而字母可以簡化為靈巧易寫的符號，如此就方便記憶，方便書寫，也方便文字的傳播。尤其是在印刷術發明後，字母就成為一種利器。我們都知道在打字機發明之後，沒有字母的中國人是最尷尬的。因此當時的西方學者頗有認為中國文明之所以落後，是因為文字沒有字母化的關係。

所以在現代化運動的開始的民國早年，就有人倡導中文字母化。有人認為可以用羅馬拼音，也就是用英文字母，有人認為應該特別設計一套中文專用的字母，與日文、韓文一樣。其結果就是國民政府時代產生了注音符號，中共政府則改以英文字母做為拼音符號。可是我們都知道這兩套符號只是便利孩子們學中文，並不能代替中國文字。

中國文字與中國文化一樣，是經過包裝的原始的產物。基本上，中國字是象形的、形意的，並沒有完全脫離我們的直接經驗。自最早的甲骨文，經過大篆、小篆與隸書，乃至今天習用的楷書與行、草，形狀與意指的作用越來越降低，就書寫工具之便而發展的痕跡也很明顯，可是不論如何改變，它只是把原始的造字加以馴化而已，還是用字的形來表達意義。我說「馴化」是指使字形變得漂亮，便於書寫，易於辨認。字形的演變，在我看來，與書寫的工具與材料有很大的關係。後期的文字到漢代末年已經成熟了，那是因為使用筆和紙的書寫到漢代已經成型的緣故。

中國字中也有聲音的符號。我們都知道對於中國字的發音所知很少的人常常讀偏旁。自一個觀點看，偏旁就是音符了。就以「偏」字來說吧，中國字中有不少帶「扁」字旁的，幾乎都念相同的音。不念ㄅㄧ

ㄢ，就念ㄆ一ㄢ，因為「扁」字原就有兩種念法。

這種近乎音符的偏旁，與音符尚有一步之差，就是沒有完全抽象化。比如「篇」字，在聲音之外，就有甚強的形象，似乎具體化了「篇」的視覺印象。由於中國人一直尋求與生活相關的具體的影像，要我們把文字完全脫離視覺的經驗是不太可能的。中國人是視覺的民族，文字是視覺的符號，不是聲音的符號。

這個意義的重要性可以用中國書法來說明。世上其他的民族亦有重視文字美感的，也有「書法」之說，但沒有一個民族把書法視為第一藝術，也就是藝術的根本。歐洲的中世紀，也許是受東方的影響，很重視書法之美。在抄寫經典的藝術中，裝飾性的書法盛極一時，今天我們看了也覺得美不勝收。但那是裝飾藝術，近似手工藝，也就是中國人說的匠人之事，不值得大事讚揚，所以西方人到文藝復興之後就不再重視它了。

可是中國人自從漢末以來，書法藝術受到極大的尊崇。尤其是明清以後，士大夫之家幾乎全用書法為提升空間品質的藝術。繪畫降低到配襯的地位。有之，也是筆墨近似書法的作品。書法的藝術在形式上是具有視覺美感的藝術，在內容上，是儒道哲學與中國詩文的精髓。文字的重要性在中國文化中是無可取代的。

大家都知道，中國的文字有六書之說，那就是一、指事，二、象形，三、形聲，四、會意，五、轉注，六、假借。在這六書之中，指事與象形是造字的基礎，形聲與會意是文字的架構，轉注與假借是文意的擴充。指事與象形是最原始的也是最生活化的形容詞與名詞。但是整個文字的體系是由形聲、會意建立起來的。東西南北、上下左右等，是「指事」而造成；日月山水、人犬豬馬是「象形」造成。所以象形應在先，指事應在後。比如東，是木與日兩個象形符號合起來所指事的。

為了要表達多種事物與各種抽象觀念，才有「形聲」與「會意」的法子出現。這兩種原則是使用象形與指事所造的字做為單元，組合成多種文字。根據這兩個原則，中國人可以隨便造字，長年下來，我們才有字可用。到了《康熙字典》的時代，已經有數萬字了。這些字我們大多不認識，但由於無非形聲或會意，所以可望文生義，猜想個大概的。

　　在文字尚不夠使用的古代，轉注與假借是重要的手段，用以擴充文字的功能。這兩種方法，學者的解釋頗多異見，可是我的淺見是「轉注」乃意思相類的文字來使用，「假借」是以形與聲相類的文字來使用。原來本無此字，就轉或借他字來用，因而擴大了文字的功能。

　　整體說來，中國文字的構造中有很多聯想的成分。也就有很多想像的空間，因此可以與建築與環境中的一些概念關聯起來。其連動的次序大體上是這樣的：

$$形（象形）\longrightarrow 意（會意）\overset{（轉注）}{\longrightarrow} 價值判斷 \longrightarrow 建造行為$$
$$指事 \qquad 形聲 \qquad\qquad （假借）$$

　　也就是望文生義後，對建築行為的直接影響。

價值的意會

　　這樣簡單的推論，舉例來說明。鳥飛行時展開的翅膀是輕快而上揚的。這種上揚的形象具有生動、靈活的涵意，因此可以象徵生命與幸福。在建築上，翼角起翹成為一種制度。其實我最早感受到這件事情，是很多年前我開始對風水做點研究的時候。在風水術裡，有很多的觀念，來自觀察山水的形狀，也就是風水學所謂的「形家」。看山的樣子，看水的樣子，然後馬上產生一個聯想。我很多年前學風水，請了一位風水先生為老師，他帶我到處走，都會告訴我說：你看！那個山是什麼樣子，為土形、火型或虎形、龍形，接著他就告訴我是什麼「意思」。這個「意思」完全就形狀直接產生，是一種價值判斷的意思。這種由形狀對環境做判斷，對於中國人而言，是非常重要的。

　　後來，我自己感覺到，風水先生事實上是把環境、把山水當作文字或者符號來看待。他並不把山當做山看，不把水當作水看，山和水事實上都被當做符號來看。看到某個山水的符號的時候，他就有一種解釋。這個解釋又從哪裡來呢？直接從山水「形」來。所以不同的風水先生看同樣的山水，判斷不太一樣。為什麼？他念的書跟同行念的書一樣，可是體會的意思不一樣；字意的詮釋還要隨人的看法而定。我們中文，尤其是文言文，有這種問題。譬如說《老子》那本書沒幾個字，研究它的

人可不少，每個人的看法都不太一樣。這和風水的判斷有點關係，這也是我們文字的六書最重要的特色。因為它不像西洋文字只是抽象的符號，而我們的文字綴接起來的文章，不像西洋文字的文章，由抽象的思考當中產生明確的邏輯觀念，所以無法產生這樣一個抽象邏輯觀念的世界。中國人常常需要把地形，或者把自然界裡所看到的東西的形，給予它特殊的詮釋，這跟風水先生看風水一模一樣。我跟風水先生在山上走的時候，覺得他好像念書一樣，這是什麼，那是什麼；我都看不出來，他都看到了。另外請一位風水先生來看，他可能念的不同，所以看的意義又不同。基本上，因為這種理解的方式不是一個很邏輯的程序，我們念西洋書的人就沒辦法這樣子去想。從中國的思想觀點來看，卻正是這樣把某些東西跳躍地關聯起來以後，產生一個意思，而且他主要是從形的聯想來產生，好像解夢一樣。

我認為，這是屬於從「指事」與「會意」的觀念所產生的想法。比如，我們常常說南京是一個首都，一個有靈氣的好地方，就說它龍蟠虎踞。龍蟠虎踞這個觀念，用來解釋一個地區的地形。第一個你要先看出來，這個地方是龍，那個地方是虎。我們普通人看這個地形，怎樣看也不像龍，怎麼看也不像虎。可是透過某一些閱讀方式就可以判斷，它是龍還是虎了，以後經驗多了，就更容易判斷。這都是從形狀來看，但是這種判斷最重要是靠師承、靠經驗。當然不同的風水先生也可能判斷出不同的動物。這個「蟠」跟「踞」，是在描述這個形狀的動態，也就是解釋山水的動態。然後把這幾個字連在一起的時候，就對這個環境的整體構成，給了一個很清楚的價值觀，認為它是一個很偉大的形象，一個都城的氣象。

這種觀察山水形勢的風水先生在風水術上叫做形家。過去我不太了解形家的意義，形家實際上就是觀察山水環境的形狀，根據它來判斷吉凶。所以「吉凶」說起來實際上就是在判斷它的意指是生是死、是榮是枯。這種想法在中國的風水很早就有了。早期純粹的形家，事實上是指山水裡山跟水本身的意象，到後來的形家講的是山水的關係。早期風水很直接了當地講形狀，實際上沒有很高深的理論，風水師看山水的形狀以後，從中間看出或感覺到生氣的觀念。不同的形，產生某種生的意

象，是生氣盎然，還是垂頭喪氣？這是我早期研究風水時，所感受到的，進一步思索以後，我覺得這些方法跟整個我們使用文字的方式有直接的關係。

語音暗示

我們使用文字，文字與文字當中常常有很多邏輯的空檔，這些空檔供聽看的人去發揮想像力（imgination）、去填補。這是我們中國文化相當人性的一部分。它永遠字很少，意思卻很多，因為這些字好像一直是跳開的，你需要把這些字跟字的中間填一些想像的字以後，才會產生意義。所以這樣子，就要看你填什麼字，填什麼字會造成差異很大的意義。這是中國文化很重要的特點。它反應在很多方面，其中比較容易舉的例子，除了上述風水的形家外，其次就是關於語音上價值的暗示。因為我們有假借、形聲這兩種文字構成的原則，所以我們的文化也很容易產生假借的觀念。文字的假借可以藉著聲音的改變來完成，這種事情經常出現在我們生活當中。也就是「語音暗示」相對於「價值觀的暗示」，這個原則影響我們中國人的環境觀，是非常強烈的。外國人很難了解這一層道理，不太知道中國人為什麼有這種想法，文化現象實在很難解釋的。

中國文化是一個非常重視現世的文化，就是我們希望自己幸福。我以前也談過，我們是一個祈求現世幸福的民族，對宗教沒有很大興趣，但是，我們也是一個有很多忌諱的民族，也是怕死怕鬼的民族。在這個民族的文化形態裡，特別需要很多象徵。這些象徵用來把生的觀念，一而再，再而三地強調，好逃避死亡的所有暗示。這是我們文化裡頭，表現最多，非常明顯的一種性質。這種語音連帶價值的暗示，也就是「諧音」，我從小就深深體會。我們在家講話的時候，說到死，就會挨罵。這個影響建築很大。樓房的第四層都不能講第四層，有很多建築物沒有第四層。這很顯然地就是一個諧音罷了，可是今天我們還深信不疑。我最近聽說有一個高爾夫俱樂部賣號碼，每個人都搶168，因為有粵語「一路發」的諧音。汽車牌照號碼、電話號碼也是。我不知道不吉利的號碼，可不可以折價。可是吉利的數字，通常值好幾倍的價錢，的確是

事實。

　　就建築而言，諧音直接的象徵，文字本身的象徵，也有相當影響。我簡單舉個例子，比如說「上」、「下」。上下本來沒牽連什麼價值判斷的，因為沒有上就沒有下，沒有下就沒有上，上下本身是一個相對的字眼。可是上下，在社會一般人眼中，卻包含一個價值的觀念，總認為「上」是好一點，「下」壞一點。各位有沒有這樣的感覺？凡事講到上下的時候，上代表正面，下代表負面。上去比下去好一點，當你有這種感覺的時候，上下就變成一個象徵。這兩個字眼本來只是一對簡單的形容詞，變成了一對有價值判斷的象徵。如果上是好的話，那麼大家都要「上」；如果下不好的話，那麼大家都要躲避這個「下」。這是因為剛才我跟各位講的，我們沒有把這些字眼脫離開現實，卻把字的形狀跟道德的價值觀，或者跟命運連在一起了。

　　我舉個更實際的例子，我們都喜歡上，不大喜歡下。由於「上」有吉祥的意味，表示步步高升，你要叫人家下去，聽起來就不很好。因此，中國人的傳統建築向來是進到房子時要先上登，以這個演講廳來說，都不合乎中國文化。如果是中國式設計的話，應該演講者站的地方是最高點，聽眾在下面，是不是？現在我站在最低的地方，是一種西洋教育的觀念。這棟建築當年是我主持設計的；我主持可以這樣子，如果換個業主，可能就不是這樣子了。因為中國古人對上的觀念非常重視，所以我們的傳統建築是要「登堂」的，「登」是「上」的意思。說「下去」，是很觸人楣頭的事。「下去」代表很多不好的意思，可能暗示運氣走下坡，一切都不如意。因為有喜上厭下的觀念，所以我們一直到今天，整個社會還是需要「上」的。要是在山坡地開發賣房子，最好規劃每家都要向上走才進家門，不要規劃成向下走。我常常舉這個例子：在外國的山坡地開發，比較貴的都是下邊坡的單元，比較便宜的是上邊坡的單元。這個道理是什麼？上邊坡的單元，後面土坡八成會擋住視線，但是下邊坡的單元，蓋的時候又會把上邊坡的單元視線擋住，下邊坡的單元視野，卻不會有人擋住。所以下邊坡的屋子，景觀比較好，上邊坡的房子只有二樓以上才能有較好的景觀。所以在外國山坡地的開發，上邊坡跟下邊坡的單元價格差很遠。在我們這裡呢，最近才稍微有點改

變，過去一直都是大家要上邊坡的房子。因為中國人感覺，進門的時候要向上，我要「上」到我的家裡去，不是「下」到我的家裡去。文化中的傳統觀念沒有挑戰的必要。大家要上，上就是了！可是山坡地的開發，都要上不要下，是很難做合理的規劃的，中間開條路，這邊要上，那邊也要上，只好開出兩條路。然後大家的視野都不好。可是台灣真的有這種案例，因為不這樣的話，沒有人會買。在內湖的國大代表新村，就是一個全部上邊坡的例子，因此有一半的土地是填出來的，產生許多工程問題。大部分在台灣發財的人，絕對不會買向下走的房子。這是中國人很直接從語言的暗示去做價值判斷的例子。

另外一個例子，就是高低的這一對形容詞。高低的觀念，本來就不牽連什麼價值，依照現在西洋的思潮，低的比較好。像大小，在西洋人看來，也並沒有什麼價值意義，只是一個描述的字眼而已。那裡比較高，那裡比較低，那個比較大，這個比較小，沒有什麼價值判斷。如果加上價值判斷，現代西方的價值觀反倒是小的好些，對不對？低的是好的，今天在美國住一棟低的房子，比住高的房子好，事實上也是如此。小車子比大車子要高級一點。所以有人說車子愈坐愈大，就表示愈倒楣了，搭公共汽車去了。可是在我們中國人的觀念裡，至少在建築上，大的絕對比小的好。這個觀念非常明確。所謂Small is beautiful，絕對不可能在中國人的觀念裡產生。東西大的才是好的，非常難從中國傳統觀念中去除。

很坦白講，我這麼多年負行政責任，牽連到建築的判斷者很多，在很多場合，有很多機會和各種高官有過接觸，了解他們的觀念，什麼都是不夠大。如果說他來這裡看看，會說：這裡的地磚差一些，因為這裡舖的地磚比較小一點。這裡的建築比較差，因為不夠高大。誰家建築較高大，誰家的建築就比較成功。地磚本身的大小與好壞之間，有什麼關係呢？現在想也想不清這層邏輯關係，可是不少人很容易就從大小轉移到好壞判斷上面，因此在我們心目中，要蓋房子，蓋大的比蓋小的好。蓋個兩層樓，不如蓋三層樓；蓋三層樓，不如蓋五層樓；五層樓不如蓋更高的樓。歐美國家有錢人想住一、二層的房子，在台灣，樓愈高愈貴。其實，照理說，公寓就是公寓嘛！電梯上去，大家都一樣住在裡

頭。可是大的、高的建築，很明顯比小的東西，在我們一般人的心目中，有較高的份量。大小在西洋人的觀念裡，是根據功能（function）來的，如果空間的需要大，就大；需要小就小，適當才是好。我們可不是，我們不相信適當，所謂適當是沒有什麼標準的。你做不大，是因為你沒有錢，或者沒有格局。所以一個大廳，愈大愈好，沒有人說大廳過大太浪費。一個很大的大廳，一般人走進去，就會說：哦！這個很好、很雄壯、有氣派。「大」基本上是一個字，卻直接暗示一種價值，是一種非常單純的推理。

各位知道，中國古代的城市裡，房子高低有相當的規定。誰家的房子高，誰家的地位高。反之亦然。世界很少有這樣的規矩。我覺得這個也非常好。因為你到一個城市，看看那家房子最高，那家的官就最高；那家地位差一點，房子就低一點。最窮的人他的住處一定是最低的。在商朝的時候，真正的窮人，挖個地洞住在地下，只有地位高的人，才在地面上。周代實行封建制度，就這樣子規定，公、侯、伯、子、男的階級，他們的建築物的高度、台階的高度成比例的。地位愈高，房子愈高，台階愈多，門檻愈高。有句話說：你們家門檻太高，意思是說，你們家我們攀不上，門檻高，門就大。這是個很重要的象徵。在專制時代，如果你的房子高得超過你的地位，就叫「踰制」。踰制的懲罰，嚴重起來，誅九族都可能的，因為建築的高度與規模超過了皇帝的宮殿，是最嚴重的叛亂罪。把高低非常直接的做一種詮釋甚至予以法制化，是外人無法了解的。在台灣，也曾有過這樣的觀念。舉個例子，不久以前的台北市，建築物的高度不可以超過總統府，現在已經沒有這個限制。總統府是當年的總督府，好在當年日本人蓋得高，尖尖的一個塔，上面還加個旗竿，使得後來的人蓋房子的時候，不大容易超過它。直到近十幾年，才廢止了這個不成文的規定。

類似這種相關文字的價值觀，影響環境非常多。比如說，中國人以「方正為上」，很多規劃、建築設計也一樣求方求正。又比如說，中國人說「大方」，兩個字連起來，有很直接的意思，就是又大又方。如果你弄得小小的、不方，就不會大方，反而小氣了。大、方，感覺上就連上道德的判斷。桌子要大方，建築物也是一樣。門很高大，廳堂明亮，全

都是直接從文字假借道德的判斷。假借就是這樣,從一些形容詞,轉變成價值判斷。我個人認為,漢朝以後中國建築的斗拱系統。其中的斜材,慢慢被放棄,就是一個文字所暗示的價值判斷的問題。

中國建築基本的結構觀念,是矩形的架構,非常簡單。我上次給各位講過,中國建築屋頂下的這些木樑柱層層架疊,不過是要做出這個屋面的斜坡。其實在外國,他們同樣做一個斜坡,會用很多很小的木頭做成屋架,有很多斜材,使建築物變得很穩固。看上去,好像中國人很落後!竟不會用斜材。西方人用三角形穩定的原理,結構牢固,木頭又省,為什麼中國人不用呢?這當然有很多理由,其中一個,在我認為就是因為上述的價值觀念作祟。各位知道,漢朝以前,斜材是有的,而且很普遍。後來放棄了斜材斗拱卻複雜化了,一直出跳再出跳,做起來非常麻煩,地震一來還會晃會倒。但是斜撐非常容易,插一支就撐上去,什麼問題都解決了。這不是說我們不動腦筋,中國人哪有那麼笨!雖然我們沒有發明真正的桁架(truss)系統,但是實際上廣泛地使用斜撐,可以在漢朝的建築明器上看得出來。到了後期的建築,斜撐逐漸由斗拱系統所取代,實際上就是用矩形的結構系統取代了斜撐結構。依我個人的看法,這是中國人價值判斷的問題。這個判斷就是「我不希望斜撐的存在,我不喜歡斜的東西,我喜歡方正的東西。」我寧願要不穩定的矩形,底下加一根柱子撐著它都可以,因為我不要這些斜料。只有中國人才做這種事情。當然,不要斜撐,解決的辦法就是出跳的斗拱,不得不搞得很複雜。我個人認為,從六朝一直到唐朝,斜材逐漸都被替換掉了。實際上,我們是蓋一個三角形的屋頂,卻全部使用水平垂直的木料。斗拱系統就是用來取代一根斜的料,才能使結構勉強穩定。因為在結構上很勉強,後來才淪為裝飾。就是因為用這麼複雜的系統替代一根斜料,使中國建築的出簷最容易受到破壞,只是因為歪斜所象徵的意義我們不喜歡。

建築規劃方面,也不再有對角線(diagonal)這種東西。我們樣樣都喜歡方的,以方正的關係取代斜面的關係。中國傳統的建築群是矩形的組合,不但沒有斜置的建築,如古希臘的神廟或古羅馬的廣場的殿堂,即使一條歪斜的道路都沒有,巴洛克式的規劃是中國人難以理解

的。

這是我的體會，可以連上我們使用文字的方式。所以古書上有很多字，以諧音代替，很普通而不覺得錯。六書的觀念用到今天，很多別字也可以用了。問題在有沒有共識，甲字可以代替乙字，大家可以溝通就一點問題也沒有。在中國的文字系統，本來就是如此。換句話說，大家是可以隨便寫別字的，你要是想不起來某個字怎麼寫，寫個別字好了。問題是你寫這個別字在這裡，其他人是不是認可，知道這個字的意思？只要大家認可，這個字就成立了，所以中國文字系統基本上是一個非常人性的東西。字可以互相假借，假借這個字表達另一個意思，甚至轉變成很多意思，很容易就轉變成象徵道德的觀念。

形通意同

關於這一點，我想再簡單地跟各位談一下。我手上一本你們都可能看過的書，從中間我印了一些圖片，給大家看一下。這一本書，大概叫「中國的吉祥圖案」，日本人寫的，其中很多圖案顯示了形通意同的原則。在我認為，「形通意同」就是從象形、轉注的這個系統下來的東西。譬如一些吉祥語的暗示，跟我們剛才講的語音暗示有很多近似的地方。不過，吉祥語，我特別覺得與轉注的觀念有關係。研究文字學的先生可能會笑話我，不過我現在的了解，白轉注加上語音暗示，就是完成形通意同的步驟。各位要是有不同的意見，請不吝賜教。

因為中國人對道德的暗示跟幸福的祈求，都非常重視，所以通過這個形跟聲音的隱喻關係，而表達一個意思，變得很平常。其實，各位可能很熟悉，比如這樣的一幅畫名為「芝仙祝壽圖」，我很多年來就想寫一篇文章，討論這幅畫。因為我在自然科學博物館做事，知道西洋的自然史博物館是講究描畫這些自然的動、植物的生態，完全是一種自然的寫生紀錄。而我很想拿他們的寫生來比較這種中國式的寫生。這類畫或裝飾性的圖案發生在明朝之後，已經被畫得很熟練了，可是它們卻不是自然的，沒有自然的真實性，而只代表一些象徵。這些物象基本上是寓意的，而寓意這種方式活用到一個程度，你得使用很多想像力去填補才

◆芝仙祝壽圖

◆富貴白頭花鳥紋瓶

能明瞭。各位常常看到這個圖案，大概也知道它的意思，這上面有幾個字「芝仙祝壽」，說得很明白。怎麼解釋呢？你可以畫這麼一幅畫，送給一位先生，祝他壽辰，直接從這些水仙、竹子、靈芝找出「芝」、「仙」、「祝」（與「竹」字諧音），然後這塊太湖石，因為它是很耐久的東西，成為非常長壽的象徵。尤其是帶有洞的石頭，隱隱約約還有「壽」字那個樣子。整幅畫是一個吉祥用語的直接反射，是中國人利用文字的巧妙的地方。

　　一個字是一個形，從這個形，可以通過它的音，轉變到一個意思。媒介就是這些文字，如果沒有這些字的話，就看不出什麼意思了。這是非常流行的圖案，常常在明清以來的傳統裝飾畫上出現。直接用文字祝壽太不含蓄了，一幅這樣的畫，懂的人一看，就知道他是祝壽的意思。如果不懂的人看，就會如墜五里霧中，竹子怎麼會跟水仙搞在一起呢？哪

裡有石頭長根竹子，靈芝是長在破樹根上嘛！哪裡會長在這麼好的一個地方。這一切都不是一個自然生態的關係。

你們來解讀這另一幅畫，看看是什麼意思？祝壽的圖案為數最多了，其次就是富貴。這裡的壽字在哪裡呢？當年有個習用的象徵是今天不太知道的，這個「壽」字是指這隻鳥，鳥的名字叫「綬帶鳥」；「祝」當然各位認得是「竹子」；這個「齊眉」，「眉」是以「梅花」來諧音！但是這個壽不容易找到，你非得認識不可，它已不再是個鳥了，它只是這個形狀。這個形狀的鳥叫做「綬帶鳥」，因為它的名字有個「綬」字，「綬」不是那個「壽」，但是因為同音，所以這隻鳥就被指定代表「壽」字。這幅畫就比較容易懂了。

另一個常見的圖案是「天仙芝壽」，雍正官窯瓷器中一種較常見的小碟子上，就是畫這個圖案。這裡頭還有個東西，各位不認得，這種植物會生紅紅的小果，葉子有點像竹，實際上不是竹，叫做「天竹」，這裡取它的「天」字；

喜上眉梢花鳥罐◆

天仙芝壽◆

「仙」當然是指水仙，「壽」是指那個石頭，這個「芝」大家也認得了。

我給各位看這些東西，有兩個意思：一個就是剛才解釋的，中國的文字跟形之間的關係，另一個是如何由形來陳述吉祥的願望。這幅圖呢？從自然科學的觀點也是非常難以解釋的。貓跟蝴蝶，貓當然喜歡吃東西，不過牠並不是特別喜歡吃蝴蝶。可是這種貓和蝴蝶在一起的圖畫，從明末開始，非常大眾化，不但常常出現在民俗畫上，而且很多玉器也是一隻貓撲一隻蝴蝶，這也是壽的意思。這幅畫象徵年紀實際上也沒有多大，貓諧音耄，蝶諧音耋，「耄」的意思好像是七十歲，下面那個字是「耋」，意思是八十歲。以前活個七、八十歲已經很了不起了，所以這幅畫代表長壽的意思。中國傳統建築裡的木雕裝飾裡的花紋、花樣，大概都有類似的諧音的寓意。這些諧音畫，一方面予人以非常幼稚的感覺，一方面卻有隱喻的深刻內涵，有時不是文人還看不懂。它把萬物通過諧音，都人間化了。一塊太湖石，不只是瘦、漏、透的形狀，而且是壽字的草書。因此想像空間非常廣闊。

每個人都可以在物和物之間做解釋，形與形之間做解釋。每個人都可以因境因物說吉祥話。這也是為什麼慈禧太后會有小李子這種人。有些人專門連繫這些關係，把幾樣看上去破爛的東西，福至

◆耄耋

心靈，一連起來，就是一句吉祥話，非常漂亮好聽，主子馬上高興起來。不會說話的人，好好的事經過烏鴉嘴，說得不好聽，就出現難堪的場面。所以中國人的傳統，每一個年輕人都得學怎樣會講話，會講吉祥話，怎麼因境因事而迅速反應，如果碰到一件不愉快的事情，想辦法講幾句吉祥話，本來不愉快的事也變得愉快起來，大家都很高興。會說這種話的人，升官發財很簡單。各位若不懂這個意思，可以看看紅樓夢。

以上諧音形成的吉祥圖案，對建築的整體來說影響不大，但是中國建築是一個裝飾的建築。尤其是小木作，通常布滿了雕鑿的故事。即使是樑枋，大多非畫即雕。在民間的建築上，生動的圖案除了歷史演義故事外，即吉祥圖案。中國傳統建築是滿載著象徵的建築，不認識這些象徵，就很難了解建築的真貌。

諧音之外有形意的互通。我剛才跟各位說，因為文字的關係，產生很多聯想，尤其是道德聯想。在中國造園的植物裡，就形成一個非常特殊的分類方式。大家都知道，我們中國人喜歡梅蘭菊竹，被稱為四君子；若不考慮我們剛才講的諧音的寓意，這些象徵就很高雅了。「諧音」原則，老實講，比較俗一點。可是中國明代以後的文化，本來就很俗。一般人基本上就生活在這種情景裡。像這裡所謂的「君子」，是士大夫階級的一種精神生活，依靠另外一種標準；這個標準就是「形」跟「意」之間轉換的關係。我們說喜歡竹子，因為它「中空有節」。中間是空的，這個「空」就是謙虛的「虛」。有節，這個「節」也表示「志節」的節，而且竹子很挺拔。這些形象就轉變成一種人格的象徵。這類象徵，凡是牽涉到人格方面的，在中國都很重要。竹子，是所有中國人都喜歡的一種植物，也是最普通的庭園植物。蘭花也是意思比較高雅的，代表淡雅的香味與形狀。在國畫裡，最通用的題材是一塊石頭，一簇蘭花，或者一塊石頭，一叢竹子，最通常的題材內容，暗示一種理想的、道德的人格。我給各位看這些東西，主要在說明中國文字的性質跟人的關係轉化到環境上面。中國人實在都有因為它的形跟它的名稱的聲音，而產生某種連帶的象徵意義。以上大概是我應用中國文字跟形象的關係，來解釋中國建築文化的一些基本的原則。傳統的中國人生活在文意與物象互通的象徵世界中，今人如果不了解這些，即使進到傳統建築環境中，

◆歲寒三友

也是無法了解它的。

文學的空間意象

下面我再談點文學：文學的意象跟空間的關係。中國的文學，是由文字直接演化出來的一種高級的文化產物。中國人非常重視文字，同時也是最重視文學的民族。沒有其他任何一種藝術超過文學；而且中國人認為其他藝術都是下等的，唯有文學是上等的。像音樂，因為涉及感官，音樂家在古代也是下等的，畫家到了後來勉勉強強被認可了，建築家，當然被視為匠人。我講這話的意思，中國的建築文化，尤其是在士大夫階級，有相當大的部分是受文學的意象所控制的。

文學在我認為，有兩個東西是值得我們研究的，一部分就是所謂累積的文學意象。我們中國的讀書人幾乎是在前代的文學意象的世界中生存著。從古代到現代，整個的想像空間受先代的文學意象的控制。我舉個非常簡單、大家都知道的例子，就是陶淵明的〈桃花源記〉。這幾乎是一種已經設定的投入的境界。桃花源，每一個唸書的人都在夢想的一個境地。這篇文章並沒有把桃花源描寫得很清楚，非常美的文字，但是有很多想像的空間。這些想像空間，容你構想一個自己的桃花源；古代的畫家有很多人畫出自己想像中的桃花源。又如「竹林七賢」。其實，七賢並不是我們想像的，有七個人每天在竹林裡過著閒淡的日子。事實是他們各有不同的生活經歷，而且因批評時政被殺的時間也不太一樣。可是因為文學給我們的意象，竹林七賢好像指竹林裡的七個無所事事的閒人。像這種形象，有很強烈的文學性，對後期的造形、形象的創造，影響很大。當然對建築體本身的影響不大，可是對環境的經營與園林設

計的影響卻很大。坦白講，我也受這種影響，老是想要種一片竹林。又像陶淵明的「採菊東籬下、悠然見南山」。這種情景，代表一個非常高超的境界，這種情境一直存在我們中國讀書人的腦海裡，影響我們。後代的很多念書人自己設計自己的房子；設計出來以後，不是南山，就是竹籬，總是存有一個模式，來構築他的精神生活環境。我個人近年來常提到情境的建築觀，就是從這種精神發展出來的。

　　有一個很有趣的例子，就是〈蘭亭序〉。蘭亭序講到曲水流觴，竹林裡頭一條小河，小河裡頭擺些杯子隨水漂流著，坐在旁邊的人撿著杯子喝酒。這種事情非常難辦到，不相信試試看。可是我們從唐代以來，歷代都以這個題材入畫，所畫的景致也不見得一樣，但是歷代都把它具體化了。這些都是中國讀書人努力地使想像中的高雅境界得以實現的結果。繪畫的情景需要很大的創造力，給讀書人精神很大的鼓舞。我曾想過，可能的話，查查實際上有多少古人構思過「曲水流觴」。在宮廷園林中，唐代以後，往往附庸風雅，流杯亭是很普遍的。可是石刻的流杯渠到了清代就失去了情境的想像，成為生硬的圖案了。

　　後期的這類文學意象也非常多，王維的〈輞川圖〉常常被提到。〈輞川圖〉因有張圖，所以常常被引用。蓋個園子，常常附會先代的一些風雅的例子。後世的《西廂記》或者大觀園等雖聞名於世，卻少人引用，因為後代的文學沒有很強的空間意象。愈早期愈簡單的東西，意象

桃花源 ◆

輞川圖◆

愈清楚。甚至於有人曾希望想辦法把〈赤壁賦〉的感覺都重建出來。這
都是因為在中國人的觀念中累積了很多詩文情景,好像字典一樣。而這
個字典中的情境,釋意上又有很廣大的想像空間,它們都是畫家們的題
材。大家基於自己的經驗,望文生義,憑想像力塑造一個具體的景觀,
所以使中國的環境創造裡有很多運作空間。

在唐朝以後,中國的文學意象,有一個很重要的發展,非常成熟,

就是開始產生完全沒有邏輯的景觀空間的組織方式。我的朋友葉維廉最早分析了這種中國文學的特質。那就是形象的重合、交疊所產生的詩意。舉個例子來說，「小橋、流水、人家」，這裡頭沒有邏輯卻會浮現情景。這跟中國文字所激發的想像一模一樣。乾隆皇帝在做皇家園子的時候就想弄這種意境。這種文學的意象，沒有講出來怎樣的小橋、流水與人家，它們之間的關係如何；既沒有形容詞，又沒有動詞，可是大家好像都理解這是什麼情景。三個東西接連起來，呈現一個生動的意境。意境這兩個字是很奇妙的，中國人什麼東西都講意境。可是境在哪裡？意在哪裡？這幾個東西放在一起，沒有告訴你小橋是怎麼回事？流水是怎麼回事？人家是怎麼回事？但是，對中國人而言已足夠自然呈現一種熟悉的境界。一方面給你很大的想像空間，另方面，並不需要有意的具象化，引起我們的共鳴，產生幽遠、高雅的感受。意境也許就是呈現在意念中的境界。這種東西在我國詩、詞名作中非常多，例子不勝枚舉。長遠的說，也許這是中國建築發展的途徑。

文學中的空間觀念

我想再跟各位簡單談一下另一個問題，就是關於中國文學中的空間觀念的問題。有關空間觀念，我曾經寫過一些不成熟的文章。在此不擬詳細說明。我的論點是每一個時代對於空間的體會跟了解，有相當大的不同。比如說，在唐朝，中國人的氣派很大，念書人的胸襟與氣勢很壯闊。所以各位讀唐詩的時候，感覺很雄壯偉大。這個空間觀念直接影響建築文化，對於建築本身的影響大概是在規模方面。唐人的建築所剩無多，但自日本東大寺看到的例子，可知唐代建築規模是可觀的。我過去在討論園林的時候曾說過，唐朝以前中國人的氣勢很高，在空間的觀念上，氣魄很大，有一種俯視的空間觀，是向下看的。詩詞中的意境，多是假想你在高空向下看，視角是俯視的。觀察景物的時候，先把自己抬到高處，然後向下俯視。唐朝的詩歌，就是這樣，給人一種空間很壯闊的感覺。文字表達出來的，動不動就是萬里、千里。各位知道，那個時候沒有飛機，詩人完全靠他的想像力，把自己提升到一個很高的高處去觀察景物。那時候，動不動就說風從天邊來了。到了後代，詩人注意的

◆登高的樓觀

是風吹葉子動，反而老是看那些很細緻的景物。唐朝詩人看不到那片葉子動，他看到風很壯闊地，從很遠的地方，一下子由天山吹到黃河口了。他怎麼看到的？這完全是莊子大鵬的氣派。從視角的觀點去了解空間觀念。

在這裡，我隨便引用李白的一首詩〈登新平樓〉，讓各位看看他的空間想像。

　　去國登茲樓，懷舊傷暮秋。天長落日遠，水靜寒波流。
　　秦雲起嶺數，胡雁飛沙洲。蒼蒼幾萬里，目極令人愁。

在這首詩裡，有些景固然是登上樓所看到的，但大多是憑想像，如同飛越沙洲的胡雁一樣，目極萬里。

到宋朝以後，很多詩詞拼命描寫小院子、梧桐，園子裡頭的葉子、花朵；眼睛老是低著頭看，甚至也不向天上仰視，整個心所下的是內省的功夫。所以江南的庭園是產生在這樣一種精神狀態之下。院落的圍牆變成一個非常重要的空間分隔的元素，江南園林在我個人認為，是在宋朝以後才慢慢發展出來的。各位可以參閱我在《聯合報》發表的幾篇文章，後來都放在《風情與文物》的集子裡。

今天也許再也沒有強有力的文學來影響我們的空間觀了，但是每一個有創造力的時代都有其不同的空間觀，今天的建築家要從哪裡去尋找自己的空間觀呢？是非常值得思考的問題。

以上是我這幾年來思考的問題，分別把大要跟各位提出來。實際上，是希望藉著討論，也許可以給各位一點點刺激。我在這裡再重申一次，我的目的是從一個廣闊的文化的角度來觀察建築，認識建築，進一步的追求未來中國建築的方向。希望沒有浪費了各位的時間。

江南的院子◆

【第二編】
認識中國建築

第一講
人生的建築

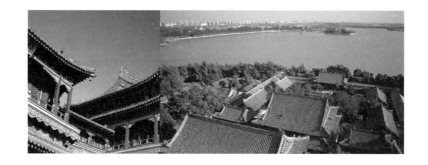

　　建築是文化的具體反映，所以一個民族的文化特質不可避免的表達在建築上面。在歷史的研究中，建築是很重要的工具，藉以了解古人的特質與精神文化。建築物雖然是實質的，但它所能暗示或揭示的，卻包括了生活的全部。因為它不但反映了一個時代的技術與科學水準，那個時代的精神，當時的審美觀念，而且忠實的紀錄了當時人的生活方式與價值觀念。建築是技術、藝術與人生的總合，中國建築自然也不例外。

　　由於這樣的了解，近代的建築學者不再把建築的研究看成式樣的探討，而更嚴肅的看物質與心靈之間的交互關係，希望找出建築上的象徵意義。人生離不開建築，所以大部分具有精神價值的物品都以某種形態連結在建築上。根據我們的了解，古代的器物，包括了藝術品，如果沒有建築空間的架構為基礎，都顯不出其文化上的光輝，就淪為美麗的骨董。西方人曾把建築看為「藝術之母」。他們所能看到的，只是繪畫與雕刻常附著在建築物上，或以建築為背景。其實建築是生活的舞台，它具有廣泛的包含性，豈僅藝術之母！

　　基於這樣的觀點，我們認為對古代建築的研究，闡釋其文化上的特色及精義，才是真正的目的。在過去，對古建築的探討多限於考古的發掘，對古蹟的測繪與復原，甚至於對其藝術價值、技術成就的分析、了

解或肯定。這些工作的進行，通常是與文獻的搜求與整理互為表裡的。所以在歐美的十九世紀，考古學者對世界古文明的恢復，古文化的了解，成績斐然，貢獻卓著。在我國，對古代建築的興趣有限，早年為外國學者所獨占。歐洲與日本的學者於清末民初從事了相當廣泛的發掘與記錄。他們一方面發現了石窟寺，另方面就其足跡所至，記載了各地的廟宇、民房與民間生活之情形。

國人對中國建築從事深入的研究是在北伐以後。民國二十年中國營造學社成立，在抗戰前的數年間，收穫非常豐碩，建立了中國建築學術的研究基礎。國人的研究，基於本國的立場，是以正統建築的脈絡為主要對象。隱約間，中國的建築學人希望建立起一部建築的正史的架構。他們的努力相當成功。尤其在工程技術方面，他們翻印並解釋了宋李誡的《營造法式》並透澈了解清代宮式建築的構造，出版了專書。大陸淪陷之後，這些學者與他們的學生仍在默默的工作，在政治教條的夾縫中，他們含著淚水完成了不少考古與記錄的著作，都是很有價值的，在大傳統上寫一部中國建築史的時期快要成熟了。

本書的目的，並不是寫一部建築史，也不是要複述過去一百年來考古發掘之所得。而是使用他們辛苦尋覓並加整理的資料，予以文化上的詮釋。反過來說，我們也希望通過對中國文化特質的了解，更深刻的認識中國的建築，更生動的欣賞中國建築空間中包容的生活。通過建築與文化的交互對照，我們可以掌握中國建築的意義。

本講所要討論的，是中國建築的內在特質。這是思想層次上的探討，以便建立後文的綱領，並免於枝蔓。所以本講展布問題的方法是自文化的特質著手，向建築面推展，以觀念的印證為主旨，盡量避免涉及建築的實際。只有在不得已時才用例子說明。

坦白的說，中國文化博大精深，非我所能在幾千字內說得明白。我的辦法是根據學者們對中國文化的分析所持有的共同的看法，表列出來，然後選擇其中最重要的，而且與建築在觀念上可密切貫通者，予以分節討論，供讀者參考。掛漏之處難免，尚請不吝賜教。

首先我要為中國建築下一個總綱式的定義。我認為中國建築在本質上是「人生的建築」（Architecture of Life）。試申述如下。

現代研究中國文化的學者大多認為中國文化是以人為本的。如果轉到建築上，也可說中國建築是以人為本的。這一點非常合乎當前國際建築學術界的潮流。然而這裡尚有若干觀念上的混淆，不得不先加澄清。

以人為本的觀念在西方常常會被認為係人本主義，或人文主義的，英文寫為humanistic。我覺得中國的人本觀念不能與西方的humanism混為一談。所以我們不能把中國建築解釋為人本主義的建築，因為這個字眼在西方人看來，是指文藝復興時代的建築，與我國建築之間有很大的區別。其以人為本的觀念是不相同的。

西方的人本主義，在學術上乃以古希臘、羅馬的文化、文學、藝術為研究的對象。其主要原因乃求解脫於中世人性的沉淪與神權羈絆的困境，向古文明中求答案。在精神上，乃以人為一切度量之基礎，所進行的一種有意識的反省。這樣的人本主義，確實是「一種思想，一種力量」。這種思想流行於上層社會與知識分子之間，在當時，為執掌實際權勢的教廷與貴族所接受，因此很快的改變了西方文明的外貌，為世界留下了光輝燦爛的文藝復興的史蹟。

在精神上，西方人文主義的思想是帶著學院的色彩的，以建築而論，不但在當時最有影響力的建築家，如布拉曼特（Bramante）、米開朗基羅、聖加洛（San Gallo）等人，在骨子裡都是些書獃子藝術家，他們的作品有理論，有看法，有系統；當時亦造就了偉大的建築理論家，如阿伯提（Alberti）、帕拉底奧（Palladio）等，為後世西方的建築學院傳統，提供了理論的基礎。一直到二十世紀的學院派思想尚不能完全脫離他們的影響。

我強調這「思想」的事實，因為西方的人文主義建築是有意識的，有哲學基礎的。「以人為本」，乃以人的心靈與體軀加以擴大，做為空間建構的度量準則。這個轉換的過程非常抽象，而轉換的結果雖然非常具體的造成了空間與形式的改變，其精神的掌握亦仍然限於思想的層面。舉例說，文藝復興的建築對於各部空間尺度的配比，常依自人體推演的比例，從事相當嚴格的組織。它們所代表的意義對於一般群眾而言十分有限，毋寧是建築家心靈的實現與理論的實踐，是極端知性的活動。

我國的建築也可說是人本的建築。但是這種精神只是因為我國的文化是現世的，未受宗教箝制的，因此所產生的建築不具有神權的嚴厲與威儀而已。它是沒有思想基礎的，所以無法與歐洲各人文主義建築相提並論。

同時我們也不能把中國古代建築與西方近代的「人本的建築」混為一談。西人樂道的「人本」，乃英文中human之翻譯。人本與人本主義之差別，在於後者是一種思想與理論，而人本只是一個形容詞而已。事實上human一字應不應該譯為人本是很成問題的。這個字的正確意義，只是有別於神與野獸的，或與人類有關的。用在建築上，就帶有強烈的功能主義的意味。

原來在現代建築運動中有人道主義的色彩，反抗貴族、帝王的形式主義建築，所以提倡經濟適用的原則。後來現代運動受到挫折，在資本主義國家漸出現新的形式主義的風潮，思想家們大聲疾呼，強調人本的重要性。到1960年代以後，「人本」的意義不僅延續了以「人道」為主的社會主義觀念，而且增加了滿足人類生活需要的含意。人的生活需要不只是物質的，而且是精神的；不只是個體的，而且是社會的。

所以「人本」雖然只是一個形容詞，卻是有理想，有目標的，那就是創造適合於人類居住而且尊重人性的環境。與人文主義比較，要實際而切近生活得多；它是現代社會、民主制度下的產物。它所反抗的對象除了神與野獸之外，尤其是新時代的神祇與野獸：機器，與超人的組織。人本的建築是肯定人類尊嚴的產物。

很顯然，中國古代建築的人文性並不具備這樣的內涵，亦無相同的背景。在中國的文化中，並沒有對人與人性尊嚴特別重視，因而以人的福祉為主要對象加以研究的情形。嚴格的說起來，中國古代的建築，並沒有人的覺悟，因此就談不上為生活而設計的觀念，所以不能稱為人本的建築。

中國建築是以人為主的，是沒有理論的人本建築。簡單的說，中國文化在這方面一直保有其原始的、純樸的精神，把建築看成一種工具，一種象徵。它既不是藝術，也不是科學，所以沒有被念書人弄擰。它從來就是為生活而存在的。在歷史發展的過程中，象徵的成分越來越少，

生活的成分越來越多，那是因為中國文化自生硬的禮的時代逐漸進入活潑的現世主義時代的緣故。中國人從來沒有花腦筋在建築應如何如何上面，所以正史上除了討論禮制建築出現咬文嚼字的情形外，建築只如同空氣一樣自然的在我們身邊，任我們不加思索的享用。它是我們生活之當然。

在這裡人與建築的關係，既不是以人為度量基礎的來支配建築價值，也不是把建築當做完成人類目的的工具。它是交互影響而又互相尊重的。中國人從來沒有認真的要改造建築，造成式樣的改變，卻也不受建築傳統的過分約束，常適度的予以修改。因此中國建築幾千年來，就順著中國文化的漸變而漸變。它忠實的反映了中國人的過去；知識分子怎樣在世界上求心靈的安頓，統治階級怎樣展示其權力的象徵，殷商巨賈如何追求生活的逸樂，都能表現在簡單而幾近原始的建築空間架構上，真是世界建築上的奇蹟。由於中國的建築真正與人生結合在一起，幾乎不可分割，所以我認為比較適當的稱呼是「人生的建築」，以表示出與西方人文主義的建築、人本的建築，雖均以人為中心，有許多可以相通之處，在性質上是大不相同的。後文中當分別詳細討論。

我們要較有系統的了解中國文化與建築的關係，最簡單的辦法是把中國文化的特質有關於建築者，一一予以引述，並用建築為例來說明。對中國文化的特質有研究並加以分析的人很多，他們的意見大致是相同的，雖然對中國文化的未來也許持有相異的看法。為求提綱挈領，這裡並不打算詳細引用文化學者的看法，僅選其要者，用為討論的基礎，特別是與西方建築文化對比起來非常顯著的一些特質。

宗教情緒淡薄

梁漱溟先生說：「以我所見，宗教問題實為中西文化的分水嶺。」梁先生的說法相信是學術界所共識的。林語堂先生的一段話，簡單平易但把梁先生的這一觀念，予以引申，道出了中國文化對宗教的看法。他說：

中國人文主義者自信他們已會悟了人生的真正目的。從他們

的會悟觀之，人生之目的並非存於死亡以後的生命，因為像基督
所教訓的理想：人類為犧牲而生存這種思想是不可思議的；也不
存於佛理之涅槃，因為這種說法太玄妙了；也不存於事功的成
就，因為這種假定太虛誇了；也不存於為進步而前進的進程，因
為這種說法是無意義的。人生真正的目的存在於樂天知命以享受
樸素的生活，尤其是家庭生活與和諧的社會關係。

　　林先生的這段話是指知識分子說的，他稱之為「中國的人文主義
者」，自然不能應用在中國人的全面。但是這種思想雖然並不能完全滅
絕佛教，卻可逐漸把佛教的教義軟化，慢慢變成民間迷信的一部分，所
以到了明清，知識分子再也懶得去與佛教爭論了。這種思想也不能完全
消滅讀書人自己對功名利祿的追求，卻可把他們的銳氣磨掉，使他們很
容易在功名的追求中急流勇退；因為競爭是很激烈的。只有一點我不同
意林先生的看法，那就是「樂天知命」與「享受樸素」只是一種理想，
在中國傳統知識分子的生活實踐中是很少兌現的。

　　我為什麼要指出這一點呢？因為在我看來「樂天知命」與「享受樸
素」也是一種宗教。中國人相信的是肉體的與現世的人生，不相信任何
一種理想，對自己不做任何犧牲，所以孔夫子要說「五十而知天命」。
要到了衰老之年，覺得在功名富貴上沒有希望了，才開始樂天知命，才
享受樸素的；它並不是中國人固有的信仰。

　　中國人沒有宗教意識，對建築有什麼影響呢？

　　沒有宗教就沒有紀念性藝術。建築是一種紀念性藝術，與宗教息息
相關，失掉了這樣一種精神上的支柱，建築在文化上的象徵地位就不能
與西方相比了。

　　我們知道西方的建築史，幾乎等於宗教建築史，在西方的歷史上，
自埃及、古希臘，經過歐洲文化萌芽期到十九世紀，建築上的重要結構
幾乎完全是寺廟或教堂。在西方文化中，人的生活是不重要的，崇拜
神、榮耀神才重要。中世紀的石造大教堂到今天看，仍然是技術上的奇
蹟，常要歷百年以上，當地百姓數代的心血來完成，而百姓自己的住處
則為土牆之茅舍。這是一種怎樣的犧牲？西方的建築是文化力量集中的

表現，是他們文化精神之所繫。

如果回頭來看我國的建築史，可見宗教的功能居於次要地位。佛教東來以前我國是沒有宗教建築的，只有禮制建築。宗教建築最發達的時期，就是六朝以來至唐代末年，佛教最興盛的時期。這段文化，包括了我們引為自傲的大唐盛世，實在是受外國文化影響最重的時代，在精神上也是最具有國際性的時代。晚唐武宗滅佛之前，我國的建築確是以廟宇為主，今天遺留下來的少數宋前的建築，如五台山佛光寺大殿，表現出內在的宗教精神，為後代所不及。與建築有關的紀念性藝術：雕刻，大體上也興盛於這段時間。南北朝初年自域外傳來的石窟寺及佛像，經北魏、北齊、至隋唐而成熟漢化，到唐末也已衰微。宋元以後漸失去其蕭穆、莊嚴的寶相，淪為民相，失卻主要藝術之地位了。

中國文化的本質即使在宗教意識較強的時代亦持續成長著。六朝下產生山水畫與詩的時代，至唐、宋而大成。悠遊於「山水」的觀念反映了中國人對宇宙與人生的看法，所以嚴格說來，宋代以後，中國的特質才完全表達出來。

由於這樣的精神特質，中國的宗教建築始終沒有突出於人生之外，造成一種超世的形式與威嚴的氣勢。中國廟宇在規模上不但無法與皇帝的宮殿相比，甚至無法超過地方政府的衙門，或官員仕紳的宅第。不但在規模上如此，在建築的格局上，在外來的塔的地位自宋代消失之後，與居住建築也沒有事實上的分別。因此廟宇中除了香煙繚繞之外，與住宅實在同樣的親切。

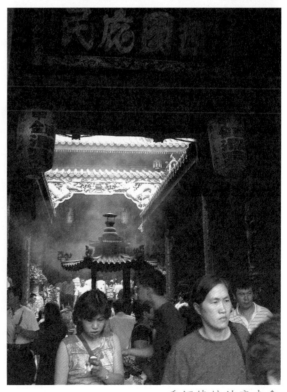

香煙繚繞的廟寺◆

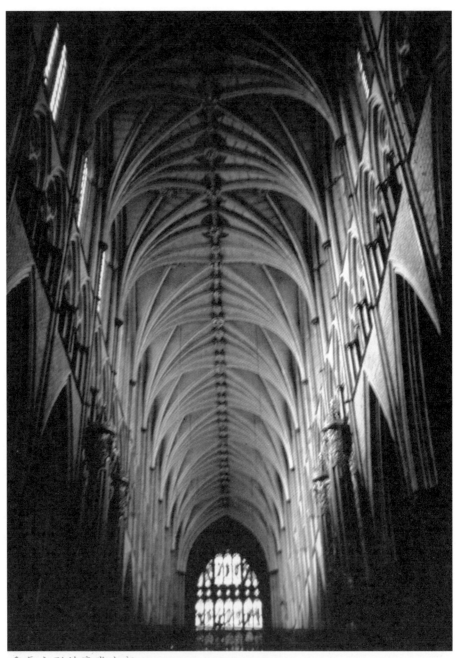

◆長方形的廳堂內部

我們一直沒有發展出一種森嚴而神秘的建築環境。

西方的廟宇最早也是自住宅形式發展出來的。廟宇形式成熟之後，雖經過古希臘、羅馬、中世紀的一千多年的變遷，甚至自異教改變為基督教，廟宇改變為教堂，其基本形式卻是一直向前發展的，那就是一個長方形的廳堂，自短處進入，入口與神龕的距離甚遠。建築的空間則陰暗而神秘。西方人在建築上竭盡心智就在於創造一種令人類望之彌高，感到自己卑微弱小的空間，以便虔誠的匍伏在上帝的面前。他們的教堂最早是坐西向東，後來是坐東向西，其目的在捕捉朝日與黃昏時刻的神秘感。而他們的住宅，隨著文明的演進，就自短向進入改為自長向進入的長方形，追求生活上的利便，與宗教建築分道揚鑣了。這一點與我國的宗教建築始終與住宅建築採用同一形式，確實反映了文化精神上的差異。

除了建築的形式與格局之外，宗教的精神反映在對時間的態度上。這一點就不限於宗教建築了。宗教之精神力量乃發生於關乎生死的生命價值觀上。由於人生中「生老病死」的自然現象，對人類的存在一直有一種無形的威脅。而人的行為又為無法控制的強烈慾念所支配。兩者加起來，就是悲劇的感受。生存在這樣的感受中的人類，不免時時為空虛與絕望所包圍，時時生蕭瑟淒涼的悲愁。西方的悲劇是這樣產生的，他們的文學與藝術也是這樣產生的。所以有人說，西人的藝術若不是神就是性，乃是在生死之際與愛慾之間找人生的意義。

這種宗教的特質在建築上表現出永恆感的追求。這就是紀念性。具體的說，紀念性是一種獻身，把自己的生命雕鑄到建築物上。那就是不計成本，不計歲月，用最堅固的材料，刻畫最細緻的紋樣，建造最牢固的殿堂，以期千秋萬世。歐洲的教堂常常要花幾代的時間，耗掉幾個世紀去完成。這座教堂不但是個人生命的投注，而且是整個家族數代生命的投注。注入生命的建築予人的感覺自然是超世的與悲壯的。

永恆的感覺在中國文化中是不存在的。我們不相信永恆，卻承認生命必然要消失。「寄蜉蝣於天地」，認識生命的短暫而接受這一事實，是一種智慧。生命是有涯的，時間是無涯的，永恆的追求是一種愚蠢。抱著這種態度，如何會把生命投注在無知無感的建築上呢！

中國人了解只有生命才能延續生命，所以我們重視後代的延續，注重家族的繁衍與興盛。建築只是一種生命中的工具，它並不足為人生永恆價值之所寄。它只是在此一時間、空間中，我們賴以遮風蔽雨，過一種和諧的社會生活，並滿足我們心靈需要的器具而已。在時間、空間改變後，這一切都不存在了。中國人了解變動不居的道理。

所以中國建築沒有嘗試使用石材。也沒有認真的使用磚為建築材料。事實上我國很早就發明了瓦。到漢代，製磚的技術甚至有空心磚的發明，毫無疑問的領先當時全世界的水準。在漢代，我們有相當成熟的磚拱技術，使用在墓室的建造上。在南北朝期間，石作技術大有進步，到隋代，石拱的技術已爐火純青，絕非當時的歐洲所可望其項背。然而中國人沒有用磚、石這種較耐久的材料使用在建築上，使我們今天幾乎無法看到古代建築的狀貌。

木材的壽命是短暫的，幾乎與人的壽命相當。因此建築的生命似乎應合於人生的悲歡離合。當人生立於成就的頂點的時候，建築就豐盛的成長，紅門綠瓦，千窗萬戶，呈現出一片欣欣向榮的氣象。當人生的氣運衰敗的時候，建築不會像西方的石屋，屹立無恙，漠然的注視著世態的轉變。它們是有生命的，自然就隨著主人衰敗了。建築是自然的一部

◆古老建築的傾圯

巴特農神廟◆

分,在一代之間可自極盛傾圮、腐爛,歸於塵土。板橋的林家大宅是很好的例子。

　　也沒有中國人認為應該耗費太多時間等待建築的完成。中國人認為「十年樹木,百年樹人」,對於建築,我們希望其立刻出現,表現得急燥而無耐心。因為它是我們享受生活的必需品,我們是迫不及待的。李梅樹教授在台北縣三峽祖師廟上用功二十餘年仍未完成,證明他是一位受西方教育的教育家,要為自已留下永恆的紀念。

　　對於中國人而言,一座古老建築的傾圮是天經地義的。舊的不去,新的不來,古老的建築如同一件破舊衣服一樣,並沒有保留的價值。老成凋謝,令人惋惜,然為勢所必然,不如以愉快的心情迎接新的一代。所以我們的文化是主張「除舊布新」「推陳出新」的。所以古老建築的保存對中國人而言,是陌生的觀念。

　　其次,宗教的精神亦反映在處事的態度上。

　　西方的宗教精神是一種犧牲的執著的精神。在處事的態度上則表現

得認真而一絲不苟。這種精神反映在建築上，是廟宇教堂建築的奇蹟。紀元前五世紀雅典的巴特農神廟，在建築上所下的精準的功夫，甚至達到了眼睛覺而不察的程度。各部分比例的配置除了達到極端和諧之外，甚至超過數學的精確性。其構造的一絲不苟，石刻線條的曲率，各石塊之間的無灰漿連接，各柱頭雕刻間的完全一致，即使今天的技術也不容易做到。所以本世紀初，法國建築大師柯比意曾以巴特農與汽車相提並論。巴特農是一個最好的例證，說明古希臘的人本文明有高度的悲劇性，因此蘊涵著宗教的種子，與我國方文明大不相同。

到了十三世紀的哥德時代，歐洲的基督教文明完全成熟。這時候的教堂建築的設計與建造，至今亦只能視為奇蹟。在技術上，完全的小型石塊刻削堆砌，建造成十數層樓房高的構造物，而能玲瓏剔透，與中國的象牙球雕一樣的精美絕倫，是結構學與手工藝的難以踰越的紀念碑。

這種投注生命的，表裡如一的執著精神，只有中國士人所樂道的「慎獨」的功夫可與相比。但是慎獨只是一種修身的觀念，並沒有具體的表現，是內省的。西方人把這種精神表現在建築物上。在上萬塊的石塊中，有任何一塊割切的形狀不準，或有所損傷、破裂，就會影響整座建築的外觀，及其安全。大家努力的目標，甚至數代相傳的神聖使命，依賴每一匠人認真負責，內外如一的處事態度，是十分明顯的。這是西方人工業化的精神基礎。

中國人並沒有這樣的精神。尤其在唐宋之後，我們的宗教不過是「舉頭三尺有神明」的觀念而已。俗世的宗教，以嚴格的定義來說不能成為一種宗教。國劇「奇冤報」的故事，可以清楚的看出中國人的神、鬼、人的關係。神不是一種抽象的力量，只是一個公正的人際關係的監護者而已，是非常實在的。

因此中國人敬神不必自精神上下功夫，要拿出事實來。要積陰功，以修來生下世，必須有具體事實。至於今世的禍福，最為民間所關心，我們的神，有求必應，但要物質的賄賂；香菸、紙錢，三牲供祭才成。像「奇冤報」中的張別古一樣，沒有錢得不到城隍爺的照顧，只有誠、信是不夠的。

神既然是可以賄賂的，神的殿堂只要在外表上富麗堂皇，使神祇感

到氣派十足就可以了，它只是一些很難伺候的大家長而已。至於建築本身的精神價值是不存在的。這是胡適之先生認為外國人才有精神文明的真義所在。建築的從業者們也有一些原則要遵循，建築的工匠也有認真工作的必要。但那都是基於工匠的傳統，代代相傳的建造技術的口訣；是方法，不是敬業的精神。所以早在宋代之前，我們就有了建築手冊式的著作，如已失傳的五代喻皓的《木經》。而北宋官方就產生了世上第一部建築技術著作：李誡的《營造法式》。嚴格說來，這部書不是科技著作，仍然是一種手冊：是經營累積與整理的結果。在失掉了精神的鼓舞與推動的時候，就產生技法的則例，使建築完全形式化，進而僵化。沒有口訣與手冊，連建築的安全都成問題了。即使在有口訣相傳的匠師，建築的構造工程品質並不甚高明，所以日本人伊東忠太到北平故宮研究時，感覺中國建築只能遠看，不能近觀。

近年在古蹟維護的浪潮中，國人談到古代的建築均不勝嚮往，甚至認係工程的奇蹟。這是錯誤的。我國的建築，在技術方面是服役於人生的，一直沒有為技藝而技藝的宗教精神，故除了發展出一套通用的結構系統之外，並沒有特別的建樹。邊遠地區如台灣，早期的建築技術十分粗糙，並欠堅固，是我在彰化、鹿港的古老建築的修復中所親身經驗到的情形。

家族至上的觀念

中國文化以家族為本是盡人皆知的事實。自家族的觀念發展了倫理的觀念，因此中國人的行為準則也是為了維持家族的明確、完整的秩序而設計出來的。所以梁漱溟先生把中國人的倫理看做西方宗教的代替系統，是大部分學者都同意的。林語堂先生甚至把中國的家族制度當作融和外族的法寶。所以重家族與輕宗教是一體的兩面，反映在建築上是互相補充的。

在最近的一篇論文中，杜正勝先生研究中國傳統的「家族與家庭」，以古代每戶人口與家庭組織成長為手段，可說是新的方法。他的結論是「學界一度流行中國是大家族的說法，並不正確。」這幾乎對我國家族的制度提出疑問了。杜先生的文章很令人欽佩，但文中只討論了

家庭，對後期的家族沒有涉及，所以他的結論不至於改變學者們的信念。如果以建築來解說就很清楚了。

比如台北板橋林家的大宅是家族的象徵。在初建成的時候，無疑表示林家是一個大家庭，所以這座宅子代表大家庭的集居方式。但經過若干年，家庭就分解了，宅子仍然是大家庭的格局，卻為很多小家庭所居住。如果以戶口登記的資料來看，並沒有反映林家大宅為一家庭的意義。因為這時候，這宅子已經是家族集居的空間了。到後來，家族繁衍，乃至外遷，其居住的意義低落，就成為一種象徵。所以以財產與生活為單元的家庭，與家族制度似乎並沒有太大的關係。家族集居是中國人的理想，它反映在具體的建築空間上。

家族主義反映在空間上的第一個特點是其內向性。

由於家族的本質是以族內的獨立與完整為最高原則，其空間的圖式是向心的，不希望受到外界的干擾，也不希望干擾他人。這種精神反映在家庭單位上，所以不論其家庭之規模大小，均有一院

◆麻豆林宅合院平面圖

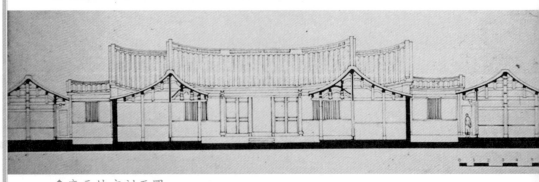

◆麻豆林宅剖面圖

牆，形成獨特的院落型居住建築形態。

　　事實上院落住宅是家族主義的象徵，並不限於我國。在古希臘時代，家庭為重要的社會組成單元，故有家火延續的傳統，為家族的象徵。所以受古典傳統影響的歐洲地中海一帶，一直傾向於院落住宅。院牆用以別內外，其重要的因素為婦女在家中的地位。婦女為傳宗接代的工具；為了維護家族系統的純淨，婦女的貞操被視為神聖不可侵犯的道德則律。為保持其德操，不准拋頭露面是家族社會共有的律則。至今中東地區仍然嚴格執行此一禁條。院牆的另一意義就是婦女的牢牆。

　　院落在我國住宅的特殊意義，乃家族為我國社會持續的，且僅有的社會組織單元。西方社會自古希臘開始，在家族之外即有更高的團體存在。在城邦時代，居民做為家族的一分子漸漸不及做為市民之職責為重要。演變至後世，家族的意義就被公共的組織所取代了。而在我國，以孝的道德為優先，即使政府的取才制度，亦視其對家庭責任之是否完美而定。故有「忠臣出於孝子之門」的古訓。必先齊家而後能治國的觀念一直是讀書人奉行的圭臬。

　　由於院落的形成，我國傳統士人在行為上更趨向於內省。所以正心、誠意的修養過程與安靜的院內空間構成不可分割的關係。反映在漢代的畫象磚上的住宅空間，已可看出院落即天地的生活觀念。主人端坐於正屋的中央，面對院落，表現出心靈的與世俗的活動集中於院落的形態。這一點就不是西方院落所能兼具的特點了。

　　西方的院落，不論為早期的住宅院落，或後期因都市空間狹隘而形成的院落，其共同特點乃院落為一種功能的存在。其功能之一為前述之男女之防。後期之功能顯為一內部的開敞空間，有多種用途。舉其要者，如採光、通風。文藝復興時代，大宅中多有庭院，四周繞之迴廊，以供交際活動之用，為求較愉快且具私密性之生活空間，亦近乎交通廣場之作用。至後代，院落幾完全為光井之性質。大體上，四週空間之安排，沒有明顯的向心性。大部分院落因襲古希臘的原則，甚至沒有幾何上的完整性，建築物通常偏居一隅，院落只是剩餘的空地，用院牆圍繞而已。

　　我國傳統的住宅則顯然以院落為主。院落不但方正，而且鋪砌整

◆台南傳統的住宅院落

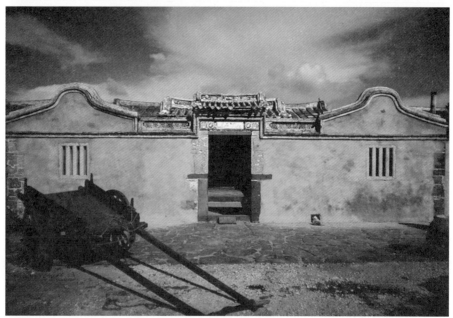

◆澎湖三合院

齊，通常較室內為低。其四周之建築均面向此一空間。在居住建築中，這院落通常不會超過五間之寬度，如果房間之需要量大，則寧建第二院落，以保持空間之向心性與適與居住的人間尺度。不但如此，建築大多進深為一間，以便使所有空間均與院落相連結。說中國人面對院落，求生命之安頓，並不為過。在我國，不論在城市或鄉村，其景觀多為連續的圍牆，及院牆之間所形成之巷弄。我國的聚落為一些內向的家族集居單元的結合，在這些單元之外，公共活動的空間非常缺乏。

家族制度影響於建築的第二個特點是秩序性。

由於我國家族特別重視倫理觀念，這種秩序性就是禮教的具體反映，是世界任何其他民族所不具備的。倫理的秩序是什麼？是尊卑、長幼之序。世界的文明國家中，只有中國人把社會的秩序具體的用空間表達出來。為什麼中國建築會保留了原始民族的象徵性呢？也許中國民族是率直而樸實的，喜歡直接為空間訂定「名分」。也許中國是愛好傳統的民族，一直不肯放棄古代所留下來的制度，卻把原始的禮法予以神聖化。總之，我國的建築並沒有在根本上自原始的象徵中蛻變出來，而只是披上了層層的文明的外衣，使象徵更加鮮明而突出。

中國建築講究主從分明。主房位於院落的中央部分，特別高大或富麗。次要的建築分列於兩旁，如同帝王上朝，群臣列班一樣，左上右下。主房的後面則另成院落，為主人長輩的居室，房屋雖然高大，其外觀卻不突出，表示輩分雖高，卻非一家之主的意思。在非常大的邸宅中，常有甚多之院落連結而成，然而自每一院落單元的位置與規模，即可看出主屋之所在，推斷家庭之各成員應該居住之位置。我國古代之大家庭，妻妾、子女眾多，建築與位分之關係表明了各人在家族中之地位。

如果以歐洲宅第比較，更可看出象徵性建築綱舉目張的特點。歐洲中世紀的宅第大多為堡壘，造形奇特突出，然而建築的外觀卻無法反映內容主從的關係。至文藝復興，宮室建築走向整齊之秩序與均衡對稱，漸與我國建築有相近之處，但仍然無法自外觀看出帝王居室之所在。凡爾賽宮，建築規模龐大，除教堂因屋頂仍有中世紀彩色易於辨別外，其餘則為千百個相連之房間所形成之迷魂陣而已。十八世紀以後的英國邸

◆歐洲宅第堡壘

宅，採取對稱之配置，亦有明顯之兩廂，但細查其內部功能，與外形竟不相關，顯然為純形式之設計，與我國內、外一致的象徵性建築在精神上是南轅北轍的。

這種以倫理名分決定的秩序，使中國傳統建築成為維護禮法的工具，在兩千年間未能發生顯著的改變。近來雖有學者研究家庭組織的演變，或婦女地位的浮沉，但各代社會的事實並沒有影響家族的理想，因此建築組織的秩序雖愈近後代，要求愈為嚴格，在基本精神上卻是一脈相承的。我國文化史上沒有革命性的改變，所以建築也沒有西洋史上樣式的改變。同時，在建築上的創造力也受到禮法的限制，沒有得到開展，直到明代以後，這種創造力找到了一個漏罅，那就是園林藝術。因此在後期的中國建築裡出現了住宅與園林並存的雙重性格，恰恰與後期的讀書人兼有儒家與老莊的信仰一樣。然而園林究非建築之主體，中國儒家的倫理觀始終是國人居住環境秩序的最高原則。

家族主義在建築上的另一個決定性特色是生物性。

生物性在這裡所指的是家族有機的多變的本質。家族要生殖綿延的，自純生物的觀念看，一個家族的成員大多因繁衍而增加；但亦可能因缺少兒女（或無兒子）而衰微。家族的成長與衰微都直接影響建築的存廢。這一點是必須加以解說的。

一座建築的建立，通常表示該家族在某時期發展成功之規模。這是中外社會共同一致的。外國雖亦有家族觀念，甚至亦有家譜以連繫並追溯先代祖先的功業，但卻不視家族為一有機體，所以大多採長子繼承制。這種制度使祖先的基業可以穩固的傳流到後代，但卻也限制了家族核心的規模，以守成為已足。我國是採取諸子均分的繼承制度，在觀念上，我們肯定了子孫繁衍權利均等的價值，但卻容易喪失家族核心的持久性。

建築是靜態的容器，它既適當的容納了某一階段的規模，很不容易適應有機性的變動。所以在西方國家，祖先的建築永遠成為家族的象徵，且可保持數百年不墜。而在我國，一個宅第的壽命常是十分短促的。家族在變動中，為適應自然的成長或衰亡，建築就如同蛻殼一樣的被遺棄，或被掙脫了。當一個成功的家主開始造宅時，必然已近晚年。

台北板橋林家大宅◆

他為他的家庭策劃興建滿意的住所後大多不出二十年就離世而去。由於沒有長子繼承制，他去世後，必然出現多家長的局面，除非諸子之中有表現特出，在事業上有顯著成功者外，家族勢必分裂為若干小家庭，雖然在家族的事務上仍可聽從女性長輩或遠房族長的約束。建築的規模原是與當年的財富相配的，分家以後，各家的財富減縮，家庭開始沒落，建築的規模已不相稱，建築體的受到忽視或破壞乃為必然之事。這就是台灣傳統的大宅多為後代分戶持有，而聽任其傾圮之故。這些大戶建築已到了被遺棄的生物脫殼的階段了。

家族的有機變動，亦可自社會的角度看。中國自古以來就是社會流動比較大的民族。布衣卿相一直傳為美談，而且為社會各階層所崇信。這情形在宋代以後是有相當的正確性的。在有機的觀念下，下層的民眾通過自己的努力與政府的考試制度，可以得到權力，享有高位；上層的社會亦可能因怠惰疏忽，或違反政府的規章，而失去權力，回到農民的行列。建築是家族的象徵，如果家族的生命變動不居，建築是沒法做彈性的適應的。所以建築本身就具有生物性，隨家族的浮沉而存廢了。

傳統的家庭都希望自己的兒子中有能出人頭地的角色，尤其在政府中出任要職。由於政府的職務是制度中的一部分，出任職務可以得到皇家在象徵上的特許，而且可以為祖先爭取封號，所以若有此機會，必然要建房舍。國人在對後輩的期許向有「光大門楣」之說，足可證明建築的象徵是視家族的興衰而變動的。而當一個家族因成功的一代而新建住宅時，又可預期後日的衰微了。所以自古以來的詩人墨客無不發滄海桑田、人生若寄之嘆。

我國傳統在生物性的家族觀念中，承認了興久必衰，衰後有生的道理，一方面寄厚望於子孫，同時信奉命運之說，所謂「盡人事而聽天命」。這一點與宗教信仰之淡漠，因此缺乏永恆感的追求，原是一體之兩面。在建築上，我國人亦認係一代之事業，所以並不介意其壽命之短促。建築是隨同家族與人生起伏而興衰的，而永恆的生命只有子孫繁衍有成。因此家譜十分重要，建築不過是過眼煙雲、紅樓一夢而已。

純自技術的層面看，中國傳統建築也是有其生物性的。我國的住宅，隨著家庭的興衰，可以伸展與收縮，並不影響建築的存在。由於倫

理的制度是普遍的，是各家族所共同遵奉的，所以住宅轉手，只要略加剪裁就可適用。自這一觀點看，我國建築雖無永恆的定向，卻有永恆的事實；它是可以演化的。每一座住宅，每一處園林，都有它自己的歷史，成為地方發展、演變的證物。

試以江南的名園為例。大多的名園自宋代即已存在，並傳之史冊。其間不知見證了多少家族的興衰離合，而轉入名家之手，必予修護、增添、修改，使之再現盛況。歷經數百年，名園依然，其建築卻經一再蛻變，不復當年狀貌。其變化本身就是一首史詩。若干園林，見於抗日戰爭期間撰寫的《江南園林志》中的實測圖樣，與見於近年出版的《蘇州古典園林》中者，即有顯著的改變，其間不過短短的三十幾年而已。

對於一般民眾的住宅，其有機性更為顯著。由於建築為單元之組合，其最小之系統為三間住屋，組合為三合院，形成最小集居環境，其成長過程，常常是單元之增加，或院落之增加。對於發跡的鼎食之家，可以不必拆除祖上的老屋，逕於鄰近增建更富麗堂皇的院落單元。這種情形可以板橋林家花園的發展為證。台灣鄉間之住宅，當成長時，核心部分可以保持不變，而增建多層之護龍，以代替大陸式的院落。當其衰微，可以逐漸放棄院落單元，收縮到開始時之規模，仍能保持家庭組織的基本形態。

現世主義的生活

現世主義與宗教精神的缺乏是一體的兩面。因為沒有宗教的信仰，其生命的主體就要在現實世界中找安頓。我國自先秦時代就否定了宗教，因此以今生今世為生命修為的目標，已經是儒家教導的人生原則。人的存在是為人群而存在，為家族而存在，聖哲的教訓，四維與八德，不過是把人的生命的意識落實到群體的價值上，以免流於原始的獸性氾濫而已。我國用道德、藝術來代替宗教的功能，確實是有必要的。

以西方文化的發展看，是自混沌的原始的神話時代，進步到系統分明的、有行為約束力的宗教時代，然後才邁進以人群關係為主並尊重人的人文時代。根據梁漱溟的說法，中國文化沒有經過第二階段，就直接進入人文時代了，所以他認為中國文化是早熟的。中國之所以沒有科

學，也是因為過分文化早熟之故。他的說法是非常正確的。

　　若完全依照儒家的教訓，則雖無宗教，人的行為仍然受到宗教性的約束，現世主義的條件尚不算完備。人性被困在神的意志之中固然得不到發展，受嚴密的人群關係的約束，同樣得不到伸展。所以我國傳統社會雖沒有宗教精神，仍然有歐洲中世紀那種保守與落伍的特質。所以五四運動時代的知識分子才有打破禮教社會的號召。

　　然而中國傳統文化絕不是歐洲的中古文化，就因為我們兩千來在禮制的嚴密外表的下面，保存了人性的活力，而且很肯定的承認了人性的存在。先秦賢哲以討論人性為最熱烈的話題，可為明證。他們對於人性雖然有很高的期望，定有很高的標準，但他們卻也承認人性的弱點，同意「食、色性也」。他們不但同意，而且不覺得物欲是不道德的。只是其取得滿足的方式，不可破壞社會的規範而已。他們也了解世上沒有完美的人，犯錯乃不能避免，因此主張恕道，以便推己及人，容忍錯誤，體諒弱點。由於聖賢們這種非常切近人性的教訓，雖然社會的制度是嚴密的，卻也是鬆弛的，有時候簡直是縱容的。我們沒有「異端裁判」之類的嚴厲的行為以約束思想行為。所以中國的人性就在這種外方內圓的情形下發揚出來了。

　　這種現世主義的態度，到了後世，就發展為中國人的民族性，使中國人成為世上最懂得生活的民族。林語堂可能是現代作家中最能領略中國文化現世精神的，他把中國人「圓熟」的生活態度觀察入微的表現出來。使我們體會到，現世主義就是一種生活上的自然主義。我們簡直可說，這就是中國人的宗教。

　　我們確實把自然的生活宗教化。老莊的思想是促成中國人現世主義觀念與自然主義精神的根源，然發展到後世，就被宗教化為道教。自哲學的層面看，道家宗教化是一種墮落，但自生活層面看，乃把思想家的高超的理論，落實到一般大眾可以了解，可以實踐的程度。流於迷信是不可避免的；而迷信之特色正是處處以追求現世的生活幸福為依歸，並不寄望於來世的。現世主義表現在中國人的性格上，有三點特點，表現在建築上，在此可以陰陽兩儀的圖象來說明。這個圖為世界公認是中國文化的獨特表徵。看這個圖，可以感到其對立性；因為它是由黑、白兩

陰陽兩儀圖象◆

種性質相反的要素所組成。然而在承認其對立性的同時，又不得不承認其交融性，因為黑、白兩端都沒有單獨存在的意義，兩個對立的因素是相輔相成的，缺一不可的關係。覺察到這一點，立刻就覺悟兩極璧合乃形成為一體，是具有整體性的。這兩極各代表意思呢？在這裡，我把它看作人性陽剛的道德的一面與陰柔的自然的一面的對立與交融。

這種內在對立的人生對建築有什麼影響呢？

那就是在生活環境上，代表社會秩序的一面與代表自我的一面並立存在。只有中國人，在正式的人際關係中，表現了極端的節制，而在非正式的生活中，表現了極端的放縱，兩者可以同時被社會所稱賞。知識分子狎妓也被視為韻事，乃風流儒雅的表現，為大眾所讚羨。林語堂先生曾說，中國人都兼修儒、道。能做官就是儒者，不能做官就是道者。其實在日常生活中，中國的知識分子每天都經歷幾次精神狀態的轉換。在父母、子女面前是儒者，在妻妾近朋之間又是道者；在前廳之行為是儒者，在後院之行為則是道者了。要妥當的安排這種生活的對立性，建築空間負擔著重要的責任。

所以外國人沒法了解中國的居住環境，何以缺乏統一性。統一（Unity）是西方藝術觀念中的最高原則。一件藝術品必須有某一種精神貫徹其中，才能呈現最高的和諧。在我國空間設計中，則經常出現矛盾。其實矛盾是不存在的，只是正式的生活空間與非正式的生活空間的並存而已。

以庭園空間為例。在西方覺悟到戶外空間是文藝復興以後的事。當他們把生活推展到戶外去的時候，他們的設想是戶內空間的延伸。那時候，上層社會的理想乃基於古典的文雅與秩序，故建築的內部是有嚴格的幾何架構的。把這種精神伸展到戶外，自然的創造了西方的幾何式庭

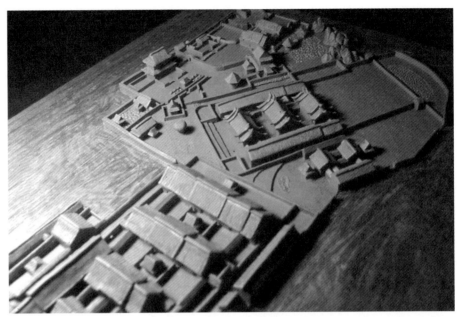

◆住宅與庭園

園。因此戶內、戶外是有其統一性的。國人不了解西方庭園,所以常作尖酸的批評,是不厚道的。

　　也許有人說,西方自18世紀受中國文化的影響,產生了英國式的自然庭園,這種庭園豈不是不能統一於西方建築嗎?不錯,但中國的學者多半不能了解自然庭園產生在英國,乃自英國本身的文化土壤裡生長出來的。英國是重鄉野的文化,自然庭園的產生乃視為鄉野的延長,並不是建築戶內空間的延長;所以其規模甚大,甚至可供馳騁。只是建築的背景,而不是建築的一部分。與宮廷建築連結的庭園,還是採幾何形的。

　　到了現代,西方建築產生有機主義思想,落實到個人生活的建築環境。如萊特(Framk L. Wright)的作品,要回歸自然。然而他的自然是大自然,人造庭園的意味降低到最低點,而建築完全從屬於自然,秩序的觀念卻被抹殺了。這也是統一,是統一於自然而已。與文藝復興的觀念針鋒相對,骨子裡卻完全是西方的。有人把這種發展連上中國建築精神是完全不妥當的。

　　中國建築的精神是生活的,不重視理論,因此也不被視為藝術。它

直接反映了我們生活兩面性的性格。我們的居住理想中包括了「後花園」。這裡不需要均衡、對稱，禮典、規條，而表現出任何文化所沒有的任性的特質。沈三白在《浮生六記》中所描述的生活及其環境，實即明清士人的理想。中國人的後花園雖然是自然式庭園，這「自然」的定義並不是鄉野的自然，而是以自然為幌子表達了心靈不受約束的狀態。明清的庭園與纏足的女人一樣，代表一種刻意的生活的放縱與綺想。《紅樓夢》中的大觀園與發生其中的故事可以充分說明這一點。在這裡，甚至風水的原則都可以不要考慮，「天文地理」都暫時停止作用。

　　台北縣板橋的林家花園就是這樣一個充滿遐想的所在。其中的亭子極少為方型，盡了出奇之能事。在迴廊路線上，出現人造的洞穴、山巖等。也有樹屋之類的怪異建築。花園並不是中國園林之正統，但卻代表中國園林發展之末流中所特別著重的幻想成分。林家花園是一座花園，同時也近乎兒童樂園。在當時，這是成年人的樂園，與三落、五落大厝的嚴肅、工整成為顯然的對比。

　　這種內在的對立如何融合在一起呢？

　　說起來，又是中國文化的一大特色。中國人的生活中充滿了天然的矛盾而不以為怪，因此有一種不易度量的包容性。中國對文化的吸納力

台北板橋林家花園的人造洞穴◆

事實上是這樣產生的。沒有單一的理想，沒有內、外一致的宗教性壓力，就自然展布出雍容大度的氣象。外國歷史上產生殘酷的宗教戰爭，對我們而言是不能理解的。我們的文化早就可以容納各種宗教。我國歷史上「滅佛」，大多因為宗教已形成國家的經濟與社會負擔，甚至向皇權挑戰，因此政府不得不採取之行動。事實上我們是澈底的泛宗教的民族。在這裡，不但每一種宗教都可以發展、生存，而且每一個中國人都有同時接納各種宗教的度量。對宗教一視同仁，而且同樣尊重或相信，確實是不可思議的一種融合。我們從來不發明新宗教，而接受所有的宗教。

對知識分子而言，儒、佛、道三家實在不易自生活中分開。到後期，思想也混融在一起。讀書人都是孔門的信徒，然而對佛經道藏無不下一點功夫。至於一般世人，則無教不信、無神不拜，分不清何為佛何為道。「有奶就是娘」的現世作風表達在宗教上，就是「有靈就是神」。佛教衰微後的宗教，事實上是泛神教，合高級宗教與原始拜物教於一體，使初來中國的歐洲學者不能不驚訝這樣一個古老的文明，居然保有原始的神秘氣氛。

宗教既然混雜不分，宗教的建築自無各具特色的道理。甚至外來的宗教，如回教與基督教，一直無法完全融於中國人的生活與建築中，不是中國文化有排斥性，而是外來宗教的本身太缺乏彈性，不肯融和。回教的禮節，與基督教禮拜應該也可以容納在中國建築之中，但前者需要一個雙軸對稱的空間，後者需要一個縱向進深的空間，他們不肯放棄。所以上二宗教，尤其是回教，在我國亦發展了獨特的建築，是一種回教空間外罩以中國外衣的建築。在精神上，不屬於中國文化。而完全經過吸收的佛教的建築，與儒、道並列，尤其到後代，幾乎完全是一致的。不但在建築上無法識別，甚至一廟之中同時奉祀三種神祇也是很普通的。台南市屬於潮州的三山國王廟兼奉三山國王、媽祖、韓愈，是一個例子。其他例子是不勝枚舉的。試想民間把嚴肅的宗教或人間的賢哲與送子觀音等同樣看待，同樣禮拜，其生活價值的混融性就可想而知了。

由於這種包容的態度，中國人發展出一種具有高度流動性的、雅俗共賞的文化。根據我初步的了解，這種文化成熟的時代約在明朝中葉以

後。戲曲與通俗小說是這種文化產生的媒體，旁及於繪畫、陶瓷、園藝。崇尚雅樂、律詩的貴族時代從此不再見了。

自通俗小說上表現出來的雅俗交融的特色，可用一例來說明。中國人分不出愛情與情欲的區別。一般說來，愛情是情欲的昇華，是文雅的、貴族的。但以《西廂記》為代表的中國人的愛情觀，只是達到滿足情欲的目的之前，感覺銳敏，因此使迫不及待之情緒發而為感傷之情而已。可以稱之為人類的思春現象，這與西方浪漫主義的偉大的愛情觀，甚至可為愛情犧牲，且有「柏拉圖愛情」之說的文化背景是完全不同的。中國人的愛情是一種素樸的愛情，可以稱之為調情。這種愛情與世俗的觀念可以完全溝通。素樸的愛情就是上床之前的愛撫，其目的在激起情欲。文人雅士所用的方法比較高貴、曲折，凡夫走卒之方法則嫌直率、粗鄙。由於其理念相通，雅俗之間是可以互通的。西廂記所描寫的就是男、女主角到達肉體關係之前的複雜過程。當此關係完成時，戲劇就要落幕了。至於男主角達到了滿足情欲的目的，然後就棄之不顧的事實，對中國人而言是很自然的事，不值得我們進一步追究。

這種落實於通俗小說上的文明，表現在建築上，就是理想與事實的混淆。在生活的建築上，追求夢境，信賴幻覺。自上層社會看，庭園建築成為夢境的具體化。自明末以來，園林設計家輩出，計成、李漁之輩甚至留下著作。然而貫穿理論與實務的精神，就是幻覺的創造。這是徹頭徹尾的現世精神。生活是現世的，揉合了高雅的風貌與肉慾的享樂；同時認定了物欲的人生是夢幻的人生。清風明月，還要美人在座才成。這是精神與物質合一的人生。

對於上流社會的知識分子，建築並不存在。建築是一座布景而已，它的目的在激發想像力。為了達到此目的，建築成為一個架子，上面布滿了對聯式的詩句，及供清賞的書畫。當需要建築的時候，其外表也要述說主人如夢般輕靈的胸懷。

在一般大眾的層面，由戲曲與通俗小說所構成的文化，為建築披上了一層雅俗共賞的外衣。連統治者也強調「與民同樂」，對民俗積極的接納、鼓勵。士人所努力爭取的官家地位，本身即被民間的渲染所俗化。民俗構成全國一致的裝飾藝術的根基。龍鳳的壯麗，花鳥的艷麗，

◆傳統建築上的裝飾

通俗歷史故事的纖麗，裝點了生活中的器具、衣物、乃至建築。甚至專屬於士人的山水畫與水墨筆法也落入民藝家之手中，與手工藝混為一體。菩薩的形象混合了仙人、仕女的飄逸清麗，在民藝家之手中，可同樣納入裝飾的系統之中。

這一些綜合而為一種奇特的濃艷的建築環境。由於建築的裝飾是富有階級所專享的藝術，也是由讀書人所主持的寺廟或公共建築所不可或缺的藝術，價值受到普遍的肯定是無疑的。

如果就生活的本質來看，西方十八世紀的洛可可時代的貴族生活似乎很接近中國的傳統。瓷器可以做為東西文化表現在生活上的共有媒體，也說明西方生活觀念受中國影響的事實。除了表達俗世生活的瓷器上的浮世畫之外，一切裝飾藝術均指明了當時雅俗共賞的宮庭藝術的特色。連帶的，學院藝術也感受了浮世的影響，降低了超然的風格。這就是所謂世紀末的風格。

但是洛可可時代缺乏像中國文化中的一體兩面的本質，所以在西方文明中無法持久。不瞬間，理想主義的風暴為歐洲帶來了民主革命的運

動。因此，洛可可的繁縟與鋪張，成為科學與民主的溫床。而在中國，社會的骨架一直是嚴肅的，富於秩序的，社會的表面卻極盡繁俗，兩者融為一體，沒有理想主義茁生的土壤，所以就沒有革命。歐洲自十八世紀以後，在建築界、藝術界一再出現反省的浪潮，直到十九世紀中葉以後，改變了建築的風貌，出現了現代建築的雛型，至二十世紀初而正式成熟。在中國，則要等待西化的浪潮

西方建築上的瓷器◆

到來，才認真的面對現代環境的挑戰了。

　　為結束本講，我斗膽把林語堂先生《吾國吾民》中，談論生活藝術部分的「小引」中的部分文字，予以「斷章取義」引用在後面。

　　　文化也者，蓋為閒暇之產物，而中國人固富有三千年長期之閒暇以發展其文化。他們固饒有閒暇時間以清坐而喝香茗，悄然冷眼的觀察人生；茶坊雅座，便是縱談天地古今之所，捧著一把茶壺，他們把人生煎熬到最本質的精髓。他們還有很多時間來談論列親列宗，深思熟慮前代俊彥的功業，批評他們的文藝體裁和生活風度之變遷，參照歷史的因果，藉期理解當代人生底意義。

◆中國人喜好享受酒香茶熱，香爐爐煙裊裊之趣

　　每當酒香茶熱，爐煙裊裊，激水潺潺，則中國人的心頭，將感到莫名的欣悅；而每間隔五百年或當習俗變遷，他們的創造天才將倍感活躍，常有一種新的發明，民族的生命乃復繼續蠕動而前進。他們常懸擬所謂永生不滅的幻想，只當它是永遠不可知，永遠是揣測的一個啞謎。卻不妨半真半假，出以遊戲三昧的精神，信口閒談閒聊。

　　他們有時覺得世間一切可知的智慧都給自己的祖宗發掘窮盡了，人類哲理的最後一字已經道出。職是之故，他們終生營營，著重於謀生存，迷於謀改進。他們耐著無窮痛苦，熬著倦眼欲睡的清宵，所為者，乃專以替自私的庭園花草設計，或則精研烹調魚翅之法，五味既調，乃以特別風味而咀嚼之。如是，他們在生活藝術之宮既已升堂入室，而藝術與人生合而為一。他們終能戴上中國文化的皇晃，這是一切人類智慧的終點。

也許有人認為林語堂對中國文化的解釋乃出於諷譏。但是他觀察入微，所諷譏者，也正是肯定的一面。他的這段文字（經我簡刪過），所描述的「他」，實在並非專指有閒階級而言；他所說的閒暇，也並非專指讀書人的閒暇，乃指出了中國人普遍的理想。即使是勞力者，在痛苦的工作之後，也要來上一杯老人茶。鄉野粗人也可於樹下石凳、廟門石礎上，捧茶閒聊。而他的精義實在於「藝術與人生合而為一」的觀念。

　　只有在人生的大觀念下，才能了解中國建築的真義。建築是中國人生忠實的奴婢，也是一面雪亮的鏡子。它自己的存在是浮動而虛空的。我們千萬不能以外國的理論來權衡它。對於中國建築，要在人生中去體會，談其藝術性，雖亦可言之成理，卻是枝微末節了。

第二講
自建築看文化

在上講中，我們簡要的說明了中國文化精神影響下的中國建築，也就是以中國文化為綱領，對中國建築的一些內涵加以解釋。其間的關係有些是具有積極的正面作用的，有些是消極的，具有約制作用的。我們希望通過文化的架構去了解中國建築隱藏的意義。為了把觀念說明白，有時候我們不得不把外國的例子，尤其是歐洲的傳統，拿來作為比對。

然而相信讀者仍覺意猶未盡；有些讀者不免覺得所談太過迂闊，不落實際。原因是：文化為一相當疏朗的架構，建築雖然十分接近生活，與文化密不可分，但其本身則為形而下的「器」，在討論中很難自上而下，一體貫通。我曾試著那樣寫過，但行文有牽強之感，似有意羅織，因此我決定專寫一講，採取自下而上的方法，從實際的建築，透視中國文化。我希望通過上下兩向交織的方法，可以把被遺漏的重要觀念彌補起來，使讀者對我的看法有更明確的了解。

在本講中，不可避免的，有些內容會與上講相近似。但近似而不重疊，是因為兩講有互補的關係。讀這兩講應該互相參照。事實上，兩者合起來，才是我要討論的全部內容。質言之，在上講，我是用文化架構談建築，這一講，我要用建築的架構談文化。

事實上用建築的空間、造形、結構等為綱要來談中國文化是我常常

使用的方法。近年來我應邀談論傳統建築大多是這種方式，發現聽眾比較容易接受。自另一方面看，中國文化的著作家，討論到細節，以各種藝術形式來印證他們對中國文化的解釋的時候，常常予人以「隔行如隔山」的感覺。這種情形尤其發生在建築上。我國的讀書人對於字畫是本行，對戲劇是觀眾，對建築是外行。所以我寫這一講，多少也有補充他們著作之不足的意思。

同時在一般中國建築著作中，常提到建築的特色。本講的內容大體上也是一種特徵性的討論，只是在文化的背景中討論而已。所以說本講為建築史各部分分論的一個帽子亦未嘗不可。

建築的空間

通常建築上所謂「空間」是平面或立體空間而言。我國的建築沒有多少立體性，所以本節的討論提到空間，乃指平面空間而言。也就是一般所說的格局。

若從中國建築的平面看，反映出我國文化的獨特性，非常明顯，因為空間就是生活的容積，空間的格局就是對生活的具體說明。如果要用兩個詞來形容 中國人的生活空間，大概可以單純與圓熟概括之。

我國是一個古老的文明。當其始，生活簡單，空間的需求有限。日出而作，日入而息，居住空間只是一個巢而已。一切古老文明的建築始源莫不如此。但是當文明漸漸發達，生活的要求增多，人際的關係複雜，建築的空間自然會跟著複雜起來。然而這一發展的歷程，沒有出現在我國，乃形成我國建築文化的一大特色。

自簡單到複雜的發展，在近東與古希臘一帶文明中看得非常清楚。居住空間始於單室的細胞，採圓形或長方形，然後經過近千年的發展，形成房屋的雛型，即多間的長方形空間，反映了早期的家庭組織與生活方式。在古希臘，這種發展成熟的生活細胞稱為馬加廊（Megaron）。文明繼續進步，建築的空間複雜化益為強烈，對於建築史陌生的人，看到一張古希臘建築的平面圖，已經無法想像其生活的內容。雖然馬加廊的形成仍隱約存在。

西方人對龐大的建築的觀念，幾乎就是複雜的建築。十九世紀末英

克里地文明的遺址◆

國人發現了克里地島文明的遺址，其中紀元前一千多年前的米諾王宮，數不清的房間交結在一起，我們所能指出來的不過是具有宗教儀典性的部分。整座王宮就是一個迷魂陣。據說迷陣的英文字是 labyrinth，就是從希臘神話中描寫這座宮殿而造成的。

這就是建築空間的複雜之最了。但西方人追求複雜的觀念並沒有改變。我們自紀元八世紀的黑暗時代，下推到十五世紀以後的文藝復興，看歐洲人的建築空間的發展，其步驟如出一轍。自單房的細胞民房出現之後，城裡的空間衍生出多房間的住室，就是今天西方住宅的母體。至於達官貴族，由於生活上的需要與儀禮上的鋪張，其建築空間堆積之甚，今人能了解的不多。

西方貴族的住處，自中古末期的堡壘型宮殿，到凡爾賽宮的苑囿式宮殿，其平面無不繁複，予人以迷陣之感。即使是西方的觀光客對於凡爾賽宮無數串連的房間也感到迷惑。這種傳統到了近代，就是西方新建築中所倡導的功能主義。

中國的建築自「生活細胞」發展成熟以來，就再也沒有向前進展。所以至少自秦漢以來，我們的建築在空間上就沒有「進步」了。自表面

◆北台灣三間房子

上看來，因為一直保存了上古的生活空間形式，也就是比較接近原始時代，所以空間的觀念是很單純的。我國兩千多年來，漢族的生活空間就是以「三間房子」為基本單元的。比較有規模的住宅的空間，乃是這種基本單元的重覆與組合。在觀念上，確實與原始民族的聚落組織有相通之處。

然而我國建築中的單純卻不是原始。乃是我國文化中特有的智慧所造成的。物之原始代表兩種意義，一為初生時形式上之粗陋，生澀；一為創發時之生命的凝聚，所以原始並不一定表示落後。西方近代的哲學家胡塞爾在思維方法中強調追溯原始狀態的重要。建築大師路易士康亦呼籲對建築精神的了解要追溯原始。這些思想家提倡追溯的意義，不過是因為文明的累積過甚，外物出現在我們的感官中，逐漸已無法呈現出其內在的意義，因而使我們的靈智掌控不到其真義所在。這個觀念說起來好像很複雜，其實略加反省就可以明白的。

在晚宴中出現的貴婦人，衣著華美，又珠光寶氣，婀娜多姿，然而無人注意及於她的衣物存在的意義；只有她自己知道她的打扮雖入時，

卻不能寒暖適度，行動自如。我們參加外國的宴會，常常感受到外國近三百年來發展出的飲食禮儀的壓迫。但見杯盤、刀叉之盛而不見食物；但見優雅的談吐與舉止，卻食而無味。這種衣、食的文明之累隨處可見。做一個現代的智者，不能不透視文明的層層外衣，看到原始初創的狀貌。

在觀念上透視原始，並不表示一定要茹毛飲血。我們要保留其原創性的部分，使觀念出現時都帶有生命活力，但並不表示把原始時的粗陋生澀也保留下來。在西方文明中，他們不能了解這兩種性質可以分開的道理。他們以為要原始就要粗野；要單純就要幼稚。因此為了脫離原始與單純的狀態，走上分解與複雜的路線。為了要避免粗野，把吃的行為自各種角度予以分解。吃不同的食物使用不同的用具，只是因為魚與牛肉的硬度與韌度不同。吃不同的酒使用不同的杯子，是因為各種酒的濃度與氣味不同。推演到極處，西方文明人的生活就在形式與工具中打轉，忘掉生活本身了。

但中國就要把兩種性質分開。我們要保存其精要，拋去其糟粕；把原始的狀貌加以文明之琢磨，使之更加明亮，更加突出。我們的吃是世界上有名的，也是最文明的，卻不受文明之累。在原始的吃中粗陋與殘忍的部分，我們都盡量改變，但在享用食物上決不受形式之累。比如西人雖在形式上極為繁瑣，然仍將血肉上桌，或動物原狀出現席間，而孔夫子告訴我們君子遠庖廚，其意義就是殘忍與野蠻的那部分在廚房裡處理掉，上得桌來就只有美味了。

在吃的觀念上一直保持單純，在吃的行動上則力求圓熟。用手抓而食之，最能顯現吃的精神，但是野蠻的，用各種刀叉與使用刀叉的規定把吃的意味降低了，亦未見文明（刀叉為武器）。中國人用手指延長的觀念發明了筷子，在烹飪的作業中消除了人類與犧牲間相鬥爭的殘象，而能暢然的享受到吃的滿足。就是中國式的單純與圓熟的文明。

在建築上的意義是相同的。我們看到一座西方的堡壘，但見其塔尖插雲，棟連櫛比，錯綜變化，真稱得上美輪美奐，但卻覺得只能入畫，無法了解其如何供給一個舒服的居處。前面說過，西方的宮殿大部分是迷陣。事實上路易十四到了晚年，就吃不消凡爾賽宮那種過分形式化的

迷陣，就在附近不遠處造了一座簡單的小型宮殿，作為日常起居之住所。

西方人在建築發展的過程中，同樣的使用了分解的方法。他們把日常的生活加以分類，諸如待客、吃飯、睡覺等，認為不同的活動應該有不同的空間，所以就發展出我們今天所住的西式住宅了。順著同樣的思想方法，他們並把各種不同用途的建築，都加以功能的分析，給予不同的空間。因此建築學成為專門學問，是與西方科學技術的發展同一源流的。

經過仔細的分析所得到的居住建築，與餐桌上的刀叉杯盤一樣，可以有幾十個房間的住宅。可以有客廳、起坐室、休息室、家庭室、閱報室、飲酒室，來代替一般住家的客廳。但居住人的舒適度而言，反而會因而降低。因為時間是不能擴張的，空間的過分推展就造成生活上的負擔了。中國人在建築文明的發展上持有完全不同的態度。

如果以時間為綱來考慮，一個舒服的居住生活，並不需要很多的房間。在一個房間能完善的解決多種需要，事實上是最理想最利便的生活空間。這一點連美國人也體悟得到。所以中國人對於居住空間的擴展的要求，從來不是基於功能，而是基於情趣。中國的大宅棟宇連雲，但主人之所居仍不過內外三間。中國的住宅是家族的住所。

我國的建築徹底表現了中國文化的這一自然主義精神。掌握了原始中的精要，集中了文化的陶冶力量，把生活中的物質與精神交融在一起。在我們的文化中，抽掉了物質，就顯不出精神，就是因為其中的原始意味。所以我國的建築就是經過細緻文化裝點的原始居室。其原始性就是大自然化育的力量，是天地之理。人類的文化不過是贊天地之化育，使這種力量更顯現出來。我國古人對性持有相當開放的態度，也是自然主義的思想使然。

我國建築自單純的三間房子開始，發展為龐大的家族聚落，也是同樣的自然的延伸，毫無牽強之感。三間房子不夠就兩端各加一間，而成五間，居住的建築很少超過五間，因為過長就不方便了，寧再起一座三間的單元，與原有三間並列（如南方住宅）或呈直角，構成曲尺型，進而構成三合院（如北方住宅）或四合院。如果自成長的觀念來看，中國

的住宅是自三間房子的單元重覆而成，如同原始細胞的成長一樣。院落是空氣與光線所必要，所以圍繞著院落發展，乃理之當然的。

　　所以在成長的原則上，中國的家族聚落與非洲的原始民族的聚落並無不同之處，與歐洲的堡壘式的複雜架構完全不同。然而我們雖保存了自然的原創的模式，在住的文化上卻是非常成熟，非常考究的。

　　愛好中國建築的人士樂於稱道中國建築中的空間變化之美。實際上，中國建築的空間變化指的是建築群所形成的戶外的空間；中國室內的空間是很單純而融通的。誠然，我國的建築群中有莊重、典雅的大院落，有各種比例的靈巧、玲瓏的小院落，細長令人有無盡之感的寧靜的長廊，有曲盡轉折之緻的各種通道。在今天城市中過生活的現代人，走進這樣的空間中，很難不受感動。

　　中國人用怎樣的聰明才智去創造這樣豐富的空間變化呢？說穿了一文不值，卻又蘊涵了最高的智慧；那就是中國人根本沒有考慮到空間。因為我們沒有空間的理論，所以沒有人刻意的考慮到空間的功能。如用外國人的觀念來看，我們的戶外空間只是些在安排了房子之後剩餘的空間。除了大廳前的主要院落之外，那些曲折而有變化的夾道與小院，並不是為《紅樓夢》上所描寫的偷情之便而設計的。那如同在一塊布上剪花樣，剩下來的廢料，其花樣較正料還要富於變化。如果在空間使用上考慮得太多，反而失掉了天成的空間趣味，失掉了令人意想不到的神韻了。今天的都市設計家大多可以體會到這個道理。

　　試想若非天成，誰會去計畫一條長近百公尺而寬不過一公尺的夾道？這種不經意的創造，是中國人所特有的，一旦創造出來了，中國人真能體會到空間的奇妙，就略加點綴，把空間的神韻激發出來。山牆上來點裝飾，夾道上橫一座拱門，在金門的王家大宅（今民俗館）的例子中可以看到成功的，令人忍不住叫好的表現。

　　要點是，中國人從來不為通道而計畫通道，但在配置房子時，注意留些夾縫作為通道。所以中國的狹長夾道雖有平直有力如金門民俗館者，亦有如鹿港的九曲巷一樣，富於曲折變化。由於中國人的戶外空間是剪裁剩下的，卻在剪裁時，考慮到所剩下的空間就是通道，所以中國的傳統建築群中沒有浪費的空間。換句話說，一切經過建築物與牆壁割

切的空間都充滿了生命。

中國的「生活細胞」，長方形所隔成的三間房子，如果與外國的建築或今天我們所熟知的都市建築比較起來，有些意義是要說明的。

古代希臘也發展出了長方形的居住單元，而且也分隔為三間，但他們不但沒有把這個單元重覆使用於建築上，而且三間的觀念與我們也大有分別。他們的三間是直向排列，是前、中、後的連結，而我們的三間是橫向排列，是中、左、右的連結。這一點幾乎可以說明了中、西文化之間分際。

西方的過深層次的觀念，反映了居住空間中公共生活與個體隱私的精神，也反映了隱私的神秘性。這種觀念當居住單元發展而為神殿時就特別明顯了。西方的神殿及後來為基督教借用為教堂的形式，都是長方形的建築，也都是自短向進入的。所以我們幾乎可以說，自短向入口的建築在基本上就有宗教的精神。實際上，自古埃及以來，神秘的進深空間已經與宗教連為不可分割的關係了。

宗教的空間可分為前室、大殿、神龕三部分。前室是一個整理儀容、調整心情的空間；大殿是狹長、崇高、有拱廊夾峙的空間；神龕是神的象徵的所在。信眾在這進深軸上向前運動，自然會感受到神的偉大與自我的渺小。同時自古希臘以來，西方的宗教建築就把信眾運動的軸向定為東西向。他們的殿堂若不是向東（羅馬帝國及以前）就是西向（基督教建築之後）。因此殿堂之內的信眾永遠面光或背光，在空間的氛圍上是有令人震撼的挾制力的。

中國的文化中從來沒有發明這種具有震撼力的空間。我們的「三間房子」是橫向排列，而由長向的中間進入室內。進入室內返身對外落坐，立刻就可掌握全部空間，毫無神秘與隱藏的意味，人是中國文化的主宰於此可見。左右各一間均為居室，均開窗面前，原無私密之可言。在過去，這中間的一間稱為堂，左右兩間即為室。「登堂入室」不但說明了堂要「登」的觀念（見後），而且說明了私密的層級，所以我國的建築中有明暗的觀念。

自北方中國文化的發源地所產生的「三間屋子」，是包被在厚厚的

南台灣三間房子◆

牆壁內的空間，只有前面才有門有戶。堂屋的中間稱為明間，面闊較大，全用落地窗代門，是明亮的，而兩邊的臥室，都是暗間，前面只開半截的窗。由於後面與側面都沒有開口，室內確實是比較陰暗的。然而陰暗的臥室仍然面對前院開窗，是一種為生活而安排的空間。同時，我們的三間房子是南向的。南向不但有冬暖夏涼的好處，而且陽光的照射整天都是溫和的、愉快的。而我們的廟堂，除掉了隔間，則為單一空間的廳堂。在廟宇建築中，由於自長向正面進入，大殿的神像與參拜者的距離是非常接近的，因此並沒有神秘的空間感。我們的廟宇氣氛是用香煙繚繞與法相莊嚴等因素造成的。因此即使在宗教建築中，寧靜肅穆有之，香火繁盛有之，卻沒有激發宗教情緒之空間。歐洲人直到文藝復興才開始在居住建築上採用長向進口的格局，而在宗教建築中卻直到今天未曾改變。

　　前文提到，我們的三間房子是因一明二暗組織成的。其所以形成一明二暗的原故，顯然因為後壁與兩側壁均為厚牆圍繞，不容許開窗所造

成的。有外牆而不開口以通風、採光，是中國建築的一大特色，其起源容後文補述。但到後代，這種空間的格局就與中國人的宇宙觀分不開了。

在進一步討論這問題之前，我要先指出一個更重要的觀念，那就是中軸對稱的空間觀念，因為兩者是相關的。兩者都顯示了中國雅樂的空間反映了中國人的宇宙觀，是人體的擴展，是以人為中心的。

建築的對稱在中國人看來似乎是理所當然的，但在西洋的傳統中，對稱的建築只發生在人文主義時代之後，也就是文藝復興的建築中。在中世紀，對稱的建築是有的，但對稱不是重要的條件。西洋中古的天主堂中最最具有代表性的作品是夏特爾（Chartre）聖母院；而該院的正面是不對稱的，而且是有意不對稱的。到後代，凡是帶有浪漫意味的西方建築都以不對稱為原則的。

在文藝復興以前，西方歷史上亦有對稱之建築，那就是古希臘、羅馬的廟宇。但是我們可以有把握的說，西方古典建築的對稱性並非直接源於人文主義精神，而是來自對形式和諧美的要求。形式的和諧固然是一種人文性的要件，但古希臘乃透過數學秩序，去追求此一目標，而數學的秩序卻同時兼有宗教的精神。這就是柏拉圖哲學能與天主教教義相交融的原因。總之，古典建築的對稱性是其和諧美的一部分，乃幾何推演的結果，並非以人為中心的直接誘導的結果。

這一結論不但可自美學上推求而得，而且可自建築的配置上觀察出來。古希臘代表作：雅典的衛城（Acroplis），其中的建築雖大多對稱，但其配置的方式卻從不考慮觀眾能否看到其對稱面。這種情形在古羅馬城的市中心（Forum）的重要建築亦大體相同。試想計畫一些對稱的建築，卻不能看到它們的正面，這種對稱的意義豈不是僅存在觀念之中嗎？在今天我們常看到在狹窄的街道上建造大規模的對稱建築，其缺乏積極的造形意義是完全一樣的。

所以真正的對稱，必須是中國式的。不但個別建築物完全對稱，而且要依著一個中軸排列起來。道理很簡單，只有這樣，觀察者才能看到建築真實的對稱的形貌，而且永遠看到這樣的真實。西方人只有到了文

雅典衛城◆

藝復興之後才發現了軸線對稱配置的意義。

　　人文主義的建築反映人體的感官，由感官而導致情緒。由於人體人體是對稱的，人類雙目平視，對外物的觀察是水平走向的，故水平的對稱形合乎人性，反映均衡平和的心理需要。簡單的說，眼睛看到的形狀是最重要的。我國建築的對稱乃以眼睛看到的形狀為準。你面對一座左右對稱，兩翼舒展的建築，乃能與你對自己身體的體會相融合，而感到一種精神的和諧，你若不能與它面面相對，就不能得到聲氣相應的精神效果。中國傳統的大中至正的精神要在中軸線上才感覺得到的。

　　由於我國文化是感官主義的，建築的對稱非視覺所能覺察的並不刻意要求。所以我們的建築只要求正面對稱，西洋的雙軸對稱雖偶爾可見於我國，大多屬於例外。我們沒有如同巴特農神廟一樣的建築。我國建築的看面對稱，但前後幾乎一定不相同。

　　為什麼前後不同呢？我們又回到「一明兩暗」的問題，因為中國建

築是有前後之別的，是有方向的。與人一樣，立地有背有向。在中國建築發生的黃河流域，是以坐北朝南為原則的。中國人遂建立了一種背北向南的宇宙觀，中國人在從事空間的想像時，這種方向感不期然的就出現了。一座中國的住宅，實際就是主人宇宙觀的實現，就是主人身體的架構的影射。

所以中國的建築圖樣習慣上以南在前在上、與西洋恰恰相反。中國人的左右觀念亦與西人相反。中國人與他的建築是合而為一的，所以建築的方向也就是人的朝向，所以南方在前。而西洋人以建築為客體，觀察此面建築而立，所以北方在前。

當中國的住宅自三間房子的單元逐漸成長的時候，就自然的形成院落。這如同蜜蜂建蜂窩一樣的自然，因為只有這樣才能保持單元的完整，而且有通風、採光之便。北方的住宅這些院落是由南北向的正屋、倒座與東西向的廂房所組成。南方的住宅則常由主向（不一定南北向）的正屋與圍牆、廊道形成很多小型的院落，可說是一種變體。這種院落的形成也許是常識性的，但加上中軸對稱的原則，就顯現出深厚的人文精神了。一座簡單的三合院，實際上等於張臂向前的人形。主房就是正身，兩廂就是兩臂，擁圍著一個自己的天地：那就是天井。這三合院是中國建築群的核心，也是生命所在的花蕊，一座大宅可以有若干進、若干院，但莫不以這中心的合院為精神主導。北方的跨院，本省的護龍，不過是披了多層的外衣，不過是層層花瓣而已。

又由於上述背、向的觀念，可以用現代領域理論來說明。背後需要較少的空間，但要有堅實的靠背，前面則需要較廣闊的空間，以掌握環境，台灣建築宅前的埕可以說明這個觀念。最明顯的例子是故宮的皇城，正殿前的空曠的空間占了皇城四分之一的面積。自這一觀念看，每一中國住宅的主人都有君臨天下的姿態，只是這天下的範圍不盡相同而已。對於真正的中國讀書人，在正房中正襟面南而坐，舉目前視，雖無君臨之意，亦不免為家國而沉思；《大學》正心誠意、修身齊家、治國平天下的理想，實際反映在傳統住宅的空間組織上。因為這小小的住宅，是正我心的象徵。我之所見，無不誠正，無不內省。然而此一空間雖僅為我仰事俯蓄之環境，實為國家之縮影，宇宙之縮影。故我必然以

傳統廟宇屋頂交錯◆

國事為念，以天下為心。所以中國的知識分子，不論在朝在野，心情是
一樣的；無不是身在鄉里，心在廟堂。

建築的形式

我們談過建築的空間與其組織之後，建築的外觀又如何呢？事實
上，是根據同樣的單純而圓熟的文化精神而產生的，而這一點最不容易
為人所了解。

中國建築，尤其是台灣的傳統廟宇建築，屋宇翼飛，檐牙交疊，實
在是極盡華麗與豐富之能事；在外觀上，把它看成世上最繁雜的建築亦
不為過。不但外國友人看了感到驚異不置，即使我國的青年亦多有以為
中國建築的精神為糾正當前都市建築之單調者。然而在思想的層面上，
這可能是十分錯誤的。道理是，如果我們承認上講中所談到的空間原
則，就可推想到，如何自一簡單的空間觀念，產生一複雜的造形觀念。

◆台灣住宅屋架

　　這是不可能的。中國建築的造形觀念也是很單純的，現代美國建築的理論家范求利曾提到「裝飾的棚子」的觀念，與我國的造形約略相近。他認為建築就是一種掩蔽物，而予以裝點而已。他自反西方功能主義的立場說出這樣的道理，所以能接觸到我國建築的造形觀念。

　　棚子或掩蔽物表示是原始的空間需要，而裝點則是文明的圓熟的表現。這一觀念雖很正確，可惜范求利自美國商業建築中找例證，找不到裝點所代表的圓熟精神，因此他不能了解他的觀念所代表的深層的意義。圓熟是一種生命精神的顯現；在我們這樣歷史悠久的民族中，裝飾事實上是累積了幾千年的文化的信符，充滿了現世的與象徵的意義，范求利能了解多少呢？難怪他的作品反而膚淺不堪了。

　　言歸正傳。我國建築的形式是怎樣自單純中蛻變出來的呢？

　　我國建築的長方形基本單元，當建造為「棚子」的時候，與世界上任何民族的形式沒有區別。基本的造形可能有兩種，一是兩面山牆，上覆一兩面坡的屋頂；一是沒有山牆，上覆一四面坡的屋頂。照理說，前者是比較合理的，容易建造的形式，在西歐的傳統中非常流行，而且也是我們明清以來民間建築的主要形式，然而在我國早期的文獻與實物（模型與畫象）中，卻只看到第二種形式。也許由於遺物中所見為比較華麗的建築的紀錄，也許在我國的秦漢以前，四面坡是通用的形式。在

歐洲，文藝復興以後，才由於不喜歡山牆的尖角，改用四面坡的。不論是兩面坡還是四面坡，是生存在溫帶富有常識的民族所共同發明的，這兩種造形的通用性的最佳說明，就是它們幾乎是世界各地兒童畫裡對建築物的描寫方式。

然而經過文明的推演，歐洲各國早已把這兩種形式發展為高度複雜的樣式。如中世紀哥德教堂就是兩面坡，而發展之甚，我們已經看不到它的屋頂，也看不出當年的輪廓了，只看到層層的飛扶壁。如文藝復興以後的宮殿，實在是四面坡，但發展之甚，亦完全不見屋頂的形狀，只講究包被建築物的拱廊的樣式。露出四面坡頂的法國曼沙德式屋頂（Mansard Roof）也被欄杆、屋頂窗等裝飾包裹起來，顯不出屋面的輪廓。總之，歐洲的文明表現在建築上是把原始的形態予以包被、改變。

中國的建築數千年來既沒有增加其複雜性，也沒有改變其基本形式。只是加了一些裝點，增添了「棚子」的文化意味而已。兩面坡就是我們稱為硬山頂或懸山頂的式樣，四面坡就是我們稱為廡殿頂的式樣。後者自明清以來，為最高級、最尊貴的屋頂式樣，只有皇宮及太廟的正殿才可以使用。把一個簡單的倉庫式的建築，予以裝點修飾，成為最尊貴的式樣，讓我們看了，果然覺得尊貴無比，就是中國建築中所透露的造形的智慧。清故宮三大殿的太和殿就是廡殿頂。

在屋頂上，我們只把原型略加添修改。其一，我們把屋頂的線條予以軟化，加上了一點曲度，其二，我們把屋脊略予強化，使屋面交接處有所交代，如同衣服的勾邊。其三，為了加強線條的意味，在脊線的收頭處均予以點飾，如同書法中筆劃的起筆、收筆的頓法。動了這三項手腳，一個平淡無奇的屋頂，就變得富於雅致的、溫文的風采，具有中國獨特文化風貌的建築了。

應該特別注意的，中國建築家從來沒有努力把屋頂在建築上的重要性降低。我們的民間建築使用了很多的牆壁，但大多為隔斷空間所用，在任何重要的建築上，屋頂都是顯著而突出的。這是因為只有屋頂才能表達出來原本的建築的狀貌，也就是掩蔽體的形象。中國建築家的工作

◆台北龍山寺

是裝飾屋頂，是使屋頂更華麗，而不是把它掩蔽起來。在中國文化影響圈內的建築，基本上是屋頂為主的建築。

如果我們建築的形式只是些簡單的屋頂，為什麼在台灣的廟宇中看到那麼眼花撩亂的外觀呢？

第一個原因，是我們發展了重簷歇山頂。中國出現歇山頂是自漢代開始的。推想其出現的原因，不過是住兩面坡屋子的老百姓把四周加了個走廊，開始時是分兩段的。後來才把屋頂連成一體，發展成一種為大家所喜歡的式樣。所以原是民間流行的一種形式，明代以後，也只限官家與廟宇使用了。

至於重簷，產生的時代也很晚。在〈考工記〉上所說的「殷人重屋」，可能是樓閣的意思。在宋代以前的建築文獻與實物上都沒有發現重簷。但《禮記》上說，「重檐，天子之廟飾也。」表示古代確有重檐。我們推想，由於宮殿高大，不易蔽雨遮日，乃於檐下加檐，所以宋《營造法式》上稱為副階，後遂成為表示尊貴的裝飾。有清以後就制度化了。然而基本上是產生於對屋頂本身歌頌、讚美的文化是毋庸置疑的。

第二個原因是因為中國建築並沒有考慮整體的造形，是由個別建築

組織而成。其外觀純屬天成。

　　如果建築的體是連結在一起的，如同西洋的建築，則建築的造形不論如何富於變化，也不可能令人激動。然而中國的建築各部分不相連結，而是根據與造形美不相干的因素配置在一起。所以建造完成後所得到結果，常常不是我們所預期到的。（此種情形尤其以民間建築為然。）

　　前文提到，中國建築是由若干造形簡單的單元組合而成，而非內部複雜的建構。由於單元多，每一單元都有一合乎其本分的屋頂，配置在一起，自然有飛簷交錯，吻獸相望的變化。這些屋頂之間的關係並不在計畫之中，而是偶然的。尤其在台灣閩南系建築中，在面積狹小的基址上，建造甚多的單元，包括正殿、中門、兩廂、過水、鐘鼓樓等，各單元擁擠在一起，越顯得各屋頂之間的交錯關係熱鬧非凡，不但天際線富於戲劇性，院落的空間，由於受到屋頂陰影的擠壓，節奏就緊湊起來。外國的建築由於追求單一體型的壯麗，內部空間雖然是複雜的，其外型反而顯得簡單了，一座龐大的西式建築，屋頂只有四個邊；即使是極盡變化，有八個邊已算甚多了，甚難造成台灣廟宇建築中庭的熱鬧景觀。比較富於變化的法國文藝復興時代之宮殿，如香堡，其屋頂的輪廓線形成的原則，與中國建築很近似，是為建築的每一部分戴上一頂不同的帽子，把各部分的身分顯出來。但是因為法國建築各部之間沒有院落，各部分間的檐牙交錯之美就失掉了。試想若把台北龍山寺蓋在一座屋頂之下，其結果如何！試想著把圓山飯店的大屋頂加以分割，其結果又為何？比較之下可知圓山飯店名為中國建築，在造形觀念上實已西化，故其外型顯得單調、呆拙、缺乏韻律感。

　　談到中國建築的造形，除了上節曾討論的對稱之外，最重要的是垂直方向的三段組合。

　　三段組合是中國建築自其發生以來所自然形成的。那就是一座土石的台基，其上構以木架，再其上則覆以屋頂。與長方形單元一樣，這是不能再解析的建築公理，所以古希臘與羅馬人也是使用同樣組合，自幾何學的構成上看，台基為低矮的長條，木架為垂直的柱列，而屋頂為一大約為三角形的空間。所以在基本組織觀念上與外觀上，我國的建築與西方的古典建築是完全相同的。實際上，雖然在文化本質上大異，印度

◆高台建築──佛光寺

的廟宇與馬雅文化的廟宇也不謀而合的，發展出類似的組合方式，可見三段組合是一切文明民族在建築造形上的共同結論。

　　先談台基。中國建築的台基是不可或缺的一部分，很多建築史家都注意到。其產生的原因，也許與華北地區的水患有關。我國古人如墨子就提到台子是防潮溼的話。但這雖然不是台基發明的主要原因，台基代表了很明確的精神意義，因為在乾燥的中東、地中海與中美洲，都出現了建築的台基。

　　但我國的台基與其他文明的分別，在於很早即形成我國社會中體制的一部分。換言之，台基與宗教沒有必然的關係，卻成為社會階級的象徵。周代的規定，王階崇九尺，諸侯七尺，大夫五尺，士三尺。一般平民大約只有一尺了。但這說明了一個事實，即凡有建築必有台基；台基乃建築不可或缺的一部分，不論是平民居住的建築，還是王侯的宮室，乃至於南北朝以後的宗教。

在《禮記》中只說明了台基的高度的規定，沒有談到建築物的上部，這說明了台基的重要性。台基超過了一定的高度就有山的形象，所以台基不但代表了穩固的意義，而且有崇高、偉大的意義。當近乎山的形象時，就與神接近了。在佛教東來以前，中國的宗教是以崇天為主，輔以神話，甚至相信長生不老，肉體昇天，所以古代的帝王，喜歡築高台以祀天神。所謂「靈台」、「瑤台」是介乎崇祀與遊樂之間的建築。到了漢代，築台以覆閣其上，也就是這種傳統的延續。佛教帶來謙遜的心靈，後世築台就少見了。

由於這樣的背景，中國建築之台，不但必要，而且要以堅實為上。除了在最近的發掘中，唐代麟德殿似有在台基之外加一圈木質小柱，顯受川滇影響之遊樂性建築者外，中國人抱著基宜穩實的常識性觀念，在外觀上，以表面磚、石刻飾，為文化圓熟的表現。同時，這也是人的生活空間與地面之自然過渡，自樸到文的轉換部分。日本學習了六朝與隋唐的建築，也都以石為基，但到後期結合了當地木材撐離地面的傳統，他們的建築上部是中國的標準構架，外觀就有上重下輕的毛病。

台基之上是一個木架構。木架子是用柱子與梁組織起來的，為了防止木材腐壞，柱子下面都墊了石礎，並不是直接插在台基的土裡的。柱梁的上面都加上塗料，以免雨水侵蝕，並增加美觀。到了後來，柱梁的大小，與上面所塗色料的顏色，都成為社會制度的一部分。根據今天的了解，在古代，一般平民並沒有建造木架構的財力與人力，所以一切規定都是自封建時代，根據士人以上的貴族，按階級定下來的。

我們今天已不太知道當時對柱梁色彩規定的情形，但根據後期的建築，我們知道，在基礎上，中間的結構部分，是一個統一的色調。唐代的建築，結構部分顯現的就是鮮艷的朱紅了。若以今天可見的民間建築來看，木結構部分概為深沉的黑色，亦見其高雅素潔。我們的建築是土、木合一的建築，所以在木結構的這一段，也有磚土的牆壁。在重要建築中，這些牆壁與柱子塗了同樣的顏色，所以形成了明顯的中段。其他詳細的討論留待後文。

在外觀上，柱列是我們的建築上很重要的因素。凡是比較重要的建築，都有柱子。而民屋利用土構，占了很大的比例，在能力許可範圍

◆米諾宮的柱子

◆柱子是人類自身的影像

內，必然使用少量柱子於正屋上。柱子的象徵意義十分濃厚，幾乎可以與西方建築相比較；尤其是希臘的建築。

西方的建築史家曾經認為柱子的出現是西方建築文明的曙光，柱子代表垂直感的要求，結合了建築的紀念性與美感。柱子，尤其是圓柱，不但使得陽光可以穿透建築內部空間，而且本身的柱體的曲面，就成為視覺的重心。西洋的遠古的遺存就能看出越重要的建築，柱子使用越多。最初只使用在建築的內部，如埃及與西亞的神廟，到後來的希臘，柱列就如同愛神的裙裾一樣，圍繞在神殿的四周了。自羅馬大建築家威楚維葉之後，他們研究建築都從柱子開始。當建築上的柱列消失的時候，就是蠻族南侵，古典文明沉淪，黑暗時代來臨的時候。當西洋文明再現曙光的時候，就是天主教堂上再度出現柱子的時候。我曾經在一篇文章中指出，柱子是人類自身的影像。

中國建築上的柱子一直沒有經過這樣的肯定。但是從商代建築遺址的發掘中，可以看出，早期的柱子只有結構的功能。自結構的構件到造形上的重要象徵，是慢慢發展成熟的。尤其是宋代以後逐漸發展出獨立的迴廊柱列，到了明清，就有普遍的前廊柱列，與中和殿的四周迴廊柱列。

如果柱列是一列樹幹，那麼屋頂就是一個樹頭。我們在前文中說過，中國建築中的屋頂是在形式上最重要的一部分。沒有中國屋頂就沒有中國建築的形象，雖然不為現代建築一些理論家所同意，卻為大多數中國人所認定。

1950年代的中國建築理論家認為柱列是中國建築的主要因素。因為中國的柱列不依靠牆壁的扶持（「牆塌屋不倒」），而且柱列使中國建築的空間有流通性，並能溝通內外。亭、廊是他們理想中的中國建築。這種想法未嘗沒有其根據，但主要是受西方當時思潮之影響，他們不了解建築的文化的一面，具有重要的民族認同的象徵意義。抽象的空間流通是代替不了的，屋頂是中國建築意象的主體，是三段形式的最上一段。

在同一段時期裡，日本建築家尋求新的東方形式，使用龐大的混凝土屋頂來模擬傳統的屋頂的分量，比起純理論家的看法要正確。但其形

◆中國屋頂

式的象徵仍然沒法完滿的持續。這是最近十年來，傳統形式受到重視的原因。

中國的屋頂，在形式上是帶曲線的金字塔形或梯形。所以它帶有紀念性，也有輕快舒展的感覺。它的長處是，越重要的建築，屋頂越大，在三段的比例上，占有的分量越大，越覺其嚴肅、尊貴。一般的居住建築，屋頂甚小，在三段上所占分量越小，僅見其親切、輕快。而這種屋頂的大小幾乎不需要特別的做作，卻是自然產生的。重要的建築深度大，屋頂的坡度相等時，深度大就是高度大。這是西洋建築的複雜造形所無法傳達的意義。

我發表在《明道文藝》的一篇短文中，曾提到中國的三段式，可以用天、地、人的三才的觀念去了解。屋頂為天，台基為地，柱列為人。一般說起來，居住的建築，以服務於人生為主，當然應以人為重。也就是中段的柱列占有最大的比例。例如越是平民的住宅，中段占的比例越大，台基占的比例越小，柱子與門窗的圖案成為外觀上最重要的因素。反過來說，越是重要的建築，屋頂與台基部分所占比例越大。

屋頂是天，所以它所占的比例最大。台基是地，所占的比例次之。

在故宮太和殿的建築上，天地人的比例大約是3：2：1。這是最偉大崇高勻稱的比例了。天與地之比，屋頂的比例加大就顯其尊貴，台基的比例再大就顯其雄壯。所以一般宗教的建築，屋頂特別大，如天壇的比例約為3：1.5：1。而廟宇的台基甚少超過柱高之一半者。北平城的幾個城門，則台基（即城牆）之比例大，約為2：2：1。

由於以柱列為代表的中段，是人居住或用為儀典的空間，它所占的比例太小時，表示了屋頂與台基必須刻意的增大。誇大而不顯其拙笨是中國建築成熟的手法。

為了增加屋頂的高度，除了加深建築的寬度外，中國在明代發明了重簷。這是由迴廊演變出來的一種裝飾，中國人毫不猶豫使用這種裝飾，如同穿一件漂亮的衣服一樣，絲毫不覺勉強，一個過大屋頂，由於這層重簷而消除了過分厚重的感覺，增加了韻律的趣味。

在台基方面，為了增加高度，第一個工具是石欄，如果由於制度，需要大量增高，就使用分層的辦法。通常分為三層，每層均向上內縮。這樣不但增加了高度，而且增加了台基所應有的安全與穩定的感覺。因此台基與屋頂都呈金字塔式，下大上小的格局。中國人不喜歡反乎常情的頭重腳輕的建築，所以這種穩定的三段組合乃是中國自然主義精神的流露，在南方的庭園建築上，雖然其亭台廊閣有很多是開放的，中國人仍然忍不住要保留台基的感覺。蘇州的園林中，使用很多磚砌粉白的欄杆，在外觀上，迴廊的柱子立在矮矮的粉牆上，就覺得敦厚、踏實。而且與上面輕快而漏空的柱列對比起來，使亭、廊的輕靈趣味特別突出，比起花格子式的欄杆要順眼得多了。

建築的結構

結構就是建築工程的系統，就是如何使建築矗立不塌的系統。這在今天看來是科技的一種，似乎與我們討論的文化面不甚相干。然而科技是文化的一部分，只有在最近的世紀裡，科技才有獨立於民族文化而發展的趨向，在歷史上，尤其是在文化初創的時代，科技與文化是分不開。談中國的建築文化而不談結構體系，等於沒有接觸到問題的核心。

結構是什麼？簡單的說，就是一個民族所想出來的，把屋頂撐住，

能抵抗風雨的法子。所以一個民族所採用的結構系統與自己的價值觀念、歷史傳統有密切的關係，與他們所選擇的材料也很有關係。在下面，我們分別簡單的加以觀念性的論述。

中國正統建築的結構系統，是木造柱梁架構。就是用木材建造柱子與梁柱搭蓋而成。這在中國人是視做當然的。但是我們如果審視世界各民族文化的發展，就會發現，這只是很多辦法中的一個辦法而已。客觀的說，它不是最好的辦法，卻是最適合我們的辦法。

柱梁架構的特點是與牆壁完全分開的。木架是木架，土牆是土牆，所以北方有個說法：「牆倒屋不塌」。有些建築理論家認為這是一種了不起的貢獻。其實這只是一種特色，碰巧在二十世紀初的新建築革命時期，柯比意大師提出現代的鋼筋水泥或鋼骨架構有這種特點，所以我們就自認為比西洋進步幾千年。這是不對的。西洋人今天已不再鼓吹這種新建築了，難道我們要感到自卑嗎？

我曾經在另一本書上說，中國的結構是土、木合用的工程，所以我們古人稱建築為土木。（「建築」這個專用字眼可能來自日本。）在中國文化影響圈之外，建築的傳統可約略分為木建築與土建築，木建築產生於西歐、北歐等木材充裕、氣候溫和的地區，也產生在熱帶多雨的森林帶，如東南亞的馬來文化地區。土建築產生於北非、亞西等氣象乾燥、木材缺乏的地區，也產生在北、中美洲的山區的印地安文明地帶。土建築的文化開發了石材在建築上的應用，及其精神價值，由於石頭的耐久性與紀念性，土文化如埃及，最早表現出建築的偉大感人的一面。而木建築的地區，很自然的開發了建築空間的表現性，發現了輕快、靈通的精神價值。因為木材搭建空間是輕便、簡易的。真正達成高度文明，終能以其文化燭照人類歷史的民族，在建築上，必然是土、木相結合的文化。

中國、希臘、印度都屬於土、木兼用的文化。然而代表東方的中國與代表西方的希臘是大不相同的。

希臘的文明自克里地島以來，就是夾用木材與土石的。他們用木材為筋以土石為填充，一座牆壁上，木材與土石間隔砌起。在建築的裡面，為了得到居住的空間，也使用木材為支撐。他們很重視柱子，甚至

把支撐的力量看做神的力量。這與擎天是有關係的。到希臘半島，這樣的傳統仍持續著。但在基本上，他們是以石為主的。在文化的精神上，他們傾向於不會腐爛的石材，所以自希臘文化發軔以來，就努力把木材的構件用石材取代。他們的民宅雖仍保持土石為表、木材其內的做法，而希臘的文化表達出燦爛光輝的一頁時，也就是建築全面石材化的時代。總結的說，西方的傳統，在結構體中，土、木並用，以石結構為發展之目標。以英國為代表的後期（十七世紀以後）建築，仍然是磚石（均屬土）為表、木材其內的，並發展出非常精緻的中產階級的建築藝術。

　　說得精確些，西方發展成熟的居住建築與小型教堂，在外表上看，完全由石或磚砌成。其裝飾物也大多是磚或石的雕飾。而建築的內部結構，包括屋頂的架構與地板等，卻都採用木材之長搭承在牆上。牆壁上大體亦多用木材作表面，而且發展出精緻的木質工藝。

　　這一點與中國的建築大不相同。

　　中國自古以來就是土、木並用的。至少在殷商時代，中國就發展出排列整齊，左右對稱的柱梁架構。這一全屬木質的架構本身是完全獨立的、自全的系統，並不靠土石的幫助。而土、石則完全用來做台基，做外牆，把空間包圍起來。在牆裡並不夾著木材。

　　換句話說，中國成熟的結構體系，是把屋頂的問題，與牆壁的問題分開處理的。牆壁對我們並不是嚴重的問題，也並不昂貴，因為自古以來，我們盡量用夯土來做，雖可用磚、石，卻亦無必要。我們所重視的是木架構的本身。不到必要的時候，我們並不會把木結構包圍起來。顯露木造系統是當然的，而且是值得驕傲的。

　　這也可以說明建築所反映的中國文化中簡明的特質。屋頂猶如樹頭、宜木，故用木材解決；防止北來的風沙，需要石窟、洞穴，故用土、石的壁體來解決，台基為地的延長，更加需要土、石了。由於這樣簡明的觀念，中國的宮室與亭閣在結構上就沒有基本的分別，木結構圍以土牆就是房舍，沒有圍牆就是亭閣。

　　在這裡要加以說明的，中國古代亦有在牆上加木筋的辦法。至少在漢代的遺物中，曾發現宮殿的壁體，嵌以木條。然而這只能看做一種豪

華建築物的裝修的方法，不能逕視為結構的意義。到了後代，連這種具有裝飾性的做法也被放棄了。

下面讓我們較詳細的說明結構系統的人要。

中國建築木架構，前文提到，屬於柱梁架構，這是因為木造的不一定要有梁柱。一般說來，使用柱、梁的木架構是比較昂貴的。中國的系統是獨一無二的。因此發展出獨一無二的結構形式。

柱梁架構是什麼？就是把屋頂撐起的系統，使用柱子上搭梁的辦法。國人形容有用的人為「棟梁之材」，就可說明梁柱在建築上的重要性，也可以證明建築對思想習慣的影響。這種架構在空間不大的屋子裡尚不成問題，若要建造規模龐大的宮殿與廟宇，問題就很大了。原因是，木材為自然物，甚長的木材並非垂手可得。台灣的民宅房間寬鮮有超過五公尺的，就是受木材長度的限制。

梁柱的結構不但要受木材長度的限制，而且還要解決屋瓦下面的三角空間如何填滿的問題。因為兩支柱上加一支梁，是倒 U 形，而屋頂為了排水，必須是三角形。我國的匠師解決這個問題，是用疊羅漢的辦法。在大梁上再架短柱，短柱上架較短的梁，這樣繼續架上去直到頂住屋脊為止。問題看上去是解決了，但卻使大梁增加了不少的負擔，使得梁的直徑需要加大。在規模龐大的建築上，不但大梁很難得，梁上的幾層梁都很粗大，不是一般人可以購買得起的。這實在是觀念最單純，而非常不經濟的辦法。

有沒有更好的辦法呢？有。有一個辦法是中國南方的民間常用的穿斗式架構，只要把疊羅漢式的上幾層的那些短柱都落到大梁上，大梁以上的梁就可以減少很多，而且還可以用短材接起來。上部的梁柱減小，分量就輕，大梁的負荷自然就減少，其本身的尺寸也可減小了。如果在不妨害的情形下，把其中的一根以上的短柱延伸到地面，那麼大梁更加省力，尺寸可以越發減小了。但是這種民間的智慧是無法被官家採納的。我國的建築大多沒有天花，結構要露明，所以疊羅漢法被認為最能入目。久而久之，就形成典型的構造方法了。

還有一個辦法是外國人所使用的屋架法（truss）。這法子由於已在國內的現代木屋上流行，也不算希奇了。那就是在斜屋面的下邊各用一

個斜材，與大梁形成三角形，再在中央加一個直材，使它發生吊掛的作用。用這個辦法可以使梁材減少一半以上的尺寸。如果仍然太長，可於兩個三角形各加一斜材，形成四個三角形，材料就更節省了。依次類推下去，三角形分得越多，木材的尺寸越小，跨越十幾公尺的梁原應合抱的大料，如今只要一些普通的木材就可應付了。這辦法西洋人自古希臘時代就已使用了，就是後來靜力學上的三角形穩定的原理。

這樣一個簡單的道理，為什麼中國人居然沒有想出來呢？理由是，我們沒有向這個方向思考。完全相反，我們思考的角度與此是反方向的。

在漢代以前，我們有很多證據顯示中國建築是使用三角穩定原理的。在望樓結構上使用斜撐是當時很普通的做法。內部的架構使用斜材，直到宋朝還可以看出一點殘餘痕跡。但是中國建築結構的發展，卻正是自三角形結構的雛型，逐漸進入純矩形的關係。換言之，越到後代，我們的建築結構越肯定不穩定的四邊形了。建築在形式上是文化，是象徵，而不是科學與技術，於此可見了。

正因為中國的文化自漢代以來，「方正」的價值觀念日漸突顯，「歪斜」被斥為異數，建築的結構形式才端正起來，被後世所樂道的斗栱系統才建立起來。屋頂是三角形；那是事態之必然，無法改變。我們如何使三角形的大屋頂的斜角降低到最小限度。除了把主要正面放在長向，使三角山牆對側面之外，在屋頂下的結構乃採用矩形間架，層層托起的。斗栱系統就是這樣伸臂托起出簷的那一部分。至於其他技術上的因素，在他處亦曾討論過，為了觀念上的精簡，在此就不多贅了。有人說，發明斗栱的挑臂梁系統是我國建築的大貢獻。這話雖不無道理，但要在整個建築體系的層面去觀察，才能得到持平的結論。

民國以來，很多熱愛民族的建築界內外的朋友，都希望自西方科技的觀點來肯定中國建築。這個態度是錯誤的。中國文化的價值不在科技，何以中國建築要以科技來肯定？如果勉強加以肯定，那就是不確實的，或感情用事的。

最錯誤的說法，就是流行於建築圈外的傳聞，認為中國傳統建築的結構有神秘而不可解的學問。或云木結構從來不用鋼釘而仍能結合不

脫，或云數層之塔，高聳入雲，風來不倒云云。實際，中國的木結構為一種直感的創作。乃匠師自長期經驗中，與身體力學之官能相契合後，得到的一種感受，從而營建者。這一點與中國人本主義的精神是相符合的。至於科學原理是並不存在的。

古代並無鋼釘，故木材之結合概以榫接。此在器具中為然，在建築結構中亦然。中西均同，並非特異於外族之制度。實際上，中國傳統建築注重外表，結構之契合並不理想，構件亦不精確，所以與大眾所了解的情形相反，十分容易遭受到破壞。在地震與多雨地帶如台灣，每十餘年必須大修一次。即使施工甚為謹慎的宮廷建築，（因若失誤，工部官員要論死，）仍要不斷的維修。

傳統建築的木架構，由於連接處並不絕對牢固，而基腳只是一些放在地面上的柱礎，整個結構是有彈性的，如同人體。匠師按人體的經驗與傳習的口訣施工，結構體帶有濃厚的有機體的意味。所以中國建築的結構是會「走動」的。當強大的外力來襲時，中國建築不是以剛體來抵抗，而是以「柔功」，以結點活動，與結構移位的辦法去解卸。所以中國古老的建築，幾乎都有結構鬆脫，柱腳移位的情形，當然，不幸遇到過強的外力時，就只好倒塌了。

也許這正是不具備三角穩定條件的好處。據傳說，某地有一多層高塔，遇有強風，常常搖擺如醉，卻歷久不傾，挺然健在。某青年工程師，自外學成歸來，乃利用現代工程技術，予以撐持。事畢，適有大風，該搭竟頹然倒地。這故事是非常可能發生的。在一個有機的柔性架構上，以三角穩定的方式使某一局部剛體化，則外力來時，反而無法解卸，使外力集中於剛柔交結之處。由於結構的局部無法承受大力，其傾塌乃為必然了。

但這不能認為是中國結構學的玄奧，可供世界工程界參考。只能說，中國傳統的木結構，在工業時代以前的社會裡，完善的反映了建築技術上圓熟的「單純」。文化的圓熟感是值得我們驕傲的。尤其當我們看到多層的木塔，每層柱子都不相通，而層層結構都不相連時，直覺得中國匠師們藝高膽大。今天的鋼骨水泥結構要經過法規的評審與工程師的計算，公務員仍緊張得怕負責任，比較起來，古人確實有把握得多

了。

　　讓我們回頭來看看建築的材料。

　　前文已說明中國的建築為木架構為主，並且土、木合用的。基本上，中國持續的使用木架構達數千年，而無改變的傾向，只有到清朝才發展出「披麻捉灰」的辦法，局部的使用了近代合成木材的技術。所以外國人在清末民初到中國時，對於中國未能發展出石造的紀念性建築而大感遺憾。這是可以用技術落後來解釋的嗎？

　　從表面上看來，我們的技術與西方石造技術比起來是落後的。訪問過歐洲的人，對於十三世紀的石砌天主堂，不能不表示由衷的敬意。他們在工作的精準上，彫飾的細緻上，都不是我們所可企及的，但是我們從文化上去求了解，就知道這不是單單技術問題所可解釋的。

　　事實上，中國在漢代已可建造相當精美的拱頂。秦漢兩代的建築用磚，為空心磚且有印花，是當時世上最高水準的製品，只是當時用在墓葬上而已。至於石結構，目前仍存在的趙州單孔橋，是隋代建造的，其結構之完美，造形之輕快，雕刻之細緻，世上無出其右。這些都證明中國並不是沒有發展磚、石建築的潛力，只是我們無意於此而已。因為我們基本上是木材的文化。

　　中國人沒有想到可以把磚、石疊砌起來，建宮室居住，因為我們是簡單而質樸的民族。我們發明了瓦，可以覆頂以防雨，已經很滿意了，木材被我們視為當然、自然、必然的建築材料，沒有再考慮的必要。磚、石屬土，是應該被踩在腳下的。中國人不能相信磚、石要建造在上百尺的高空，蓋在我們的頭上。只有死人才歸於塵土，才被掩蓋在磚石之下。活人需要生氣；我們的居住環境要與象徵生命的木材在一起。木在五行中居東與東南，為生之象徵，色青、綠。以龍為象，以雷為聲。

　　了解這個道理，就可知道何以中國建築的材料以木為上，磚石次之。在鄉間民宅群中辨別何為較重要之建築，只要看其外露之結構，視木材較多者即可。磚石同類，然如混同使用，則磚在上，石在下。因石硬磚軟，磚為人工所製，較具人性。這與外國建築的觀念是相反的。外國人以全石造為最上，磚為石之次等替代品。如磚石合用，石為結構，磚為填充。木為下材，只有中下等建築使用。歐洲的中產住宅，磚石為

表，木架為裡。到美國殖民地發展中，磚有時亦不易得，方改為內外一致的木造建築。但其木造之外觀，常倣磚石作的形貌，這就是美國到處可見的維多利亞式住宅的形式。美國西部甚至把木造的外牆，偽飾為磚石的表面。有些朋友很直感的以為我國喜用木材，乃受古傳堯舜教誨之影響。據說堯在世時，「茅茨土階」，住的宮室就是今天的茅舍。他生活節儉，不傷民財命，為後世所崇拜，引為典範。後世的帝王雖然喜歡奢侈的生活，在宮室建築上踵事增華，卻無論如何，不敢改用耗財的石料。

這種想法是不正確的。石造建築並不一定消耗更多的人力物力。試看歐洲的小市鎮，在十二、十三世紀的時候所興建的天主堂。這些天主堂可以稱為巧奪天工，而規模之宏偉也不是我國宮殿所能比擬，然而它可以由一個小鎮的成千人鍥而不捨的建造起來。我國宮殿，以世界最富有、最龐大的帝國之主人，怎能說有人力物力的困難？

不但如此。根據我們的了解，中國宮室因所用木材甚為龐大，其採集的費用與人力，絕非就地所取的石材可比。我國自秦代以來，即自蜀山中取木。木材取自高山，其困難可知，而間關萬里，越山渡河，一木之費，到京時已數萬金。後世首都移北京，大木均採自閩、贛、湘一帶，其勞民傷財，每使在朝忠臣痛哭涕零。而每次宮殿修建，所需木材，何止千百？而木材建屋，時有雷火之災，災後又不免勞民。木構造比起磚、石造來，實在花費得多了。

《晉書》上記載，當時的權臣貴族，競以建大堂傲視群僚，蔚為風氣。大堂之建就靠取得大木，所以某人取得特長的大木，為眩耀於朝臣，必邀得賓客以慶祝。另人不服，必多事搜括，以覓得更長之木材，還以顏色。這固然說明了權臣豪吏之狂妄，同時也證明木材之取得，自古以來就是很不容易的事。而在這樣耗費的情形下，由於上文所提到的原因，國人居然並不考慮使用較價廉而耐久的建築材料。這是只能用文化的力量來解釋的。

在第一講中，我們曾討論到永恆的觀念對建築的影響。建築材料的應用可以最清楚的反映民族的永恆感。中國人基於對自然的深刻了解，不能想像物質的永恆所代表的意義。木建築的易腐爛性，正說明了我們

華山上的石刻題字◆

對「白雲蒼狗」的認識。中國人並沒有以建築代表永恆的觀念,而且沒有使建築永遠留傳下去的觀念。在中國的歷史上,改朝換代的時候,除了明、清交替之外,大多廢棄舊宮,改建新殿。甚之者,以火焚除上代宮殿,徹底消滅上代的痕跡。當中國人實在要借實物留傳後世的時候,要「藏之名山」。說明中國人勉強認為山是比較耐久的,所以文人喜歡在山石上刻字。至於建築則是與人生一樣,浮沉於世上的。

國家圖書館出版品預行編目資料

中國的建築與文化 / 漢寶德著 .
--初版 . --臺北市：聯經，2004 年（民 93）
200 面；17×23 公分 .

ISBN　957-08-2765-3(平裝)

1.建築-中國

922　　　　　　　　　　　　　　93017137

中國的建築與文化

2004年9月初版　　　　　　　　　　　　定價：新臺幣320元

著　　者　漢　寶　德
發 行 人　林　載　爵

出 版 者　聯 經 出 版 事 業 股 份 有 限 公 司　　　叢書主編　方　清　河
台 北 市 忠 孝 東 路 四 段 5 5 5 號　　　封面設計　翁　國　鈞
台 北 發 行 所 地 址：台北縣汐止市大同路一段367號
　　　　　　電話：(0 2) 2 6 4 1 8 6 6 1
台 北 忠 孝 門 市 地 址：台北市忠孝東路四段561號1-2樓
　　　　　　電話：(0 2) 2 7 6 8 3 7 0 8
台 北 新 生 門 市 地 址：台北市新生南路三段94號
　　　　　　電話：(0 2) 2 3 6 2 0 3 0 8
台 中 門 市 地 址：台 中 市 健 行 路 3 2 1 號
台 中 分 公 司 電 話：(0 4) 2 2 3 1 2 0 2 3
高 雄 辦 事 處 地 址：高 雄 市 成 功 一 路 363號 B 1
　　　　　　電話：(0 7) 2 4 1 2 8 0 2
郵 政 劃 撥 帳 戶 第 0 1 0 0 5 5 9 - 3 號
郵 撥 電 話：2 6 4 1 8 6 6 2
印 刷 者　文 鴻 彩 色 製 版 印 刷 有 限 公 司

行政院新聞局出版事業登記證局版臺業字第0130號

聯經網址 http://www.linkingbooks.com.tw
　　信箱 e-mail:linking@udngroup.com